바이블
클래식

일러두기

1. 본문에 인용된 성경 구절은 개역개정판을 기준으로 삼았다.
2. 음악·그림·영화 제목은 〈 〉, 단행본 제목은 『 』, 개별곡 제목은 " "로 묶어 표기했다.
3. 인명 표기는 국립국어원 외래어 표기법을 바탕으로 하되 널리 쓰여 굳어진 표기는 일부 따르기도 했다(예: 게오르그 솔티).

바이블
클래식

작곡가들에게
영감을 준
단 한 권의 책

김성현 지음

생각의힘

들어가며

초등생 때였다. 성악가이자 교사였던 할아버지께서 돌아가셨다. 고속버스를 타고 부산으로 내려가 장례를 치렀다. 돌아오는 길에 수십여 장의 LP 음반 꾸러미를 받아서 버스 화물칸에 실었다. 할아버지의 유품이었다. 집으로 돌아와 음반을 턴테이블에 올려놓은 뒤 조심스럽게 바늘을 얹었다. LP 특유의 낡고 지직거리는 소리가 지금도 생생하다. 클래식 소품집과 FM 라디오 방송으로 클래식을 벗 삼기 시작하던 무렵에 LP 음반은 낯설지만 매혹적인 세계를 열어줬다.

피아노는 빌헬름 바크하우스, 바이올린은 정경화, 소프라노는 레나타 테발디. 할아버지의 취향은 손자에게도 고스란히 영향을 미쳤다. 어쩌면 수입선이 많지 않던 시절에 구할 수 있는 음반이 한정적이었을지도 모른다. 베토벤의 교향곡과 피아노 소나타, 베르디와 푸치니의 오페라까지. 뜻도 모르는 외국어가 적혀 있는 클래식 음반들을 사전 찾아가며 낑낑거리고 해석했

다. 해석보다는 어림짐작과 넘겨짚기라고 하는 편이 정확할 것이다.

클래식 레퍼토리에 어느 정도 자신이 붙었다고 생각할 즈음, 난생처음으로 종교음악 음반에 도전했다. 하이든의 〈천지창조〉였다. 구약성서 창세기에 나오는 천지창조를 표현한 작품이라는 사실 외에는 아는 것이 없었지만 호기심으로 무작정 음반에 바늘을 얹었다.

신은 세상에 질서를 부여했다고 하는데, 머릿속에는 끝도 모를 혼돈만 이어졌다. 어디까지 암흑이고 어디서부터 빛인지, 언제쯤 세상이 창조되고 생명이 탄생하는지 도무지 알 길이 없었다. 오페라에서는 남녀 주인공 루돌포와 미미가 언제 만나는지, 토스카가 복수를 다짐하면서 성벽에서 뛰어내리는게 언제인지 대충 가늠이라도 할 수 있다. 하지만 종교음악에서는 사랑과 이별도, 음모와 복수도 찾을 수 없었다. 당황한 나머지 서둘러 음반에서 바늘을 떼고 말았다. 그때 종교음악 알레르기가 생겼던 것 같다.

그리스·로마 신화와 성경은 서양 예술사에서 중요한 두 축으로 꼽힌다. 하지만 수난절과 연말 같은 특별한 때가 아니면 일상적으로 종교음악을 접할 기회는 그리 많지 않다. 음반점에서도 교향곡과 협주곡, 독주곡과 실내악, 오페라에 밀려서 종교 곡은 끝자리에 진열되어 있다. 이처럼 클래식 음반점이나 공연장에서도 종교음악은 좀처럼 찬밥 신세에서 벗어나지 못한다. 이 괴리나 간극을 이해할 길이 없어서 오랫동안 막막했다. 성서에 바탕한 클래식 작품에 대한 글을 써보기로 마음먹은 것도 이 때문이었다.

처음엔 그저 바흐와 헨델, 멘델스존의 종교음악 정도만 다루면 될 것이라고 막연하게 생각했다. 하지만 한 편씩 원고를 쓰는 과정에서 나 자신에게도 적잖은 변화가 생겼다. 우선 종교와 관련 있는 작품은 파헤칠수록 시

대와 장르를 막론하고 고구마 줄기처럼 쏟아져 나왔다. 헨델만 해도 〈메시아〉는 물론이고 〈사울〉 〈솔로몬〉 〈여호수아〉까지 종교 곡이 한도 끝도 없이 이어졌다. 불신과 회의의 시대라는 20세기에도 쇤베르크와 스트라빈스키, 메시앙과 번스타인까지 작곡가들은 여전히 종교와 연관된 작품을 쓰고 있었다. 작품을 고르는 것이 아니라 추리는 것이 오히려 골칫거리가 될 줄은 미처 짐작하지 못했다.

정치적 신념과 종교적 믿음이 충돌할 때, 경제적 궁핍과 예술적 자각 사이에서 방황할 때, 작곡가들이 삶의 결정적인 순간마다 종교적인 곡을 썼다는 사실도 흥미로웠다. 나치의 반反유대주의가 기승을 부리던 암울한 시기에 쇤베르크는 출애굽기 속 모세를 떠올렸고, 번스타인은 예루살렘 멸망에 고통스러워하는 예레미야 애가를 연상했다. '종교에 귀의歸依한다'는 표현의 의미를 그제야 이해할 수 있었다. '귀의'는 돌아가 기댄다는 뜻이다. 예술가들에게도 종교는 돌아가 기대는 대상이었던 것이다.

성서를 주제로 한 작품에는 형식적으로도 바흐의 칸타타와 수난곡, 헨델의 오라토리오 같은 종교음악이 많다. 자연스럽게 책에서도 바흐와 헨델, 비발디와 하이든의 종교음악을 비중 있게 다루려고 했다. 하지만 기악곡과 오페라 등 세속음악 중에서도 성서와 연관 있는 작품은 적지 않다. 종교가 신앙의 영역뿐 아니라 우리의 일상생활에도 지대한 영향을 미치는 것과 흡사한 이치다.

그리스·로마 신화와 성서는 비단 음악뿐 아니라 문학과 미술 등 유럽 문화 전반을 떠받치는 두 기둥이다. 그렇기에 생상스의 〈삼손과 델릴라〉, 베르디의 〈나부코〉, 리하르트 슈트라우스의 〈살로메〉 등 성경에서 모티브를

얻은 오페라도 동등한 비중으로 다루고자 했다. 또 쇤베르크의 오페라 〈모세와 아론〉이나 번스타인의 〈예레미야 교향곡〉, 스트라빈스키의 〈시편 교향곡〉 등은 교향곡이나 오페라 같은 세속 음악의 외피를 두르고 있지만 실은 지극히 종교적인 작품들이다. 어떤 의미에서는 종교와 세속의 경계에 있는 작품들이라고 볼 수 있다. 그렇기에 종교음악이라는 협소한 장르 구분에 얽매이지 않고 '종교적 작품'은 되도록 포함시키고자 했다. 서양 음악사에서 종교가 얼마나 큰 영향을 미쳤는지 거꾸로 확인할 수 있는 계기가 될 것이라고 믿었다.

처음 글을 쓰기 시작할 때는 음악의 관점에서 종교를 바라보는 것이 출발점이자 최종 목표였다. 하지만 글을 쓰는 과정에서 관점의 전환이 일어났다. 어쩌면 작곡가들에게도 음악은 결과물일 뿐, 모든 고민의 출발점은 종교였을지도 모른다. 그렇다면 작품을 온전하게 감상하기 위해서라도 종교에 대한 이해가 필수적이라는 생각이 들었고, 나중엔 종교 서적을 읽는 시간이 늘어났다. 참고 도서에 종교 서적이 많은 것은 그런 까닭에서다.

이번 책은 세종문화회관 월간지 『문화공간』 연재물에서 출발했다. 연재는 구약에서 신약 성서로 넘어가기 직전에 멈췄지만, 이번 단행본 작업의 든든한 밑거름이 됐다. 소중한 연재 기회를 주신 세종문화회관 김아림 씨께 다시 한번 감사드린다. 원고 마감이 늦어졌는데도 너그럽게 기다려주신 김병준 생각의힘 대표께도 감사한 마음이다. 음악 칼럼니스트 이준형 선생님은 클래식 음반점 풍월당에서 고음악을 강의하실 때부터 찾아가 배움을 청했다. 이번 졸고의 일부도 직접 검토해주신 덕분에 조금이나마 실수를 줄일 수 있었다. 배우고 가르치는 일은 나이와 무관하다는 사실을 다시금 깨닫는

다. 개인적으로는 서양 고전음악이 다른 예술 분야와 만나는 접점에 언제나 관심이 많아서, 영화(『시네마 클래식』)와 문학(『봉주르 오페라』)에 이어서 종교까지, 이 책이 세 번째 크로스오버 작업이다. 이번에 멈춰선 지점은 다음번의 출발점이 된다. 그렇게 기약하고 다짐하려고 한다.

차례

II. 신약성서

I. 구약성서

창조의 경이로움과
낙원의 아름다움

창세기와 하이든의 〈천지창조〉

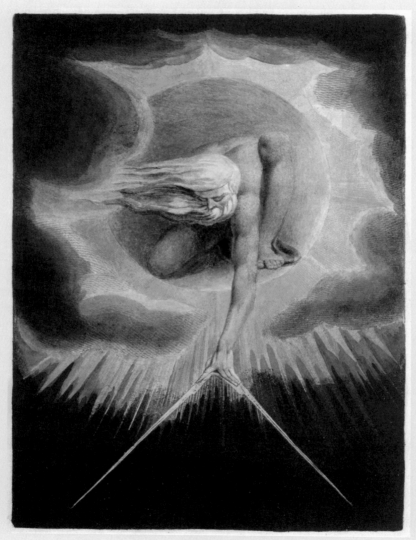

윌리엄 블레이크, 〈옛부터 계신 분〉, 1794, 영국박물관 소장

바다를 건너는 내내 갑판에 서서, 바다라는 거대한 괴물을 바라보았습니다.

1791년 정초 아침, 영국 해협을 건너고 있던 '교향곡의 아버지' 요제프 하이든Joseph Haydn(1732~1809)이 각별한 친구인 마리아 안나 겐칭거에게 보낸 편지에 이런 심경을 적었다. 당시 예순을 앞두고 있던 하이든은 이때 처음 바다를 보았다. 그는 평생 중부 유럽을 벗어난 적이 없었다. 고향인 오스트리아 로라우, 유년 시절 성가대원으로 노래했던 빈의 슈테판 성당, 30년간 악장으로 봉직했던 에스테르하지 가문의 영지까지 모두 중부 유럽에 속했다. 하이든은 유럽 전역에서 명성을 얻고 있었지만, 정작 작곡가 자신은 나중에야 그 사실을 깨달았다.

작곡가의 고용주였던 에스테르하지 가문의 니콜라우스 1세 공작이 한 해 전에 숨을 거둔 뒤, 하이든은 뒤늦게 찾아온 자유를 만끽하고 있었다. 영

국 언론들은 하이든을 '음악계의 셰익스피어'라고 부르면서 초청 연주회를 열자고 연일 재촉하고 있었다. 에스테르하지 가문의 후계자인 안톤 공작이 너그럽게 1년간의 휴가를 허용하자, 하이든은 주저 없이 영국행 배에 몸을 실었다.

하이든은 그해 첫 영국 방문에서 교향곡 작곡가이자 지휘자, 건반 악기 연주자로서 다재다능한 면모를 유감없이 선보였다. 예정된 열두 차례의 연주회 외에도 쏟아지는 행사 초청을 소화하느라 탈진할 지경이었다. 작곡가는 이듬해 지인에게 보낸 편지에서 "내 평생 지난해처럼 많은 곡을 써본 적이 없네"라고 털어놓았다. 1791년 영국 옥스퍼드대는 하이든에게 명예박사 학위를 수여했다. 그 뒤 하이든은 자신의 이력에 자랑스럽게 '음악 박사'를 추가했다. 당시 기념 음악회에서 하이든은 자신의 교향곡 92번을 직접 지휘했는데, 그 인연으로 지금도 이 교향곡은 〈옥스퍼드〉라는 별명으로 불린다.

1794년, 작곡가의 두 번째 영국 방문이 성사됐다. 하이든의 마지막 교향곡인 104번 〈런던〉은 이때의 성과물이었다. 두 차례 영국 방문을 통해 그가 벌어들인 돈은 1만 5,000플로린에 이르는 것으로 추산된다. 하이든이 1793년에 구입한 자택 가격이 1,370플로린이었고 사후에 남긴 재산이 5만 5,700플로린이니, 그가 영국 방문을 통해 얼마나 많은 돈을 벌었는지 짐작할 수 있다.

말년의 영국 체류는 작곡가에게 음악적으로도 소중한 자산이 됐다. 1791년 5월 웨스트민스터 성당에서 열렸던 헨델 추모 음악제도 그 가운데 하나였다. 당시 공연에 참여했던 오케스트라와 합창단 단원 수는 1,000여 명에 이를 정도였다. 왕실 좌석 근처의 박스석에서 헨델의 오라토리오 〈메

시아〉를 듣고 있던 하이든은 거룩하고 웅장한 분위기에 그만 압도되고 말았다. 하이든은 "헨델의 음악을 오래전부터 알고 있었지만, 직접 들어보기 전에는 그 힘을 절반도 깨닫지 못했다"라고 회고했다.

이듬해 빈으로 돌아온 하이든이 작곡에 착수한 장르가 오라토리오였다. 오케스트라와 합창단, 독창자가 연주하는 오라토리오는 이야기를 지니고 있다는 점에서 오페라와 닮은 점이 많다. 하지만 오라토리오의 줄거리는 남녀의 연애담이나 핏빛 복수극이 아니라 대부분 성서에 바탕을 두고 있다. 이를테면 '종교적 오페라'인 셈이다. 무대에서 공연하는 오페라와 달리 오라토리오는 연출이나 연기 없이 콘서트에서 연주할 수 있다는 점도 다르다.

작곡가가 런던에서 가져온 영어 대본이 '천지창조'였다. 구약성서 창세기와 존 밀턴의 『실락원』에 기록된 천지창조와 에덴동산을 음악으로 구현하겠다는 것이 하이든의 야심 찬 구상이었다. 대본은 영국으로 하이든을 초청했던 바이올린 연주자이자 공연 기획자인 요한 페터 잘로몬에게 건네받았다는 것이 정설이다. 진위는 다소 불분명하지만 작곡가가 프랑스 출신의 바이올린 연주자 프랑수아 이폴리트 바르텔레몽과 나눴다고 하는 대화도 전한다. 하이든이 후세에 길이 남을 걸작을 쓰고 싶다는 고민을 털어놓자, 바르텔레몽이 성경을 건네면서 이렇게 말했다는 것이다. "이 책을 가져가서 처음부터 시작하게."

전체 3부 34곡의 대작인 〈천지창조〉는 가브리엘(소프라노), 라파엘(베이스), 우리엘(테너)이라는 세 천사의 노래를 통해 천지창조의 과정을 전달하고 있다. 천지창조라는 거대한 주제를 효과적으로 전달하기 위해 작곡가는 '혼돈의 표현'이라는 부제가 붙은 1부의 서곡부터 세심하고 촘촘하게 작품

전체를 직조해 간다. 오케스트라는 결코 서두르는 법 없이 긴장감을 유지하면서 창조 이전의 혼돈을 묘사한다. 하이든의 이전 작품에서 일찍이 볼 수 없었던 심연의 세계다.

> 하나님이 이르시되 빛이 있으라 하시니 빛이 있었고 빛이 하나님이 보시기에 좋았더라.
>
> _창세기 1장 3~4절

라파엘의 독창에 이어서 합창단이 일제히 "빛이 있으라"라고 노래하는 순간, C장조로 분위기가 환하게 바뀌면서 비로소 긴장감이 해소된다. 이 작품이 지금도 세련미를 잃지 않는 것은 엄숙하고 웅장한 천지창조의 모습을 공들여 묘사한 음악적 풍경화이자 종교화이기 때문이다. 설령 이성적으로는 진화론을 믿더라도, 음악적으로는 창조론에 기대고 싶은 생각이 들 만큼 멋진 출발이다.

하늘과 바다에서 온갖 생명이 탄생하는 순간을 노래한 2부의 첫 소프라노 아리아 "힘센 날개로 독수리, 하늘 높이 올라가네Auf starkem Fittiche schwinget sich der Adler stolz"에서도 하이든의 원숙한 기량을 확인할 수 있다. 바이올린이 독수리, 목관 악기들이 종달새, 비둘기, 밤꾀꼬리의 역할을 각각 맡아서 다양한 생명이 약동하는 모습을 생동감 있게 묘사한다. 소프라노가 부르는 노래와 관현악이 맞물리면서 다채로운 효과를 빚어낸다. 빈의 저널리스트 요제프 리히터는 초연을 관람한 뒤 "빗소리와 급류에 이어서 새가 노래하고 사자가 울부짖는 소리는 물론이고 벌레가 땅에 기어가는 소리

조차 들을 수 있을 정도"라고 평했다.

하이든은 〈천지창조〉의 1부에서 하늘과 물, 산과 강, 해와 달이 생기는 첫 나흘간을 보여준 뒤, 2부에서는 물고기와 새, 곤충과 짐승, 인간이 탄생하는 다섯 번째 날과 여섯 번째 날을 각각 표현했다. 최초의 인간인 아담과 이브는 〈천지창조〉의 마지막 3부에 이르러서야 등장한다. 금지된 선악과를 먹고 에덴동산에서 추방되기 이전의 모습이 작품에 담겼다.

하이든은 사탄의 유혹이나 인간의 원죄 같은 갈등을 부각하기보다는 창조의 경이로움과 낙원의 아름다움에 초점을 맞췄다. 구약성서 창세기 전체 50장 가운데 천지창조와 인류의 탄생을 다룬 1~2장만 다루고 있는 셈이다. 극적 갈등의 부재는 〈천지창조〉의 약점으로 꼽힌다. 하지만 음악적으로는 밝고 화사한 분위기가 온전하게 유지되는 결과를 낳았다. "태초에 하나님이 천지를 창조하셨네"라는 라파엘의 서창敍唱에서 시작한 이 작품은 "하나님의 영광을 소리 높여 찬양하라"라는 합창으로 끝난다. 하이든은 "〈천지창조〉를 쓰고 있을 때만큼 경건한 마음을 가진 적이 없었다. 이 작품을 무사히 끝마칠 힘을 달라고 매일 무릎 꿇고 기도했다"라고 고백했다.

하이든은 베를린 대사를 역임한 오스트리아 외교관이자 음악 후원자였던 고트프리트 판 스비텐 남작에게 〈천지창조〉의 영어 대본을 건넸다. 스비텐 남작은 베를린 시절에 바흐와 헨델의 악보를 수집했고 빈으로 돌아와 황실 도서관장에 임명된 뒤에는 모차르트에게 바흐와 헨델 작품의 편곡을 의뢰한 인물이다. 모차르트가 바로크 음악의 매력에 눈뜨게 된 것도 스비텐 남작의 공으로 꼽힌다. 베토벤 역시 자신의 교향곡 1번을 남작에게 헌정했다. 영어와 독일어에 모두 능통했던 스비텐 남작은 〈천지창조〉의 영어 대본

을 독일어로 옮겼다. 그가 번역한 독일어 대사에 맞춰 하이든이 작곡을 하면, 스비텐은 하이든의 음악에 맞춰서 다시 영어 대본을 다듬었다. 〈천지창조〉는 탄생부터 영어와 독일어의 이중 언어로 되어 있었던 것이다. 이 때문에 〈천지창조〉의 창작 과정은 더디기만 했다. 지금도 이 곡은 영어와 독일어로 모두 연주된다.

이 작품은 1798년 4월에 사전 초대한 빈의 귀족들 앞에서 초연됐다. 하이든이 직접 지휘봉을 잡았고 당시 빈 궁정 음악가였던 안토니오 살리에리가 피아노의 전신에 해당하는 악기 포르테피아노를 연주했다. 하이든의 지인이었던 스웨덴 외교관 프레드리크 사무엘 실베르스톨페는 빛의 탄생을 묘사한 1부의 첫 합창에서 작곡가가 보여준 모습을 이렇게 적었다.

스비텐 남작을 포함해 그 누구도 빛의 탄생을 표현한 부분의 악보는 보지 못했다. 하이든이 유일하게 비밀로 했던 대목이었다. 나는 지금도 오케스트라에서 이 대목이 울려 퍼질 때 하이든의 표정이 생각난다. 비밀이나 긴장감을 감추기 위해 입술을 꼭 깨물고 있는 듯한 표정이었다. 그러다가 처음으로 빛의 탄생을 표현하는 순간이 되자, 작곡가의 불타는 눈에서도 섬광이 뿜어져 나왔다.

초연 직후인 5월 초에 두 차례 재공연이 잡힐 정도로 열광적인 반응이 쏟아졌다. 하이든의 요청으로 공연 포스터에는 "노래가 끝날 때마다 앙코르를 요청하는 일을 자제해달라"라는 문구가 적혔다. 1800년 출간된 〈천지창조〉의 악보는 유럽 전역으로 팔려나갔다. 작곡가 생전에 빈에서만 해도

40여 차례 연주됐고, 부다페스트와 프라하, 드레스덴과 라이프치히, 런던과 암스테르담, 모스크바와 상트페테르부르크에서도 공연됐다. 1800년 12월에는 프랑스와 오스트리아가 전쟁을 벌이는 와중에도 파리에서 〈천지창조〉가 초연됐다. 나폴레옹도 초연에 참석하기 위해 마차에 탔다가 부르봉 왕조의 복권을 지지하는 왕당파의 테러 시도 때문에 자칫 생명을 잃을 뻔했다. 폭발물이 생니케즈 거리에서 뒤늦게 터지는 바람에 간신히 목숨을 구했다고 한다.

1808년 3월 작곡가의 76세 생일을 축하하기 위해 빈 대학교에서 열린 음악회에서도 〈천지창조〉가 울려 퍼졌다. 당시 지휘는 살리에리가 맡았다. 하이든은 평생 봉직했던 에스테르하지 가문이 마련해준 마차를 타고 공연장에 도착했다. 팡파르에 맞춰 그가 연주회장에 모습을 드러내자 관객들은 "하이든 만세"를 외쳤다. "빛이 있으라"라는 합창에서 청중의 갈채가 쏟아지자 하이든은 하늘을 가리켰다. 작품의 영감은 창조주가 주신 것이라는 의미였다. 건강이 좋지 않았던 하이든은 1부가 끝난 뒤 부축을 받고 자리를 뜨려고 했다. 이때 제자 베토벤이 찾아와 스승의 손에 입을 맞췄다. 극장을 나가기 전에 하이든은 청중에 대한 답례로 고개를 돌려 천천히 객석을 바라보았다. 이 공연은 하이든이 참석한 마지막 공식 행사였다.

이듬해 5월 그는 빈에서 숨을 거뒀다. 나폴레옹의 프랑스 군대가 오스트리아군을 격파하고 빈에 입성한 직후였다. 당시 클레망 쉴레미라는 프랑스 기병대 장교가 하이든의 집에 찾아와 작곡가에게 경의를 표한 뒤 〈천지창조〉의 테너 독창곡을 이탈리아어로 불렀다. 이처럼 말년의 하이든은 '귀족의 하인'이 아니라 '유럽에서 가장 위대한 작곡가'로서 인정과 보상을 톡

톡히 받았다. 전쟁으로 분열된 유럽을 음악을 통해서 하나로 묶어주는 역할을 한 것이었다. 1790년 하이든이 모차르트와 마지막으로 만났을 때 모차르트의 걱정을 달래주기 위해 하이든이 했던 말 그대로였다. "내 언어는 전 세계에서 이해된다네!"

미세먼지로 잔뜩 부연 2019년 3월의 첫 주말, 송도국제도시의 아트센터 인천으로 향했다. 스페인 공연 단체 '라 푸라 델스 바우스La Fura dels Baus'가 현대적으로 재해석한 〈천지창조〉를 보기 위해서였다. '라 푸라 델스 바우스'는 카탈루냐어로 '엘스 바우스의 횃담비'라는 뜻이다. 카탈루냐주 엘스 바우스 출신의 이들은 1979년 창단 이후 디지털의 비주얼아트와 아날로그의 거리극을 결합한 경계 허물기 작업으로 주목받았다. 1992년 바르셀로나 올림픽 개막식의 연출을 맡았던 것으로도 유명하다.

무대 한복판에 드리운 반투명 막에 '혼돈Chaos'이라는 글자를 비추고 빛들이 흩어졌다가 모이는 과정을 보여주는 특유의 연출은 천지창조 이전의 혼돈을 묘사한 서곡부터 두드러졌다. "빛이 있으라"라는 합창과 함께 조명이 밝아지자 30여 개의 하얀 대형 풍선이 공연장 천장으로 떠올랐다. 소프라노 임선혜를 비롯해 천사 역을 맡은 독창자들은 9미터 높이의 크레인에 와이어로 매달린 채 두 팔로 날갯짓을 하면서 노래를 불렀다. 그걸로도 모자라 물이 담긴 대형 수조에 직접 들어가기도 했다. 수조 밖으로 나온 독창자들이 젖은 머리를 말리는 과정도 공연의 일부가 되고 있었다.

독특한 건 볼거리만이 아니었다. 이날 공연에서 합창단은 전쟁이나 재해로 인해 고향에서 쫓겨난 난민들로 설정됐다. 바다를 표류하던 이들이 천사의 도움으로 낙원을 찾아 나서는 과정으로 〈천치창조〉는 새롭게 해석되

고 있었다. 본래 〈천지창조〉가 타락 이전의 순수한 인류를 묘사한다는 점을 떠올려 보면 다분히 자의적인 해석이다. 하지만 오늘날 전 세계가 고민하고 있는 현실적 문제를 통해서 이야기를 풀어냈다는 점에서 묘한 설득력이 있었다. 종교적 오라토리오를 서커스로 추락시킨 오독誤讀일까, 부가가치를 끌어올린 창조적 재해석일까. 독신瀆神일까 혁신일까. 해가 진 어두운 고속도로를 달리며 돌아오는 길에도 좀처럼 의문이 가시질 않았다.

 하이든의 〈천지창조〉

지휘 폴 매크리시
연주 가브리엘리 콘소트와 플레이어스, 미아 페르손 · 상드린 피오(소프라노), 마크 패드모어(테너), 피터 하비(바리톤), 닐 데이비스(베이스)
발매 아르히브(CD)

Haydn: The Creation
Paul McCreesh(Conductor), Gabrieli Consort & Players(Orchestra & Chorus), Miah Persson · Sandrine Piau(Soprano), Mark Padmore(Tenor), Peter Harvey(Baritone), Neal Davies(Bass)
ARCHIV(Audio CD)

〈천지창조〉는 애초부터 영어와 독일어를 모두 염두에 두고 썼던 '이중

언어' 작품이었다. 하지만 영어에서 독일어, 독일어에서 다시 영어로 이중 번역 과정을 거치느라 영어 단어를 풍부하게 사용하지 못했다. 이 때문에 중복되는 표현이 많다는 점이 흠으로 지적됐다. 1800년 영국 초연 당시 비평가들이 앞다퉈 지적했던 것도 가사 문제였다. 올바른 구문에서 벗어나거나 단어 순서가 뒤엉켜서 뜻이 제대로 통하지 않는 경우도 있었다. "이토록 성스러운 음악이 비참할 정도의 엉터리 영어와 결합돼 있다는 점이 통탄스럽다"라는 악평이 쏟아졌다. 이 때문에 영어권 이외의 국가에서는 독일어로 연주하는 경우가 많았다. 영어 가사 개작은 음악계의 숙원이었다.

영국의 고음악 전문 지휘자 폴 매크리시는 2006년 하이든의 〈천지창조〉를 녹음하면서 해묵은 과제 해결에 나섰다. 1982년 자신이 창단한 바로크 음악 전문 연주 단체인 가브리엘리 플레이어스에서 건반 악기를 맡은 티머시 로버트와 함께 영어 가사를 직접 다듬은 것이다. 학문적 원칙보다는 철저하게 연주라는 실용적 관점에서 뒤얽힌 어순을 바로잡고 적절한 단어를 삽입해 음절 수를 맞춘 것이 특징이다. 작품 초연 당시처럼 오케스트라 110여 명과 합창단 90여 명의 대편성을 동원했다. 작곡 당시의 악기와 연주법으로 작품을 연주하는 시대 연주의 특성을 십분 살려서 빠른 템포와 과감한 응축을 통해 산뜻하고 날렵한 느낌을 강조했다.

 하이든의 〈천지창조〉

지휘	로랑스 에킬베
연출	라 푸라 델스 바우스
연주	인술라 오케스트라, 마리 에릭스모엔(소프라노), 다니엘 슈무트차르트(바리톤), 마르틴 미터루트츠너(테너), 악상튀스(합창단)
발매	낙소스(DVD)

Haydn: The Creation

Laurence Equilbey(Conductor), Insula Orchestra, Accentus(Chorus), Mari Eriksmoen(Soprano), Daniel Schmutzhard(Baritone), Martin Mitterrutzner(Tenor) NAXOS(DVD)

　　2017년 프랑스 파리 근교 스겡섬에 들어선 공연장 '라 센 뮈지칼'에서 열린 실황 영상이다. '라 푸라 델스 바우스'의 연출가 카를루스 파드리사는 공연 리허설에 들어가면서 "쇼가 시작할 때는 모든 것이 되도록 어두워야 하며 아무 일도 없어야 한다"라고 주문한다. "흥밋거리는 청중이 작품에 빠

져드는 데 방해가 될 뿐"이라는 설명이다. 디지털과 아날로그, 클래식과 춤을 혼합한 크로스오버로 주목받는 공연의 도입부치고는 다소 의외일지 모른다. 하지만 만물이 무無에서 창조된 것이라는 성경 말씀을 상기하면 충분히 설득력 있는 설정이다.

파드리사는 공연 제작 과정을 담은 영상 《〈천지창조〉의 창조》에서 "우리는 성경이 최신의 과학적 성과와 만나는 지점에서 작업하려고 한다. 인본주의라는 철학적 발상도 사용할 것"이라는 포부를 밝혔다. 무대 위 반투명 막에도 '서구 문명' '진보' '위기' '정체성 상실' 같은 단어들을 줄곧 비춘다. 문명론을 아우르겠다는 연출 구상은 원대하지만, 자칫 종교와 과학의 영역이 뒤엉킬 위험성도 존재한다.

어쩌면 이 공연의 진짜 주인공은 화려한 볼거리보다는 음악일지도 모른다. 프랑스의 여성 지휘자 에킬베는 1991년 합창단 악상튀스를 창단한 뒤 바로크와 현대음악을 넘나드는 광범위한 레퍼토리로 주목받았다. 2012년에는 시대 연주 단체인 인술라 오케스트라도 창단했다. '라 센 뮈지칼'의 상주 단체로 선정된 이들의 공동 성과물이 〈천지창조〉다. "현재 활동하는 지휘자 가운데 여성 비율은 4퍼센트에 불과하나 20퍼센트는 되어야 한다"라고 당당하게 소신을 밝히는 이 지휘자의 예술적 야심을 실황에서도 확인할 수 있다. 독창자와 합창단, 악단은 무대의 전후좌우를 모두 활용하는 난리 통에도 별다른 흔들림 없이 안정감을 유지한다.

소프라노와 테너를 더블 캐스팅으로 진행했던 당시 공연에서 또 다른 소프라노가 임선혜였다. 부가 영상에는 임선혜가 와이어에 매달린 채 수조에 들어가면서도 호흡과 음정이 흐트러지지 않고 열창하는 모습이 담겨 있다.

2

불신의 시대에 던진
믿음이라는 화두

출애굽기와 쇤베르크의 〈모세와 아론〉

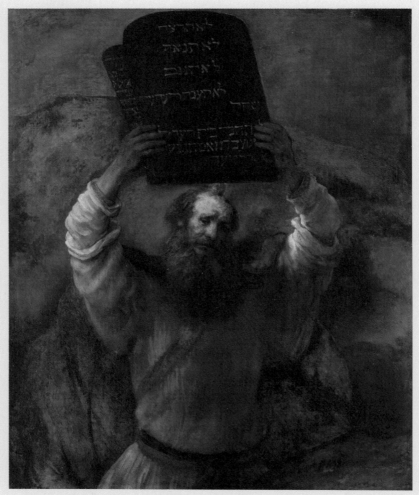

렘브란트 판 레인, 〈십계명 석판을 깨뜨리는 모세〉, 1659, 게멜데갈레리 소장

오스트리아 작곡가 아르놀트 쇤베르크Arnold Schönberg(1874~1951)는 1921년 6월 잘츠부르크 인근의 마트제로 가족 휴가를 떠났다. 호숫가 마을 마트제는 지금도 상주인구가 3,000여 명에 불과할 정도로 한적한 휴양지다. 당초 작곡가는 여기서 여름을 보내면서 오라토리오 〈야곱의 사다리〉를 완성하고 1911년 출간한 자신의 저작 『화성학Harmonielehre』도 손볼 계획이었다. 하지만 이곳에서 쇤베르크는 씻을 수 없는 마음의 상처를 입었다. "유대인은 환영하지 않는다"라고 적힌 포스터가 마을에 나붙더니, 급기야 유대인이라는 이유로 마을을 떠나 달라는 요청을 받은 것이었다.

독일과 오스트리아 동맹국이 제1차 세계대전에서 패한 뒤 급격하게 확산됐던 반유대주의 정서를 그대로 보여준 사건으로, 쇤베르크에게는 유대인이라는 자신의 정체성을 돌아보는 계기가 됐다. 쇤베르크는 1898년 오페라 가수였던 친구의 권유로 유대교에서 개신교로 개종했다. 한 해 전인

1897년에는 작곡가이자 지휘자인 구스타프 말러가 빈 궁정 오페라 극장 감독으로 취임하기 위해 가톨릭으로 개종했다. 당시 유대인 지식인과 예술가에게 개종은 유럽 엘리트 사회에 안착했음을 보여주는 징표와도 같았다. 쇤베르크는 제1차 세계대전이 발발하자 마흔의 나이에도 지원병으로 참전했다. 나이 때문에 전방 차출을 면제받은 쇤베르크는 사관학교에서 근무했지만, 고질적인 천식으로 제대와 재입대를 반복한 끝에 결국 군악대에 배속됐다.

스스로를 오스트리아인이라고 믿어 의심치 않았던 쇤베르크의 확신은 마트제에서 겪은 반유대주의 사건으로 송두리째 흔들렸다. 심지어 주변 동료들과의 관계에도 지대한 영향을 미쳤다. 쇤베르크의 절친한 동료였던 화가 바실리 칸딘스키는 1922년 독일의 예술학교인 바우하우스에 부임한 뒤 쇤베르크를 음악 학과장으로 초빙하고자 했다. 하지만 칸딘스키가 반유대주의 발언을 일삼는다는 소문을 전해 들은 쇤베르크는 소문의 진위를 따져 물었다. 칸딘스키가 명쾌하게 답변하지 못하자, 이듬해 쇤베르크는 장문의 편지를 보냈다.

거리를 걸어갈 때 내가 유대인인지 기독교인인지 궁금하게 여기며 바라보는 사람들에게 일일이 답변해줄 수는 없습니다. "칸딘스키와 동료들은 나를 예외적으로 받아주었지만, 히틀러 같은 사람은 그들과 생각이 같지 않을 것"이라고 말이죠. 아무리 관대한 시각으로 나를 바라본다고 해도, 모든 사람이 볼 수 있도록 (유대인이라는) 팻말을 거지처럼 목에 걸어야 한다면 아무런 소용이 없을 것입니다.

이 편지에서 쇤베르크는 마트제 사건을 언급하면서 "나는 독일인도, 유럽인도 아니요, 어쩌면 인간조차 아닐지도 모른다. 다만 나는 유대인일 뿐"이라고 말하기에 이른다. 아돌프 히틀러가 총리로 취임한 것이 이때로부터 10여 년 뒤인 1933년이라는 사실을 감안하면, 쇤베르크의 판단이 얼마나 이르고 정확했는지 새삼 놀라게 된다.

그 뒤 쇤베르크는 '유대인들이 팔레스타인에 민족국가를 건설해야 한다'는 시오니즘Zionism에 급속하게 경도됐다. 이전까지 쇤베르크는 정치에 무관심한 편이었다. 하지만 1933년에는 "유대인을 위해서라면 내 예술도 희생할 수 있다. 내 민족보다 더욱 숭고한 것은 없으니 말이다"라고 단언하기에 이르렀다. 그즈음 쇤베르크가 구상했던 종교 곡이 "모세와 불붙은 떨기나무"였다. 고대 이집트에서 노예 상태로 있던 유대인들을 이끌고 가나안으로 향했던 모세는 유럽 전역에 뿔뿔이 흩어져 있던 당시 유대인들에게 정신적 구심점과도 같았다. 20세기 초 유럽에서 기승을 부리던 반유대주의를 고대 이집트의 유대인 박해에 비유하면, 모세의 가나안행은 유대인의 독립국가 건설로 해석할 수 있었다. '이집트(애굽) 탈출'을 의미하는 출애굽기는 유대인에게 종교적 복음이자 정치적 지침이었다.

쇤베르크는 당초 오라토리오나 칸타타 형식으로 작품을 쓸 생각이었다. 하지만 극적 구조를 충분히 살릴 수 있는 오페라로 작곡하기로 마음을 바꾸고 '모세와 아론'이라는 제목을 붙인 뒤 직접 대본을 썼다. 작품 진척은 더디기만 했다. 1924년 이탈리아의 피아니스트이자 작곡가 페루치오 부소니가 타계하자, 2년 뒤 베를린 왕립예술아카데미의 후임 교수로 부임하게 된 쇤베르크는 작곡과 교육을 병행해야 했다. 설상가상으로 베를린의 춥고

습한 날씨 탓에 제1차 세계대전 때부터 그를 괴롭혔던 천식이 악화되고 말았다. 쇤베르크는 병가를 내고 스페인으로 떠나서 작품 완성에 공을 들였다. 하지만 1932년 베를린으로 돌아왔을 때도 작곡은 전체 3막 가운데 2막까지만 끝낸 상태였다. 이듬해 히틀러가 집권하자, 쇤베르크는 프랑스를 거쳐 미국으로 망명했다. 1933년 7월 파리에서 쇤베르크는 "민족적이고 종교적인 유산은 부인할 수 없는 것"이라면서 다시 유대교로 귀의했다.

이 작품에서 쇤베르크가 화두로 삼았던 주제는 믿음과 언어의 문제였다. 오페라 1막 도입부에서 모세는 이집트의 압제에 시달리는 이스라엘 백성을 구하라는 신의 계시를 듣고서도 여전히 머뭇거린다. 그는 신앙심이 굳건했지만, 정작 대중에게 이를 전달할 말주변은 없었던 것이다. 구약의 출애굽기에도 신의 부름을 받은 모세가 능란하지 않은 언변 때문에 주저하는 대목이 거듭해서 나온다.

모세가 여호와께 아뢰되 오 주여 나는 본래 말을 잘 하지 못하는 자니이다. 주께서 주의 종에게 명령하신 후에도 역시 그러하니 나는 입이 뻣뻣하고 혀가 둔한 자니이다.

_출애굽기 4장 10절

모세가 여호와 앞에서 아뢰되 나는 입이 둔한 자이오니 바로[파라오]가 어찌 나의 말을 들으리이까.

_출애굽기 6장 30절

모세와는 달리 그의 형 아론은 화려한 언변으로 모세의 대변인 역할을 맡지만, 정작 종교적 진심은 없다. 그렇기에 오페라에서도 이들 형제의 대화는 사실상 단절되어 있다. 오페라 1막 2장에서 아론과 모세가 가루는 문답은 작품의 주제를 집약적으로 보여준다.

> **아론** 상상할 수도 없고 눈에도 보이지 않는 신의 존재를 가르친다지만, 과연 너는 눈에 보이지 않는 것, 상상할 수도 없는 신을 사랑할 수 있느냐?
>
> **모세** 상상할 수 없는 것이 아니라 상상을 넘어서는 것입니다. 영원히 존재하고 전지전능한 유일신이지요.

오페라에서 모세의 눌변과 아론의 달변은 음악적으로도 명확한 대비를 이룬다. 쇤베르크는 모세에게 고정된 선율 없이 낭송조Sprechstimme로 가사를 전달하도록 하고, 아론에게만 화려한 테너의 멜로디를 부여하는 방식으로 이 모순을 드러냈다. 오페라 2막의 마지막 장은 "아! 언어여, 내게 없는 것은 언어로구나!"라는 모세의 탄식으로 끝난다.

〈모세와 아론〉에는 현대음악의 '예언자' 쇤베르크가 대중과의 관계에서 겪었을 법한 고뇌가 담겨 있다. 쇤베르크는 일찌감치 조성의 법칙을 버리고 무조無調 음악과 12음 기법으로 나아갔다. 하지만 그때마다 평단이나 대중의 적대감에 시달렸다. "보이지도 않고 상상할 수도 없는 유일신"에 대한 믿음을 설파해야 했던 모세와 실험적이고 난해한 음악을 쓰고자 했던 쇤베르크의 처지가 겹쳐 보이는 대목이다.

쇤베르크의 눈에는 친숙한 조성의 세계에 머무르려 하는 대중의 취향이 황금 송아지를 떠받드는 유대인의 모습처럼 보였을 것이다. 미완성으로 남은 3막에서 유일신과의 언약을 저버리고 우상 숭배에 빠진 유대인들을 향해 모세가 터뜨리는 분노는 사실상 쇤베르크 자신의 목소리이기도 했다. "너희는 유일신을 배신하고 신들에게 갔고, 이념을 배신하고 이미지를 섬겼다. 선택받은 백성의 지위를 버리고 다른 사람들에게 갔으며, 비범한 것을 떠나 평범함을 택했다."

〈모세와 아론〉은 종교적으로든 음악적으로든 작곡가의 고민이 응축된 작품이었지만, 결국 미완성으로 남았다. 쇤베르크는 1945년 작품을 완성하기 위해 구겐하임 재단에 기금을 요청했다. "내 곡 가운데 가장 규모가 큰 두 작품인 〈모세와 아론〉과 〈야곱의 사다리〉를 완성하지 못한다면, 내 필생의 과업은 파편으로 남고 말 것"이라고 적힌 당시 지원서에는 칠순을 넘긴 작곡가의 절박한 심경이 담겨 있었다. 하지만 재단 측은 "후원 대상은 30세 미만의 예술가에 한정한다"라는 규정을 내세워 이를 거절했다. 사실은 예외 조항도 얼마든지 만들 수 있었기 때문에 재단의 해명은 미국 현대 예술사에서 가장 옹졸하고 궁색한 변명이 되고 말았다. 쇤베르크는 생전에 〈모세와 아론〉이 공연되기는 어려울 것이라며 체념했다.

1951년 7월 2일 독일 다름슈타트 현대음악제에서 오페라 2막의 "황금 송아지 주위에서의 춤"이 먼저 공개됐다. 작곡가가 타계하기 불과 11일 전이었다. 쇤베르크는 이 오페라가 공연되는 모습을 보지 못했다. 간혹 3막 대본을 연극처럼 낭송하는 방식으로 오페라에 덧붙이기도 하지만, 지금은 작곡가가 남긴 2막 버전을 최종 완성판으로 간주하고 공연하는 경우가 더 많다.

2015년 10월 프랑스 파리 국립오페라에서 쇤베르크의 〈모세와 아론〉이 공연되었다. 파리 국립오페라는 예전 극장인 가르니에와 새 극장인 바스티유 두 곳을 운영하고, 오페라단과 발레단을 모두 거느리고 있는 유럽 최대 공연단 가운데 하나다. 가르니에 극장에서 소편성의 바로크 시대 작품을 주로 공연한다면 바스티유 극장에서는 화려한 그랜드 오페라나 현대음악을 연주한다. 2014년에 극장장으로 부임한 스테판 리스너는 취임 직후 쇤베르크의 오페라를 바스티유 극장에 올리는 과감한 승부수를 던졌다. 당시 준비 과정을 담은 다큐멘터리가 국내에서도 개봉됐던 〈파리 오페라The Paris Opera〉다.

난해한 12음 기법 때문에 이스라엘 백성 역을 맡은 합창단이 애를 먹자, 극장에서는 리허설 기간을 1년으로 늘려 잡았다. 통상적인 오페라의 경우 준비 기간은 4~6주 정도면 충분하기 때문에 사실상 다른 공연을 하면서 연중 내내 〈모세와 아론〉을 연습하기로 한 것이다. 하지만 극장 노조는 파업을 결의하고 극장장과 발레단 예술 감독은 사사건건 의견 충돌을 빚는 등 내우외환이 끊이질 않는다. 그뿐 아니라 〈모세와 아론〉에서 살아 있는 소를 무대에 올리기로 한 연출가 로메오 카스텔루치의 고집 때문에 극장 측은 안전 문제로 골머리를 앓는다.

온갖 난관 끝에 〈모세와 아론〉이 개막했을 때, 반투명의 막이 드리운 가운데 안개를 연상시키는 희뿌연 연기만이 백색 의상을 입은 합창단을 뒤덮고 있었다. 그 무엇도 뚜렷하지 않은 불확실한 세상에서 이스라엘 백성은 모세를 원망하고 새로운 신을 갈구한다. 마침내 안개가 걷히자 무대에는 인간 군상의 추악한 진실만이 남는다. 출애굽기의 결말을 알고 있는 우리는

유일신을 외면하고 황금 송아지를 숭상하는 자들의 어리석음을 손쉽게 나무라고 조롱한다. 하지만 정작 우리 마음속에 도사리고 있는 황금만능주의와 물신숭배에는 애써 눈을 감는다.

현란한 이미지와 말의 홍수에도 흔들림 없이 믿어야만 하는 정신적 가치는 존재할까. 유일신이든 절대선이든 눈으로 보아야만 직성이 풀리는 시대에 보이지 않는 것을 믿을 도리는 있는 걸까. 〈모세와 아론〉은 무엇보다 질문을 쏟아내는 오페라다. 쇤베르크는 결국 작품을 완성하지 못했지만, 정답이 없는 시대에도 질문을 계속하는 것이야말로 예술의 특권이자 임무다. 그런 의미라면 〈모세와 아론〉은 여전히 살아 있는 예술이며 문제작인 셈이다.

추천! 이 음반, 이 영상

 쇤베르크의 〈모세와 아론〉

지휘 피에르 불레즈
연주 로열 콘세르트허바우 오케스트라와 네덜란드 오페라 합창단, 데이비드 피트먼 제닝스(베이스바리톤), 크리스 메릿(테너)
발매 도이치그라모폰(CD)
Schönberg: Moses und Aron
Pierre Boulez(Conductor), Royal Concertgebouw Orchestra, David Pittman-Jennings(Bassbaritone), Chris Merritt(Tenor)
Deutsche Grammophon(Audio CD)

"바보 같은 스캔들을 만들려는 의도에서도 아니고, 뻔뻔한 위선이나 무의미한 우울함도 없이 나는 주저하지 않고 이렇게 쓰겠다. '쇤베르크는 죽

었다'라고."

1951년 쇤베르크의 타계 소식을 접한 당시 26세의 프랑스 작곡가가 사뭇 도발적인 조사를 발표했다. 대중의 눈에는 언뜻 복잡하고 난해하게만 보였던 쇤베르크의 작곡 기법이 실은 구시대의 낭만주의적 어법과 타협하거나 공모한 것이었다는 비판이었다. 이처럼 거침없이 공격에 나섰던 청년 음악가가 피에르 불레즈였다. 이 글은 불레즈와 슈토크하우젠, 존 케이지 같은 전후戰後 작곡가 세대의 도래를 알리는 전투적인 선언문이 됐다.

청년 시절 불레즈는 과거의 음악적 전통에 대해 급진적인 비판을 퍼붓고 단절을 꾀했다. 하지만 그가 바이로이트 축제에서 바그너 오페라의 지휘봉을 잡은 뒤 상황이 반전됐다. 바그너와 말러 등 낭만주의 음악을 현대음악의 연장선에서 사고하고 적극적으로 포용하기 시작한 것이었다. "쇤베르크의 펜에서는 가장 과시적이고 쓸모없는 상투적인 작곡의 전형이 흘러넘친다"라고 공격했던 청년 불레즈의 패기를 떠올리면 상전벽해에 가까운 변화였다. 특히 불레즈는 1976년과 1995년 두 차례나 전곡 음반을 남길 정도로 오페라 〈모세와 아론〉에 공을 쏟았다.

소개하는 음반은 불레즈가 두 번째로 지휘한 공연 실황 녹음으로, 네덜란드 암스테르담과 잘츠부르크 페스티벌에서 오페라로 공연했던 버전이다. 불레즈는 이 음반을 녹음하면서 "비단 종교만이 아니라 인생의 목표 같은 형이상학이나 예술과 언어의 관계에 이르기까지 중층적인 의미를 지니고 있는 작품"이라고 말했다. 과거 쇤베르크에게 저질렀던 결례에 대한 '뒤늦은 사과'로서 더할 나위 없는 언급이었다.

 ## 쇤베르크의 〈모세와 아론〉

지휘	미하엘 보더
연출	빌리 데커
연주	보훔 심포니 오케스트라와 루르 합창단, 데일 두싱(바리톤), 안드레아스 콘라트(테너)
발매	유로아츠(DVD)

Schönberg: Moses und Aron

Michael Boder(Conductor), Bochum Symphony Orchestra, Chorwerk Ruhr(Chorus),
Dale Duesing(Baritone), Andreas Conrad(Tenor)
EuroArts(DVD)

공연이 시작되면 객석에서 청중 사이에 조용히 앉아 있던 모세가 고뇌에 찬 독백을 늘어놓는다. 모세가 외투를 벗고 서서히 계단을 내려오면, 양쪽으로 마주 보고 있던 객석이 홍해처럼 갈라지면서 무대가 한복판에 모습을 드러낸다. 텅 빈 백색의 무대에는 검은 막대만이 덩그러니 놓여 있다. 모

세와 아론은 지팡이를 상징하는 이 막대를 이용해 유대인을 상징하는 육각형의 별을 그린다.

독일 서부의 탄광지대였던 루르에서 열리는 루르트리엔날레의 2009년 공연 실황이다. 북라인베스트팔렌 주정부는 탄광 산업이 경쟁력을 잃으면서 공장이 문을 닫고 인구가 줄어들자, 위기를 타개하기 위한 방편으로 2002년 공연 축제를 출범시켰다. 20세기 초반에 지어진 발전소를 개조한 '100년관Jahrhunderthalle' 등 15개의 공연장에서 매년 20~30여 편의 작품을 무대에 올린다. '트리엔날레'라는 말이 보여주듯 3년 단위로 예술 감독을 초청해서 새로운 연출작을 선보이는 것이 특징이다.

별다른 군더더기나 겉치레 없이 굵직한 무대 하나로 승부를 거는 연출가 빌리 데커의 장기가 십분 발휘된 영상이다. 무대와 오케스트라 배치부터 예상을 빗나가는 파격에 놀라는 관객의 표정도 고스란히 화면에 담겼다. 데커는 "소통과 상호 이해, 다양한 주장이 아무런 이미지의 도움 없이도 전달될 수 있느냐 하는 것이 작품의 핵심 주제"라며 "결국 예언자와 군중이 이 갈등 때문에 비극적 충돌을 빚는다"라고 설명했다. 황금 송아지를 물신物神으로 떠받드는 오페라 2막에서는 핏빛으로 칠한 여성들의 전라를 통해서 집단 광기를 표현한다. 이 때문에 노출 수위도 꽤 높은 편이지만 작품을 바라보는 관점을 무대에서 그대로 형상화한 연출가의 뚝심이 신선한 충격을 던진다.

독일의 '용병 음악인'에서 영국의 '국민 음악가'로

여호수아서와 헨델의 〈여호수아〉

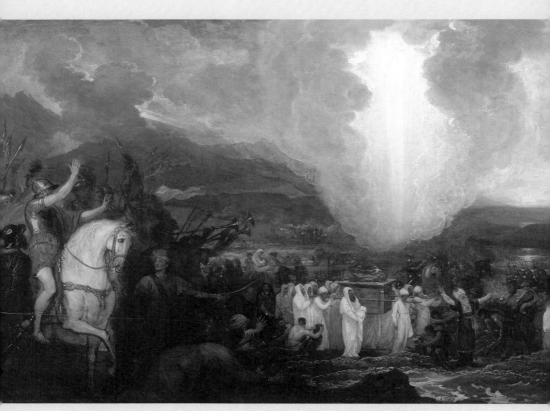

벤저민 웨스트, 〈성궤를 가지고 요르단강을 건너는 여호수아〉, 1800, 뉴사우스웨일스 미술관 소장

1737년 게오르크 프리드리히 헨델Georg Friedrich Händel (1685~1759)이 뇌경색으로 쓰러졌다. 처음에는 심한 류머티즘 정도로 생각했다. 하지만 한 달 정도 지나자 오른손의 네 손가락을 쓰지 못할 만큼 상태가 악화됐다. 그해 헨델이 의욕적으로 선보였던 신작 오페라 세 편이 연이어 흥행 참패를 겪은 것도 작곡가의 정신적 스트레스를 가중시켰다. 재정난에 빠진 오페라 극장은 문을 닫았다. 현대 의학적 관점에서는 뇌혈전증이 헨델의 건강 이상 원인으로 유력하지만 윌리엄 프로슈 같은 의학자들은 포도주 과음 탓으로 추정하기도 한다. 포도주를 만들 때 병에 침전된 납에 중독됐기 때문이라는 설명도 있다.

당시 영국 음악계에서는 헨델이 재기하기 힘들 것이라고 수군거렸다. 하지만 그는 온천 휴양지인 독일 아헨에서 6주간 머물면서 재활 의지를 다지더니, 결국 오르간 연주에 성공해서 주변 사람을 놀라게 했다. 헨델은

1710년 영국으로 건너온 이후 영국의 주요 온천장 가운데 안 가본 곳이 없을 정도로 소문난 '온천 마니아'였다.

8년 뒤인 1745년, 뇌경색 증세가 재발했다. 이번에도 병세는 심각했다. 헨델의 후원자였던 섀프츠베리 백작은 "가여운 헨델이 너무나 아팠다. 차도를 보이기는 했지만 중풍인 것 같아서 심히 걱정스러웠다"라고 썼다. 다행히 상태는 호전됐지만, 작곡가의 심경에는 커다란 변화가 생겼다. 외부 활동을 일절 중단하고 칩거에 들어간 것이다. 이 기간에 그가 완성한 작품은 칸타타 서너 곡이 전부였다. 헨델이 작곡가이자 연주자, 흥행주로 영국 음악계의 주목을 한 몸에 받았던 처지라는 걸 감안하면 분명 이례적인 상황이었다.

두문불출하던 그를 음악계로 다시 불러낸 건 영국의 다급한 정치 상황이었다. 1745년 스튜어트 왕조의 복귀를 주장하며 스코틀랜드에서 반란이 일어났다. 스튜어트 왕조는 1714년 앤 여왕이 후사 없이 세상을 떠난 뒤로 단절됐고 왕위는 독일 하노버 왕조로 넘어간 뒤였다. 하지만 반란군은 선왕 제임스 2세의 손자인 찰스 에드워드 스튜어트를 국왕으로 옹립해야 한다고 주장하며 봉기를 일으켰다. 이 반란은 제임스의 라틴어 표기인 '야코부스Jacobus'를 따서 '재커바이트Jacobite의 난'으로 불린다. 재커바이트는 말 그대로 '제임스의 지지자들'이라는 뜻이다. 재커바이트는 1688년에서 1745년 사이에 왕권을 되찾기 위한 크고 작은 투쟁을 다섯 차례 이상 벌였다. 특히 1715년과 1745년에 일어난 두 차례의 반란은 영국 전역에 파장을 몰고 왔다. 당시 프랑스도 재커바이트와 연계해서 영국 침공을 호시탐탐 노리고 있었다. 이 때문에 국제전으로 번질 가능성도 다분했다.

에든버러에 이어서 더비도 반란군의 수중에 넘어갔다. 상황이 급박하게 돌아가자, 헨델은 "자원 입대자들을 위한 찬가A Song Made for the Gentlemen Volunteers of the City of London" 같은 애국적 노래를 쓰기 시작했다. 1746년 2월에는 〈제전 오라토리오Occasional Oratorio〉를 런던 코번트 가든 극장에서 발표했다. 워낙 급박하게 작곡하다 보니, 어쩔 수 없이 자신의 예전 작품에 등장했던 아리아와 합창을 재활용하기도 했다. 이 오라토리오의 2막은 〈메시아〉의 합창인 "할렐루야"로 끝났다.

두 달 뒤인 4월, 반란군은 컬로든 전투의 대패로 예봉이 꺾이고 말았다. 하지만 그 뒤에도 영국은 오스트리아 왕위 계승 전쟁 등 연이은 내우외환으로 바람 잘 날이 없었다. 헨델은 1747년 1월 오라토리오 〈유다스 마카베우스Judas Maccabaeus〉를 발표했고, 이듬해인 1748년 3월에는 〈여호수아Joshua〉와 〈알렉산더 발루스Alexander Balus〉를 불과 2주 간격으로 초연했다. 1747년 7월 19일 〈여호수아〉의 작곡에 착수한 헨델은 11일 만에 1막의 작곡을 마쳤다. 심지어 2막은 9일 만에 끝냈고 8월 19일에는 3막의 작곡을 모두 마쳤다고 하니 전곡 작곡에 딱 한 달 걸린 셈이었다. 대여섯 편의 오라토리오를 헨델과 함께 작업했던 작사가 토머스 모렐은 작곡가의 놀라운 작업 속도에 대해 생생한 증언을 남겼다. 〈유다스 마카베우스〉 가운데 "적이 쓰러졌네 Fall'n is the foe"라는 합창 가사를 건네자, 헨델은 곧바로 하프시코드 앞에 앉아서 악상이 떠오르는 대로 즉흥 연주를 했다는 것이다. "그리고 작곡을 시작하자 그 자리에서 경이로운 합창이 쏟아졌다."

이 오라토리오들은 성서에 기반을 두고 있다는 점 외에도 또 한 가지 공통점이 있었다. 이스라엘 민족의 승리를 노래했다는 점이었다. 음악학자

폴 헨리 랑은 "당시 헨델의 오라토리오들은 잉글랜드와 국교도를 위한 '명백한 정치적 선전' 역할을 했다"라고 분석했다. 이를테면 작품의 내용은 성경에서 가져온 것이지만, 그 속에는 영국 정부군의 승리를 기원하는 메시지가 담겨 있다는 의미였다. 이 시기 헨델의 작품들은 '승리의 오라토리오 victory oratorios'로 불린다. 이 '승리의 오라토리오' 가운데 하나가 〈여호수아〉였다.

오라토리오 〈여호수아〉는 제목 그대로 구약성서의 여호수아서에 바탕하고 있다. 여호수아는 모세가 시나이산에서 십계명을 받을 때 동행했던 측근이었다. 모세가 요단강을 건너기 직전에 숨을 거두자, 여호수아는 그의 뒤를 이어서 이스라엘 민족을 이끌었다. 『한 역사학자가 쓴 성경 이야기』의 저자 김호동 서울대 교수의 비유에 따르면 '모세의 시종'이나 '대리인'에서 '제2의 모세'가 된 셈이었다. 여호수아를 따라서 요단강을 건넌 이스라엘 민족은 여리고의 벽을 허물고 이민족을 상대로 한 일련의 전쟁에서 승리를 거뒀다. 이처럼 여호수아는 군사적 지도자의 이미지가 강하다. 이 때문에 단테의 『신곡』 천국편에도 '신앙의 전사'로 등장한다.

모세가 이스라엘 민족을 이끌고 이집트를 탈출한 출애굽기가 인간이 지닌 믿음의 한계에 대해서 되묻고 있다면, 여호수아서는 현실 속에서 믿음이 구현되는 영광의 순간을 묘사한다. 출애굽기가 의심과 회의로 가득하다면, 거꾸로 여호수아서는 확신과 희열이 넘친다. 여호수아서는 분명 성전聖戰의 기록이다. 내란의 위기에 처한 영국을 바라보던 헨델이 여호수아서를 오라토리오의 소재로 고른 건 어쩌면 당연했다.

드라마적인 기준으로 보면 이 오라토리오에는 약점이 많다. 우선 작품

을 이끌고 가는 뚜렷한 주인공이 보이지 않는다. 〈여호수아〉의 주인공은 응당 여호수아일 수밖에 없다. 하지만 이 작품에서 그는 이스라엘 민족을 이끄는 지도자로서 뚜렷한 존재감을 보이지 못하고 주요 등장인물 가운데 하나 정도에 그치고 있다. 신에 대한 찬양과 전투 장면을 헐겁게 이어붙인 나열식 구성에 그쳤다는 점도 재미를 반감시킨다. 여호수아 사후에 이스라엘 민족을 이끌었던 사사士師 오스니얼과 약혼녀 악사의 러브스토리를 가미했지만, 작품의 전체 구성과 유기적으로 어울리지 못하고 물과 기름처럼 겉도는 이물감을 남긴다.

하지만 이 작품에는 모든 결점을 가리고도 남을 만한 매력이 있다. 바로 헨델 후기 종교음악의 핵심이라고 할 수 있는 합창이다. 이스라엘 민족이 거듭된 승리를 거두는 장면에서 합창은 종교적 숭고함과 극적인 효과를 최고조로 끌어올리는 역할을 톡톡히 한다. 1749년 여성 작가이자 배우인 일라이자 헤이우드는 이 작품에서 느꼈던 감동을 이렇게 묘사했다. "나는 숭고한 황홀경에 빠져들고 말았다. 눈을 감자 천상에서 위대한 창조주와 메시아를 찬양하는 천사들의 합창단 한가운데에 서 있는 듯했다."

헨델의 합창곡에서 "할렐루야" 다음으로 유명한 것으로 꼽히는 "보아라, 정복의 영웅이 오는 모습을See the Conquering Hero Comes"도 〈여호수아〉에서 처음 등장했다. 헨델은 1750년경 〈유다스 마카베우스〉를 손볼 때에도 이 합창곡을 알뜰살뜰하게 재활용했다. 베토벤이 첼로와 건반 악기를 위한 〈헨델의 유다스 마카베우스 주제에 의한 12개의 변주곡〉에서 주제로 삼았던 선율도 이 합창곡이었다. 기브온 주민을 구하기 위해 군사를 이끌고 온 여호수아가 적들을 무찌르기 위해 해와 달을 멈추게 해달라고 기원하는 2

막 마지막 장면에서도 헨델은 관현악적 기법을 총동원해서 천체가 정지와 운행을 반복하는 듯한 효과를 빚어냈다.

> 태양아 너는 기브온 위에 머무르라. 달아 너도 아얄론 골짜기에 그리할찌어다 하매.
>
> _여호수아 10장 12절

이 대목에서 헨델은 서서히 상승하던 바이올린 파트가 높은 A음을 아홉 마디에 걸쳐 지속적으로 연주하도록 해서 마치 해가 정지한 듯한 환상을 불러일으킨다. 합창단도 "보아라, 해도 그 말에 따르는 모습을, 그리고 빠르게 움직이던 중천의 태양도 멈춰선다Behold! The list'ning sun the voice obeys, And in mid heav'n his rapid motion stays"라고 노래하며 보조를 맞춘다.

이어서 합창단은 "그들은 숨 가쁘게 숨을 헐떡이고, 항복하고, 쓰러지고 죽는다Breathless they pant, they yield, they fall, they die"라고 전쟁에 패주한 적들을 묘사한다. 그러면 오보에와 트럼펫 독주에 이어 금관 전체와 타악이 합류하면서 장엄한 분위기를 연출한다. 당시 청중에게는 구약성서의 구절들이 음악적으로 재현되는 듯한 환상을 불러일으켰을 것이다. 영국 음악학자 윈턴 딘의 분석처럼, 헨델의 강조점이 오페라에서 오라토리오로 옮겨 가면서 합창의 비중도 자연스럽게 커졌다. "헨델은 무대와 의상 비용의 부담에서 벗어났고, 몸값 높은 기교파 성악가들에게도 점차 덜 의존하게 되었다. 그러자 그는 음악적이고 극적인 범위를 확장하고 구성을 다양화하기 위해 합창을 광범위하게 이용할 수 있게 되었다."

헨델의 〈여호수아〉는 초연 직후에 재공연을 요청하는 공개편지가 쏟아질 정도로 인기를 누렸다. 초연 다음 날 작곡가는 곧바로 300파운드를 잉글랜드 은행에 입금했다. 두 번째 공연 뒤에 200파운드, 세 번째 공연 뒤에도 100파운드를 입금했다고 한다. 3월 19일에는 990파운드를 찾아서 가수와 악단의 출연료를 지급한 것으로 추정된다. 하지만 5월에는 5,400파운드의 연금에 가입했다. 이를 볼 때 헨델의 흥행 수입이 꽤 쏠쏠했음을 짐작할 수 있다.

1791년 런던을 처음 방문한 작곡가 하이든이 감동했던 헨델의 종교곡 가운데 하나가 바로 이 작품이었다. 이처럼 헨델은 오라토리오를 통해서 독일 출신의 '용병 음악인'이라는 질시와 논란을 잠재우고 영국의 '국민 음악가'로 당당히 대접받았다. 그런 의미에서 〈여호수아〉는 헨델 자신의 승전가이기도 했다.

추천! 이 음반, 이 영상

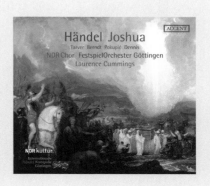

 헨델의 〈여호수아〉

지휘　로런스 커밍스

연주　케네스 타버(테너), 토비아스 베른트(바리톤), 레나타 포쿠피치(메조소프라
노), 애나 데니스(소프라노), 요아힘 두스케(테너), 괴팅겐 축제 오케스트라,
북독일 방송 합창단

발매　악상(CD)

Händel: Joshua

Laurence Cummings(Conductor), Göttingen Festival Orchestra, North German Radio
Chorus, Kenneth Tarver(Tenor), Tobias Berndt(Baritone), Renata Pokupić(Mezzo-
Soprano), Anna Dennis(Soprano), Joachim Duske(Tenor)

Accent(Audio CD)

로런스 커밍스는 헨델 음악의 재조명에 두 팔을 걷어붙이고 나선 영국의 지휘자이자 하프시코드 연주자다. 그는 1999년 런던 헨델 페스티벌의 예술 감독을 맡은 데 이어, 2012년부터는 독일 괴팅겐의 국제 헨델 축제의 예술 감독을 겸임했다. 헨델 사후에 잊혔다가 2001년 뒤늦게 왕립음악원에서 발견된 칸타타 〈글로리아〉를 처음으로 녹음한 지휘자도 커밍스였다.

커밍스는 "예산만 뒷받침된다면 런던 헨델 페스티벌의 개막 연주회를 위해 템스강에 배를 띄우고 〈수상 음악〉을 연주하고 싶다"라고 할 만큼 헨델에 대한 각별한 애정으로 유명하다. "돌아갈 수만 있다면 헨델의 오페라 〈줄리오 체사레〉가 초연됐던 1724년의 런던으로 가고 싶다"라고 말할 정도로 학구적이기도 하다. 당시 성악이나 연주 기교는 어땠는지, 장식음 처리는 어떻게 했는지 두 눈으로 확인하고 싶다는 바람 때문이다. 실제로 그는 "언제나 가방에는 12시간 분량의 바로크 오페라 악보가 들어 있다"라고 말하기도 했다.

이 음반은 2014년 독일 괴팅겐 국제 헨델 축제에서 〈여호수아〉를 연주한 실황 녹음이다. 커밍스는 괴팅겐 축제의 예술 감독으로 취임한 이후에도 잘 알려지지 않았던 헨델의 오페라와 오라토리오를 의욕적으로 소개했다. 그는 "학창 시절부터 헨델의 작품을 연주했지만, 아직 그의 오페라 40여 편 가운데 절반도 소화하지 못했다"면서 열의를 불태우고 있다. 대중적으로 낯선 작품들을 매년 한 편씩 소개해서 헨델 음악의 전모를 드러내고 싶다는 것이 그의 야심이다. 오늘날 우리가 다채로운 바로크 음악을 즐기고 있는 것도 이러한 음악가들의 열의와 집념 덕분일 것이다.

 베토벤, 〈헨델의 유다스 마카베우스 주제에 의한 12개의 변주곡〉

연주　피터르 비스펠베이(첼로), 데얀 라지치(피아노)
발매　채널클래식스(CD)
Beethoven: Complete Sonatas and Variations for Piano and Cello
Pieter Wispelwey(Cello), Dejan Lazić(Piano)
Channel Classics(Audio CD)

　　1796년 26세의 청년 작곡가 베토벤이 5개월간 순회 연주 여행을 떠났다. 프라하에서 시작된 그의 여정은 드레스덴과 라이프치히를 거쳐 프로이센 왕국의 베를린으로 이어졌다. 당시 프로이센은 빼어난 아마추어 첼리스트이자 예술 후원자였던 프리드리히 빌헬름 2세가 다스리고 있었다. 베토벤은 프리드리히 빌헬름 2세 앞에서 궁정 악단의 수석 첼리스트였던 장 루이 뒤포르와 호흡을 맞춰 첼로 소나타와 변주곡을 연주했다. 장 루이 뒤포르의 형이자 왕실 실내악 감독이었던 장 피에르 뒤포르가 초연했다는 설도 있다. 베를린을 떠날 때 베토벤은 금으로 장식된 담뱃갑과 금화를 왕에게

하사받았다. 베토벤은 "보통 담뱃갑이 아니라 대사에게나 수여하는 것"이라고 자랑스럽게 말했다고 한다.

베토벤이 베를린 체류 당시에 발표한 작품이 첼로 소나타 1·2번과 〈헨델의 유다스 마카베우스 주제에 의한 12개의 변주곡〉이다. 평소 베토벤은 "모자를 벗고 헨델의 무덤가에 무릎을 꿇고 싶다"라고 말할 만큼 선배 작곡가에 대한 존경심을 감추지 않았다. 베토벤은 자신의 제자이자 후원자였던 루돌프 공에게도 이렇게 말했다. "헨델의 작품을 잊지 마세요. 이 작품들은 음악적 성숙에 필요한 최고의 자양분을 제공하며, 동시에 이 위대한 인물에 대한 존경심도 커질 것입니다." 베토벤의 소나타와 변주곡 작품은 첼로가 단순한 저음 악기에서 벗어나 선율을 연주하는 독주 악기로 변모하던 시기에 나온 이정표 같은 곡들이다. 베토벤 이후 낭만주의 시대에 이르러 첼로는 소나타와 협주곡의 어엿한 주인공이 되기에 이르렀다.

네덜란드의 첼리스트 피터르 비스펠베이가 크로아티아의 피아니스트 데얀 라지치와 2004년에 녹음한 음반이다. 비스펠베이는 바로크 첼로와 현대 첼로를 모두 사용하는 음악가로 유명하다. 비스펠베이는 베토벤의 첼로 소나타 전곡도 1991년 작곡 당대의 고악기로 녹음한 데 이어서, 13년 뒤에는 현대 악기로도 다시 녹음했다. 첫 전곡 음반이 나긋하고 정감 넘친다면, 비스펠베이의 과다니니 첼로와 라지치의 스타인웨이 피아노가 어우러진 두 번째 전곡 음반은 한층 선명하면서도 생생하게 다가온다.

4

성경에서 찾아낸
세속적 러브스토리

사사기와 생상스의 〈삼손과 델릴라〉

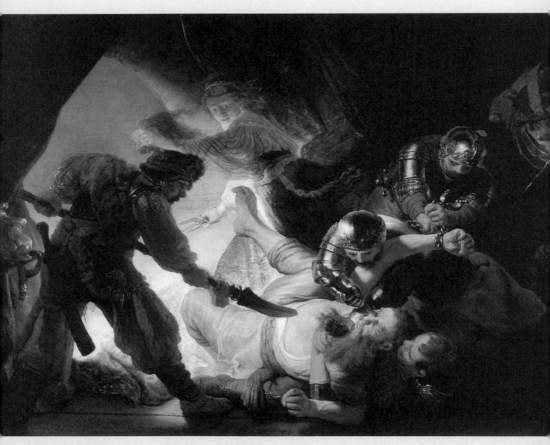

렘브란트 판 레인, 〈삼손의 실명〉, 1636, 프랑크푸르트 시립미술관 소장

프랑스 파리 우체국장을 역임한 예술 애호가 알베르 리봉이 1877년 5월 세상을 떠났다. 그는 작곡가 카미유 생상스Camille Saint-Saëns(1835~1921)의 아파트에서 열렸던 저녁 음악회의 고정 관객이었다. 평소 생상스의 음악적 재능을 아꼈던 리봉은 죽음을 앞두고 10만 프랑의 유산을 생상스에게 남겼다. 유언장에는 "마들렌 성당 오르가니스트직에서 그를 놓아주고, 작곡에 전념할 수 있도록 돕기 위해서"라고 적혀 있었다. 당시 상류층 가정의 1년 생활비가 1만~2만 프랑 정도였고, 프랑스인의 90퍼센트는 연 2,500프랑도 벌지 못했다. 이런 사실을 감안하면 리봉이 남긴 유산이 얼마나 거액이었는지 짐작할 수 있다. 이 유산에 붙은 조건은 딱 하나, 자신의 서거 1주기 때 연주할 레퀴엠을 작곡해 달라는 것뿐이었다. 리봉은 유언장을 고쳐 쓰면서 이 조건마저 지웠다.

생상스는 고인과의 약속을 잊지 않았다. 이듬해 4월 리봉의 서거 1주기

가 다가오자 생상스는 스위스 베른의 호텔에 틀어박혀 8일 만에 레퀴엠을 완성했다. 작곡가는 악보 출판사에 보낸 편지에서 "단지 열심히 일한 정도가 아니라, 죽기 살기로 일했다"라고 적었다. 생상스의 레퀴엠은 1878년 5월 22일 파리의 생쉴피스 성당에서 작곡가 자신의 지휘로 초연됐다.

하지만 예상치 못했던 행운 직후에 불행이 잇따랐다. 레퀴엠을 초연하고 불과 6일 뒤인 28일, 작곡가의 장남 앙드레가 아파트 창밖으로 떨어져 숨지는 사고가 일어났다. 당시 앙드레는 두 살 반이었다. 불과 6주 뒤에는 생후 6개월 된 차남 장 프랑수아마저 폐렴으로 숨을 거뒀다. 작곡가의 결혼 생활도 파경을 피하기 힘들었다. 그해 여름, 이들 부부는 프랑스 남부 온천지로 휴양을 떠났지만, 생상스는 돌아오지 않겠다는 편지를 남긴 채 떠나 버렸다. 이들 부부는 이혼하지는 않았지만, 살아서 다시 만나지도 않았다. 훗날 작곡가는 "종교적 믿음을 잃었다"라고 고백했다. 가톨릭 미사곡인 레퀴엠의 작곡가에게는 너무나 가혹한 시련이었다.

생상스는 23세 때부터 20년 가까이 봉직했던 마들렌 성당의 오르가니스트직을 사임했다. 리봉이 세상을 떠나기 직전에 내린 결정이었다. 마들렌은 나폴레옹 3세의 프랑스 제2제정 당시 황실 성당으로 명성이 높았다. 하지만 오르가니스트가 짊어져야 하는 부담도 그만큼 막중했다. 재직 당시 생상스는 바흐의 작품을 즐겨 연주했다. 성당에서는 "생상스가 푸가만 연주한다"라는 소문이 나돌 정도였다. 결혼식을 앞둔 예비 신부는 그에게 결혼식 당일만큼은 푸가를 연주하지 말아 달라고 부탁하기도 했다.

또 생상스는 음악회만이 아니라 미사 도중에도 즉흥 연주를 즐겼다. 작곡가 자신도 "마들렌 성당에서 오르간을 연주했던 20년간, 나는 언제나 상

상력을 극대화하면서 즉흥 연주를 했다. 그건 삶의 즐거움 가운데 하나였다"라고 고백했다. 성당 신부는 오페라를 즐기는 부유한 교인들의 취향을 감안해서 오르간 즉흥 연주를 할 때 유명 아리아의 선율을 넣어 달라고 은근슬쩍 압력을 넣었다. 이렇듯 종교적 엄숙함과 세속적 열망 사이에서 타협은 불가피했다. 생상스는 어쩌면 그런 타협에 넌더리가 난 것이었는지도 모른다.

성당 오르가니스트라는 막중한 책무에서 벗어난 그가 애정을 기울였던 분야는 오페라였다. 오페라는 19세기 후반 프랑스에서 가장 인기 있는 음악 장르였다. 생상스는 피아니스트이자 오르가니스트, 관현악과 실내악 작곡가로 명성이 높아서 '프랑스의 베토벤'으로 불렸다. 1871년에는 세자르 프랑크, 가브리엘 포레, 쥘 마스네 등 동료 작곡가들과 함께 프랑스 음악 협회를 설립하고 공동 회장을 맡았다. 당시 이 협회가 내걸었던 표어가 '프랑스적 예술Ars gallica'이었다. 후배 작곡가 클로드 드뷔시는 "생상스 선생은 온 세상을 통틀어 음악을 가장 잘 아는 사람"이라고 말했다. 하지만 그런 생상스에게도 약점은 있었으니, 유독 오페라에서만큼은 약세를 면하지 못했다. 당시 프랑스 음악계의 최고 라이벌로 꼽혔던 작곡가 쥘 마스네Jules Massenet(1842~1912)의 빛에 가린 것이었다.

마스네가 프랑스의 오페라 극장에서 승승장구하는 동안, 생상스는 단막 오페라 〈동양의 공주La princesse jaune〉와 장편 오페라 〈은종Le timbre d'argent〉을 발표한 정도가 전부였다. 〈동양의 공주〉는 흥행에서 참패했다. 〈은종〉은 1870년 보불普佛 전쟁 때문에 수년간 공연이 연기되다가 1877년에야 뒤늦게 초연됐다. 1878년 프랑스 예술원 회원 선출 때도 생상스는 마

스네에게 밀려서 탈락의 고배를 마셨다. 생상스는 3년 뒤인 1881년에야 회원이 됐다. 음악 평론가 로널드 크라이턴은 "다른 음악 양식에서 마스네는 도무지 생상스의 상대가 될 수 없었지만, 생상스는 마스네가 지니고 있던 극장에 대한 동물적인 감각이 부족했다"라고 평했다. 하지만 생상스는 1912년 마스네가 먼저 세상을 떠나자 "누구나 마스네를 흉내 내지만, 정작 마스네는 그 누구도 흉내 내지 않는다"라는 추도사로 평생의 라이벌을 기렸다.

생상스가 절치부심 끝에 고른 주제가 '삼손과 델릴라'였다. 삼손과 델릴라는 구약성서의 사사기에 등장한다. 사사士師는 여호수아가 세상을 떠난 뒤 이스라엘 민족이 여러 지파로 분열되어 있던 기원전 13세기에서 기원전 11세기 무렵의 지도자들을 일컫는다. 당시 지도자의 행적을 기록한 것이 바로 사사기다. 이 시기를 바라보는 구약의 시선은 지극히 비판적이다. "그때에 이스라엘에 왕이 없으므로 사람이 각기 자기의 소견에 옳은 대로 행하였더라"라는 사사기의 마지막 구절인 21장 25절에서도 단적으로 드러난다. "그때에 이스라엘에 왕이 없었다"는 사사기에서 가장 자주 반복되는 구절이다. 도덕적 타락과 분열, 전쟁의 혼란상 때문에 이스라엘 민족의 춘추전국시대라고 비유할 만한 시기였다.

삼손 역시 사사 가운데 한 명이다. 삼손이 태어날 무렵, 이스라엘 민족은 블레셋 민족의 압제에 시달리고 있었다. 하지만 역설적으로 삼손이 사랑했던 여인들은 하나같이 블레셋 여자들이었다. 삼손이 '적과의 동침'에 해당하는 관계를 맺은 블레셋 여인이 델릴라였다.

사사기에서 델릴라의 꾐에 넘어간 삼손은 자신이 지닌 힘의 원천이 머

리카락이라는 사실을 고백한다. 삼손이 델릴라의 무릎을 베고 잠든 사이에 블레셋인들은 그의 머리카락을 모두 자른 뒤 잡아 가둔다. 삼손은 두 눈을 뽑힌 채 쇠고랑을 차고 맷돌을 돌린다. 하지만 다시 머리카락이 자라난 삼손은 신에게 원수를 갚게 해달라고 기도한 뒤 블레셋 신전의 두 기둥을 밀어낸다. 결국 신전은 무너지고 3,000여 명의 블레셋인 모두가 죽는다.

당초 〈삼손과 델릴라〉에 착수할 때 생상스가 구상했던 장르는 오페라가 아니라 오라토리오였다. 생상스는 인척 관계인 시인 페르디낭 르메르 Ferdinand Lemaire(1832~79)에게 대본을 의뢰했다. 하지만 르메르는 "오라토리오가 아니라 오페라여야 한다"라는 단서를 붙였다. 결국 오페라를 쓰기로 합의한 이들은 2막부터 작업에 들어갔다. 1870년 보불 전쟁 직전에는 지인들 앞에서 시연회도 열었다. 작품 완성 이전에 부분 공개를 통해 사전 반응을 살필 정도로 주도면밀하게 준비한 것이다. 하지만 이 소식이 퍼지자, 프랑스 관객들은 종교적인 주제로 세속적인 오페라를 쓴다는 사실에 반감을 드러냈다. 가톨릭의 본산을 자처했던 프랑스에서 세속과 종교를 뒤섞는 행위는 불경으로 비쳤던 것이다. 실의에 빠진 생상스는 작곡을 중단하고 말았다. 이번에도 오페라는 생상스와 인연이 아닌 듯했다.

난관에서 작곡가를 구한 건 피아니스트이자 작곡가, 지휘자인 프란츠 리스트였다. 1872년 생상스는 리스트가 바그너의 〈라인의 황금Das Rheingold〉을 지휘한다는 소식을 듣고 독일 바이마르 오페라 극장으로 찾아갔다. 리스트는 일찍이 마들렌 성당에서 생상스가 연주하는 모습을 본 뒤 "세계 최고의 오르가니스트"라고 격찬한 바 있었다. 바이마르에서 생상스를 만난 리스트는 〈삼손과 델릴라〉의 작곡 소식을 듣고 반드시 오페라를 완

성해야 한다고 독려했다. 리스트는 심지어 자신이 1861년까지 19년간 음악 감독을 역임한 바이마르 극장을 오페라 초연 장소로 추천하기도 했다.

리스트의 격려에 용기를 얻은 생상스는 작곡을 재개했고 결국 1876년 오페라를 완성했다. 리스트의 도움으로 이 오페라는 이듬해인 1877년 12월 바이마르 오페라 극장에서 초연됐다. 독일어로 가사를 번역한 뒤 독일 극장에 올리는 '우회 상장' 방식을 택한 것이었다. 〈삼손과 델릴라〉는 독일에서 초연되고 13년이 지난 뒤인 1890년 프랑스로 역수입 됐다. 생상스가 남긴 13편의 오페라 가운데 지금도 꾸준히 극장에서 공연되는 작품은 〈삼손과 델릴라〉 한 편뿐이다.

구약성서에서 삼손은 결점을 지닌 영웅이자 뒤늦게 참회한 자다. 도덕적 율법보다는 주먹에 호소한다거나 이민족 여자와 끊임없이 사랑에 빠진다는 점에서 모두 그렇다. 하지만 오페라에서 생상스는 삼손을 영웅이나 탕아보다는 낭만적인 청년에 가깝게 묘사했다. 19세기 프랑스 낭만주의 오페라의 열풍 속에서 생상스 역시 양보와 타협을 하지 않을 수 없었던 것이다. 델릴라와의 금지된 사랑 역시 멜로드라마에 한층 가깝게 묘사됐다.

하지만 생상스의 낭만적 윤색 덕분에 메조소프라노 역사상 가장 낭만적이고 운치 있는 아리아가 탄생했다. 오페라 2막에서 델릴라가 부르는 아리아 "당신 목소리에 내 마음 열려요Mon cœur s'ouvre à ta voix"였다.

당신 목소리에 내 마음 열려요. 새벽의 입맞춤에 꽃들이 피어나듯이! 하지만 사랑하는 이여, 내 눈물 멈추게 하려면 한 번만 더 말해주세요! 델릴라에게 영원히 돌아왔다고.

설령 델릴라의 노래가 고백보다는 유혹에 가깝다고 해도, 너무나 감미로워서 도무지 거부하기 힘든 유혹이었을 것이다.

이 아리아는 당시 유럽 궁정에서 선풍적인 인기를 얻었다. 생상스가 궁정에서 피아노나 오르간 연주회를 열면, 왕녀들이 앞다퉈 이 아리아를 연주해달라고 요청했을 정도였다. 이 아리아에 바쳐진 기나긴 경배 대열의 끝에는 영국의 3인조 록 그룹 뮤즈Muse도 있다. 이들은 2009년 다섯 번째 스튜디오 음반 〈레지스탕스Resistance〉의 여덟 번째 곡으로 "나는 당신의 것I Belong to You"을 실었다. 이 노래의 절정에서 생상스의 아리아가 흘러나온다. 진성과 가성을 넘나들며 구슬픈 멜로디를 토하는 보컬 매슈 벨러미가 영국식 억양이 강한 불어 발음으로 이 아리아를 부르는 순간, 생상스의 오페라는 130여 년의 간극을 뛰어넘어 오늘날까지 강한 매력을 발산한다. 오라토리오보다는 오페라가 어울린다는 작사가 르메르의 눈썰미는 처음부터 정확했던 것이다.

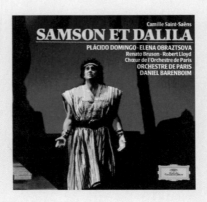

 생상스의 〈삼손과 델릴라〉

지휘 다니엘 바렌보임
연주 파리 오케스트라와 합창단, 플라시도 도밍고(테너), 옐레나 오브라초바(메조
소프라노), 레나토 브루손(바리톤)
발매 도이치그라모폰(CD)

Saint—Saëns: Samson et Dalila

Daniel Barenboim(Conductor), Orchestre de Paris(Orchestra), Choeur de l'Orchestre
de Paris(Chorus), Plácido Domingo(Tenor), Elena Obraztsova(Mezzo—Soprano),
Renato Bruson(Baritone)
Deutsche Grammophon(Audio CD)

피아니스트이자 지휘자인 다니엘 바렌보임이 처음으로 음악 감독을 맡

은 악단이 파리 오케스트라였다. 바렌보임은 12세 때 당시 베를린 필의 지휘자 빌헬름 푸르트뱅글러 앞에서 피아노 솜씨를 선보여 일찍부터 '신동'이라는 격찬을 받았다. 하지만 지휘는 20대 중반에 들어서야 본격적으로 시작했다.

파리 오케스트라가 신인 지휘자나 다름없던 바렌보임에게 음악 감독을 맡긴 사정이 있었다. 1967년 악단을 창설한 지휘자 샤를 뮌슈는 이듬해 미국 투어 도중 심장마비로 숨졌다. 그 뒤 카라얀과 게오르그 솔티가 악단의 음악 고문과 감독으로 각각 부임했다. 하지만 이들에게는 엄연히 베를린 필과 시카고 심포니라는 '본가本家'가 있었다. 카라얀과 솔티의 '두 집 살림'은 모두 오래가지 못했다. 후임 지휘자를 찾지 못해 다급해진 파리 오케스트라가 고심 끝에 고른 카드가 바렌보임이었다. 바렌보임이 음악 감독으로 부임한 건 1975년. 당시 그는 33세였다.

파리 음악원 오케스트라를 모태로 창설된 신생 오케스트라와 '신인급 지휘자'는 의외로 호흡이 잘 맞았다. 바렌보임에게는 프랑스 관현악과 오페라를 공부할 기회가 됐다. 파리 오케스트라 역시 바렌보임 재임 시절에 브루크너 교향곡을 프랑스 초연하고 현대음악을 앞장서 연주하면서 프랑스 음악계에 활력을 불어넣었다. 이들의 협업은 14년간이나 지속됐다.

1978년 프랑스 오랑주 극장 공연 직후 녹음한 음반으로 성악가 중에서는 '당대 최고의 삼손'으로 꼽혔던 플라시도 도밍고의 활약이 두드러진다. 도밍고가 부르는 삼손은 이스라엘 민족을 구원하는 종교적 영웅보다는 낭만적 청년상에 가깝다. 그 뒤에도 도밍고는 1991년 정명훈이 지휘한 파리 바스티유 극장 녹음과 1998년 뉴욕 메트로폴리탄 오페라 극장 실황 영상 등 이 오페라의 전곡 영상과 녹음을 3종이나 남겼다.

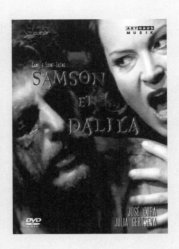

 생상스의 〈삼손과 델릴라〉

지휘	요헴 호흐슈텐바흐
연출	호세 쿠라
연주	호세 쿠라(테너), 율리아 게르트제바(메조소프라노), 독일 카를스루에 바덴 오페라 극장 오케스트라와 합창단
발매	아트하우스(DVD)

Saint–Saëns: Samson et Dalila

Jochem Hochstenbach(Conductor), Orchestra and Choir of The Badisches Staatstheater(Orchestra & Chorus), José Cura(Stage Director & Tenor), Julia Gertseva(Mezzo–Sprano)

Arthaus(DVD)

이 정도면 '북 치고 장구 친다'라는 말이 과히 틀리지 않다. 아르헨티나 출신의 테너 호세 쿠라는 플라시도 도밍고의 뒤를 잇는 '최고의 삼손'으로 꼽힌다. 쿠라는 1994년에는 도밍고 콩쿠르에서 우승하며 세계 음악계의 주

목을 받았다. 성악과 지휘를 겸하는 모습도 도밍고를 빼닮았다.

2010년 독일 바덴 오페라 극장에서 공연된 〈삼손과 델릴라〉에서 쿠라
는 주인공 삼손 역을 노래한 건 물론이고 무대 연출과 의상 디자인까지 도
맡았다. 성악가가 연출가로 전업한 경우는 적지 않지만, 성악과 연출 능력
을 한 무대에서 모두 선보인 건 지극히 이례적인 경우다. 성악가와 지휘자,
연출가와 디자이너는 물론, 사진작가로도 활동하는 쿠라의 다재다능함이
빛을 발하는 오페라 실황 영상이다.

여러 재능을 선보였다는 사실보다 더욱 의미 있는 건 이 무대에서 쿠라
가 보여준 연출관이다. 쿠라는 석유 시추기를 배경으로 등장시켜 성경 속
이야기를 유전 지대에서 벌어지는 욕망과 복수의 드라마로 그렸다. 프랑스
낭만주의 오페라를 현대적인 사실극으로 재해석한 것이다. 지역이나 국가
를 명시하지는 않지만, 유전 지대라는 배경을 통해서 중동의 무력 충돌이나
갈등을 떠올릴 수도 있다. 쿠라는 "탐욕이라는 새로운 신을 형상화하기 위해
서 석유를 사용했다. 출연자들에게도 미디어에서 일상적으로 볼 수 있는 이미
지와 등장인물의 행동을 연관시켜서 연기해 달라고 주문했다"라고 말했다.

오페라 결말에서 삼손은 블레셋인들의 신전에 해당하는 석유 시추기를
무너뜨리기에 앞서 어린아이들부터 내보낸다. 증오와 보복의 악순환을 끊
기 위해서는 미래 세대부터 배려해야 한다는 따뜻한 메시지로 볼 수 있다.
세대마다 고전을 새롭게 해석할 필요가 있다면, 이런 연출이 계속해서 등장
하기 때문일 것이다.

살아 있는 권력과 후계자의 갈등

사무엘상과 헨델의 〈사울〉

에른스트 요셉손, 〈다윗과 사울〉, 1878, 스웨덴 국립미술관 소장

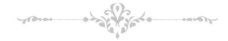

1738년 7월 영국 런던의 헤이마켓 극장에서 개막할 예정이던 오페라 시즌이 급작스럽게 취소됐다. 극장 운영을 책임지고 있던 존 제임스 하이데거 John James Heidegger(1666~1749)는 이렇게 사유를 밝혔다. "티켓 예매가 부진한데다, 성악가에게 최대 1,000기니의 출연료를 지급하기로 했지만 이견이 생기는 바람에 부득이하게 진행할 수 없게 됐다." 실은 이전 해에 상연했던 헨델의 오페라 세 편이 연달아 흥행 참패를 겪은 것도 원인이었다.

　　스위스 출신의 하이데거는 일찌감치 런던에서 가장무도회를 개최해서 성공을 거뒀던 공연 기획자였다. 그의 가장무도회는 저속하고 음탕한 구석이 적지 않아서 '악행과 부도덕의 온상'이라는 거센 여론의 비난을 받았다. 하지만 하이데거는 언제나 야심만만했고 아이디어가 넘쳤다. "나는 무일푼으로 스위스에서 영국으로 건너왔지만 돈을 버는 방법을 찾아냈다. 똑같이 스위스로 건너가 그만큼 벌거나 쓸 수 있을 만큼 유능한 영국인이 있는지

알고 싶다"라고 배짱 있게 말했을 정도였다.

그는 영국에서도 1727년 국왕 조지 2세의 대관식 당시 웨스트민스터 성당에서 3분 내에 1,800개의 초를 모두 밝히는 이벤트로 화제를 모았다. 초와 초 사이를 아마 섬유로 연결해서 재빨리 불이 옮겨 붙도록 영민하게 설계한 것이었다. 다 타 버린 섬유 조각들이 머리 위로 떨어지자 귀족 부인들이 소스라치게 놀랐지만 다친 사람은 없었다고 한다. 당시 대관식에서 네 곡의 축가를 발표했던 작곡가가 게오르크 프리드리히 헨델이었다. 하이데거는 1729년 자신이 운영하는 극장의 공동 파트너로 헨델을 영입해서 오페라 시즌을 열었다. 이들은 결별과 재결합을 거듭한 뒤 1738년 새로운 시즌을 의욕적으로 준비했지만, 예상 밖의 흥행 부진 앞에서는 별 도리가 없었다. 사정이 다급해진 쪽은 헨델이었다.

독일 출신의 헨델은 약관 스무 살에 이탈리아로 건너가 5년간 활동했다. 독일 관현악과 이탈리아 성악의 장점을 고루 흡수했던 '음악계의 월드 스타'였던 것이다. 헨델이 1712년 영국에 정착한 직후에 꺼내 들었던 비장의 승부수가 이탈리아어 오페라였다. 헨델은 그 뒤 30년간 40여 편의 이탈리아어 오페라를 발표했을 만큼 이 장르에 애정을 쏟았다. 영국 오페라계 데뷔작이었던 〈리날도〉부터 〈줄리오 체사레〉까지 히트작도 많았지만, 1730년대에 접어들자 오페라에 대한 열기는 조금씩 식어갔다.

영국 관객들 앞에서 이탈리아어로 노래해야 하는 언어 장벽의 문제뿐 아니라 오페라 극장의 난립과 과열 경쟁도 흥행 부진을 부채질했다. 스타 성악가들을 영입하기 위한 캐스팅 비용이 천정부지로 치솟는 바람에 런던 오페라 극장들의 경영 부담도 커졌다. 헨델의 라이벌 극장에 출연했던 카스

트라토(생물학적 거세를 통해 여성의 고음역을 소화했던 남성 가수) 파리넬리와 헨델 오페라의 단골 주인공이었던 세네시노가 대표적이었다. 위기감을 느낀 작곡가가 이탈리아어 오페라의 대안으로 진지하게 고민했던 장르가 영어 오라토리오였다.

헨델은 이탈리아 체류 시절인 1707년부터 간간이 종교적 주제의 오라토리오를 발표했다. 하지만 신교도의 책무에 충실했던 동갑내기 작곡가 바흐와 달리, 세속적 성공의 열망에 불탔던 헨델에게 오라토리오는 오페라에 비해 어디까지나 부차적인 장르였다. 하지만 청중의 빠른 기호 변화 속에서 헨델도 고민하지 않을 수 없었다. 이때 헨델 앞에 나타난 작사가가 부유한 지주 출신의 예술 후원자였던 찰스 제넨스Charles Jennens(1700~73)였다.

제넨스는 1688년 명예혁명으로 퇴위한 스튜어트 왕조의 제임스 2세와 그 후계자에게 충성을 서약해서 그 뒤로 공직에 진출하지 않았던 선서 거부자non-juror였다. 제넨스는 독실한 신교도였지만, 신생 하노버 왕조에 협력하지 않았다는 점에서는 가톨릭교도가 중심이었던 재커바이트와 같았다. 제넨스는 예술에 대한 심미안이 뛰어나 당대 최고의 미술품 수집가로 꼽혔고, 셰익스피어 작품집 발간에도 편집자로 참여했다. 이를테면 권력을 탐했던 수양대군보다는 예술에 탐닉한 안평대군에 가까운 삶을 살았던 셈이었다. 평소 제넨스는 "헨델의 음악에 녹아 있는 모든 것들이 내 눈에는 신성하게 보인다"라고 말했을 만큼 열렬한 헨델 찬미자였다.

헨델과 제넨스가 1738년 처음으로 호흡을 맞춘 오라토리오가 〈사울〉이었다. 사울은 구약성서 사무엘상에 등장하는 이스라엘 왕국의 첫 국왕이다. 사무엘상은 느슨한 지파支派들의 연합 체제였던 이스라엘이 블레셋이라는

외적과 맞서 싸우면서 강력한 왕정으로 발전하던 시기를 다룬다. 신학자 존 브라이트의 분석처럼 당시 블레셋인들은 "특히 제철製鐵에 대한 독점 덕분에 우수한 병기들로 무장한 잘 훈련된 병사들"이었고, "정복을 위해서는 단합된 군사적 행동을 취할 수 있는 능력"을 갖추고 있었다. 반면 "훈련도 안 되어 있고 장비도 엉망이었던 이스라엘 병사들이 이와 같은 대적과 전면전을 벌여서 이길 승산은 거의 없었다"라고 한다. 구약성서도 이스라엘과 블레셋의 군사력 차이를 이렇게 설명한다.

> 그때에 이스라엘 온 땅에 철공이 없었으니 이는 블레셋 사람들이 말하기를 히브리 사람이 칼이나 창을 만들까 두렵다 하였음이라. 온 이스라엘 사람들이 각기 보습이나 삽이나 도끼나 괭이를 벼리려면 블레셋 사람들에게로 내려갔었는데.
>
> _사무엘상 13장 19~20절

사울은 이런 국난의 시기에 등장한 민족적 영웅이었다. 사울은 선지자 사무엘의 점지를 받고 왕위에 오른 뒤 블레셋과의 전쟁에서 연전연승을 거뒀다. 하지만 사울이 초심을 잊고 신의 뜻을 거스르자, 다윗이 새로운 후계자로 지목되기에 이른다. 질투에 사로잡힌 사울은 다윗을 핍박하고, 다윗은 적국 블레셋 땅으로 망명해서 목숨을 부지한다. 사무엘상은 무엇보다 살아 있는 권력과 그 후계자 사이의 갈등에 대한 이야기였다.

헨델과 제넨스는 1742년 오라토리오 〈메시아〉의 명콤비로 서양 음악사에 이름을 남겼다. 하지만 처음부터 이들의 호흡이 찰떡궁합이었던 건 아니

I. 구약성서

었다. 제넨스는 1735년 7월쯤 대본의 초안을 완성한 뒤 헨델에게 건넸다. 이 대본은 〈사울〉로 추정된다. 하지만 헨델은 3년간 작곡에 착수하지도 않았다. 그때까지도 헨델의 관심은 어디까지나 오페라에 있었다. 하지만 오페라 흥행 참패로 위기감을 느낀 작곡가는 뒤늦게 오라토리오를 쓰기 시작했다. 일단 작곡에 착수하자 헨델은 전광석화 같은 속도로 3개월 만에 작품을 완성했다.

이 오라토리오는 다윗이 블레셋의 거인 골리앗을 돌팔매로 쓰러뜨리고 사울의 후계자로 부상하는 대목에서 출발한다. 작품 초반부터 권력 투쟁과 갈등이 전면에 부각되고 있는 것이다. 구약성서에도 권력자 사울과 잠재적 경쟁자 다윗의 갈등 양상이 구체적으로 묘사되어 있다. 골리앗을 죽이고 돌아온 다윗의 모습을 본 여인들이 덩실덩실 춤을 추면서 "사울은 수천을 치셨고, 다윗은 수만을 치셨다네!"라고 노래하자 사울은 격렬한 분노에 사로잡힌다. 다윗의 급부상에 질투와 두려움을 느낀 사울이 창을 던지지만, 다윗은 용케 몸을 피한다.

헨델 역시 〈사울〉의 1막 5장에 나오는 다윗의 아리아 "신이시여 무한한 자비를O Lord, whose Mercies numberless"에서 사울의 참회를 위해 기도하는 다윗의 모습을 부각시켰다. 천천히 상승하는 현악의 반주에 따라서 다윗은 이렇게 노래한다. "그의 죄가 크지 않다면 바쁘게 움직이는 악마를 다스려 주시고, 그의 참회를 조금 더 기다려 주소서. 그리고 그의 상처받은 영혼이 낫게 해 주소서." 이렇듯 오라토리오는 초반부터 사울의 광기와 다윗의 순수한 영혼을 대비시키는 방식으로 다윗에게 도덕적 정당성을 부여했다.

엔도르의 무녀巫女가 사울 왕의 몰락을 예언하는 3막 장면에서 헨델은 극적 효과를 부각하기 위해 런던탑에서 대형 팀파니를 빌려왔다. 무녀가 불

러낸 사무엘의 혼령이 사울의 몰락을 예언하는 대목은 흡사 셰익스피어의
『맥베스』를 연상시켰다. 하지만 초연 당시에는 헨델이 지나치게 큰 팀파니
를 대여하는 바람에 "잘못 캐스팅한 성악가들의 목소리를 시끄러운 소음으
로 가리기 위한 것"이라는 소문도 나돌았다.

　헨델은 작품 연주를 위해 500파운드를 들여서 자신이 연주할 오르간
을 직접 구입했다. 차임벨 같은 효과를 내는 건반 악기인 카리용carillon과 트
롬본 세 대까지 편성할 만큼, 다채로운 음악적 효과에 심혈을 기울였다. 헨
델은 4악장 규모의 장대한 서곡으로 오페라의 문을 열었고, 사울이 길보
아산 전투에서 블레셋인들에게 패해 전사하는 3막에는 "전투 교향곡Battle
Symphony"을 집어넣었다. 자연스럽게 〈사울〉은 당대의 관현악 기법을 총동
원한 역작이 됐다. 헨델 연구자인 음악학자 윈턴 딘의 평처럼 "그리스 비극
오레스테이아나 셰익스피어의 『리어 왕』에 비견할 만한 극예술의 걸작"이
탄생한 것이었다.

　당초 작곡가가 원했던 결말은 "할렐루야" 같은 화려한 합창이었다. 하
지만 작사가 제넨스의 생각은 달랐다. 사울 왕은 다윗에 비하면 분명히 악
당이었지만, 이스라엘 국왕의 죽음으로 작품이 끝난다면 그에 걸맞은 장중
한 음악이 필요하다는 의견이었다. 결국 헨델은 합창을 1막으로 옮기는 대
신, 사울의 죽음을 애도하는 "장송 행진곡Dead March"으로 작품을 마무리했
다. 덕분에 사울도 다윗을 시샘했던 편협하고 옹졸한 인물이라는 일면적 평
가에서 벗어나 자기 증오와 질투 같은 복합적 내면을 지니고 있던 비극적
영웅으로 재해석됐다. 윈턴 딘의 분석처럼 헨델의 오라토리오들은 "질투나
성적 질시에 의한 그릇된 판단, 대립하는 문화의 충돌, 왕국의 쇠퇴에 따른

통치자의 의지 약화, 원칙의 배반과 순교 사이의 선택, 숙명에 대한 인류의 강요된 복종과 도덕의 한계처럼 인간사를 바탕으로 한 중심 주제를 지니고 있다"라는 공통점이 있었다. 이를테면 성서에 바탕을 두고 있지만, 오페라와 마찬가지로 지극히 극적이라는 의미였다.

절대군주제와 의회의 입법권 사이에서 첨예한 갈등을 겪고 있던 당시 영국에서 〈사울〉은 자칫 정치적으로 민감한 주제를 다룬 작품으로 해석될 여지가 있었다. 절대자에게 등 돌린 권력자의 필연적 몰락으로 오페라의 결말을 볼 수 있지만, 반대로 국왕을 부당하게 몰아낸 찬탈 행위로 해석할 가능성도 있었던 것이다. 관객들이 〈사울〉을 보면서 1649년 올리버 크롬웰에 의해 처형된 찰스 1세나 1688년 명예혁명으로 물러난 제임스 2세를 연상하는 것도 지극히 자연스러웠다. 공교롭게도 이들은 스튜어트 왕조의 국왕이라는 공통점이 있었다. 이 때문에 사울의 죽음을 찬미하면서도 동시에 다윗의 왕위 승계를 인정한 작품 결말은 제넨스의 우회적인 타협안으로 볼 수 있었다. 가톨릭의 편을 들다가 쫓겨난 제임스 2세와 신교도인 하노버 왕조를 모두 영국사의 일부로 받아들이자는 화합과 포용의 메시지로 받아들여질 수 있었던 것이다.

1739년 작품 초연 이후 "장송 행진곡"은 에이브러햄 링컨 미국 대통령과 윈스턴 처칠 영국 총리 등 세계 지도자들의 국장國葬 때마다 연주됐다. 지난 2015년 3월 리콴유 싱가포르 총리가 세상을 떠났을 때 싱가포르의 공군 군악대가 연주했던 추모곡도 바로 이 곡이었다. 음악적 경륜에서 제넨스는 도무지 헨델의 상대가 될 수 없었다. 하지만 헨델이 별다른 고집을 부리지 않고 흔쾌히 제넨스의 의견을 받아들인 덕분에 또 하나의 걸작이 탄생했다. 어쩌면 헨델 최고의 음악적 미덕은 유연성일지도 모른다.

추천! 이 음반, 이 영상

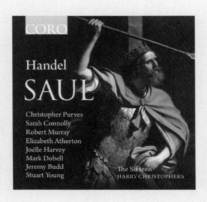

 헨델의 〈사울〉

지휘	해리 크리스토퍼스
연주	더 식스틴, 크리스토퍼 퍼브스(베이스바리톤), 세라 코널리(메조소프라노), 로버트 머리(테너)
발매	코로(CD)

Händel: Saul

Harry Christophers(Conductor), The Sixteen(Orchestra & Chorus), Christopher
Purves(Bassbaritone), Sarah Connolly(Mezzo-Soprano), Robert Murray(Tenor)
CORO(Audio CD)

'더 식스틴'은 지휘자 해리 크리스토퍼스와 친구들이 1977년에 창단한
영국의 고음악 합창단이다. 크리스토퍼스는 단체명의 유래에 대해 "16명이

모여서 16세기 음악을 불렀기 때문에 이 이름을 쓰기로 합의했다"라고 재치 있게 설명했다. 옥스퍼드대에서 고전 문학을 전공한 그는 학창 시절 웨스트민스터 사원에서 성가대원으로 활동했고, 오케스트라에서는 클라리넷을 연주했다. BBC 합창단에서 3년간 활동한 뒤 '더 식스틴'이라는 명칭으로 합창단과 오케스트라를 차례로 창단했다.

더 식스틴은 창단 2년 뒤에야 정식 연주회를 열었을 정도로 단출하게 출발했다. 하지만 르네상스와 바로크 음악을 파고들면서 영국의 정상급 고음악 단체로 성장했다. 2001년에는 자체 음반 레이블인 코로를 설립하고 바흐와 헨델의 종교음악을 비롯해 100여 종의 음반을 녹음했다. 2011년에는 18~23세의 젊은 성악가들을 위한 교육 프로그램인 '제네시스 식스틴 Genesis Sixteen'을 도입하는 등 진취적 면모를 보이고 있다.

크리스토퍼스와 더 식스틴이 2012년 녹음한 〈사울〉 음반이다. 지휘자 크리스토퍼스는 "이 작품을 통해 헨델은 도덕적 이슈들에 대한 논쟁을 촉발하고 음악을 통해 사람들에게 영감을 주고 싶었을 것"이라고 말했다. 다윗 역은 카운터테너가 맡는 경우도 많지만, 이 음반에서는 헨델 학자 앤서니 힉스의 견해에 따라 메조소프라노 세라 코널리가 맡고 있다. 베이스바리톤 크리스토퍼 퍼브스가 부르는 사울 왕은 셰익스피어 비극의 주인공처럼 무겁고 드라마틱하다. 강약이나 템포의 극단적 변화 없이 전반적으로 화사하고 담백하게 작품을 해석한다. 영국 런던 바비칸 센터 실황 공연 직후에 녹음했기 때문에 앙상블의 밀도가 높다.

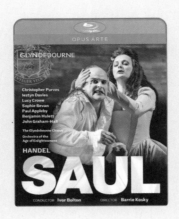

 헨델의 〈사울〉

지휘	이보르 볼턴
연출	배리 코스키
연주	계몽시대 오케스트라, 글라인드본 합창단, 크리스토퍼 퍼브스(베이스바리톤), 이에스틴 데이비스(카운터테너)
발매	오푸스 아르테(DVD)

Händel: Saul
Ivor Bolton(Conductor), Orchestra of the Age of Enlightenment, Christopher Purves(Bassbaritone), Iestyn Davies(countertenor)
OPUS ARTE(DVD)

2015년 영국 글라인드본 축제에서 오페라 형식으로 공연한 실황 영상이다. 무대와 연출 없이 공연하던 오라토리오에 의상과 연기를 가미해서 오페라 극장으로 불러낸 역발상이 신선하다. 1996년 연출가 피터 셀라스가 헨델의 오라토리오 〈테오도라〉를 오페라 형식으로 이 축제 무대에 올린 이후, 새로운 트렌드로 자리 잡은 공연 방식이다. 호주 출신의 연출가 배리 코스키는 "헨델의 오라토리오는 때로는 그의 오페라보다 더욱 드라마틱하다"

라고 말했다. 막이 오르면 무대 한복판에는 목이 잘린 골리앗의 머리가 덩그러니 놓여 있다. 정장 차림의 사울 왕은 골리앗의 머리를 집어 들면서 다윗을 향한 격렬한 질투와 분노를 쏟아낸다.

연출가는 이 작품을 『리어 왕』과 닮은꼴로 해석한다. "위대하고 강력했던 왕이 자만심과 허영으로 인해 몰락한다"라는 주제 외에도 자식들과의 갈등, 어머니의 부재不在와 무녀의 등장, 왕의 질투와 분노까지 두 작품에는 공통점이 적지 않다는 것이다. 코스키는 "〈사울〉에 등장하는 권력과 광기, 가족극의 요소를 관찰하는 것이 무엇보다 흥미롭다"라고 말했다.

천연색 화환을 올려둔 거대한 탁자 이외에는 무대 대부분을 흑색의 텅 빈 여백으로 처리해서 대비의 미학을 살렸다. 원색 위주의 밝은 의상과 출연진의 짙은 화장은 셰익스피어 작품에 등장할 법한 영국 궁정을 연상시킨다. 연출가는 종교적 사실주의보다는 초현실적 상징주의에 가까운 이 무대를 '화려한 미니멀리즘extravagant minimalism'이라고 불렀다.

화려한 독창보다는 웅장한 합창이 두드러지는 오라토리오는 오페라 형식으로 공연하기에 난관이 적지 않다. 하지만 구약성서의 줄거리와 셰익스피어 극을 연상시키는 연출의 결합 덕분에 3시간에 육박하는 공연이 지루할 틈 없이 흘러간다. 무엇보다 이 현대적 연출에 생기와 활력을 불어넣는 건 합창단이다. 무대 위에서 시종 움직이고 춤추고 뛰어다니면서 정적인 오라토리오를 역동적인 음악극으로 바꿔 낸다. 카운터테너 이에스틴 데이비스가 다윗 역을 맡아 노래했고, 고음악 전문 악단인 계몽시대 오케스트라가 연주를 맡아서 바로크 음악의 향취를 살렸다.

위대하거나
인간적이거나

사무엘하와 오네게르의 〈다윗 왕〉

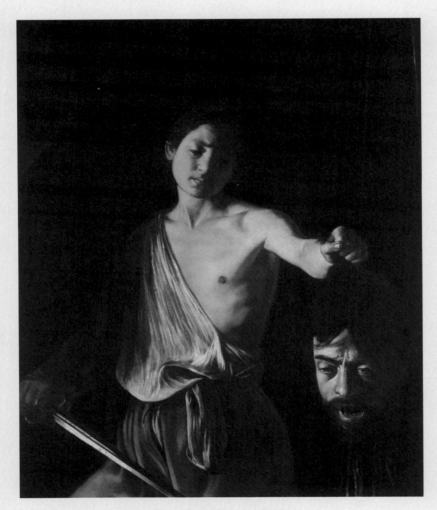

카라바조, 〈골리앗의 머리를 든 다윗〉, 1609~10, 로마 보르게세 미술관

구름, 파도, 수족관, 물의 요정, 그리고 밤의 향기는 충분하다. 우리에게 필요한 건 지상의 음악, 일상을 위한 음악이다. 해먹과 화환, 곤돌라도 이제 충분하다. 누군가 집처럼 살아갈 수 있는 음악을 지어 주기를 바란다.

제1차 세계대전이 막바지로 치닫던 1918년 7월, 프랑스 극작가이자 시인인 장 콕토가 도발적인 선언문을 발표했다. 『수탉과 어릿광대Le Coq et l'Arlequin』라는 소책자였다. 수탉이 프랑스의 상징이라면, 어릿광대는 바그너와 스트라빈스키 등 외국의 예술 사조를 겨냥한 말이었다. 이 선언문에서 콕토는 당시 유럽을 사로잡고 있던 바그너의 낭만주의와 드뷔시의 인상주의 음악 등을 싸잡아 비판했다.

콕토의 눈에 비친 바그너의 오페라는 "늙은 주술사에게 권태란 신도들을 몽롱하게 만들기 위해 유용한 약물"이며 "한없이 길게 늘인 작품"에 불

과했다. 심지어 드뷔시의 인상주의도 "독일의 덫에서 벗어나려다가 러시아의 함정에 빠지고 말았던 경우"에 지나지 않았다. 콕토는 바그너의 대형 오페라에 맞서기 위해서는 명징한 선율이 살아 있는 프랑스적인 '소품들'이 필요하다고 주장했다.

제1·2차 세계대전 사이에 짧지만 평화로웠던 시기를 전간기戰間期라고 부른다. 우디 앨런의 영화 〈미드나잇 인 파리〉에서 낭만적으로 묘사했던 것처럼, 전간기의 파리는 화가 파블로 피카소와 시인 기욤 아폴리네르, 극작가 콕토와 무용수 게오르게 발란친 같은 예술가들의 피난처이자 집합소였다. 그 속에서 파리 음악원 중심의 젊은 작곡가들이 질풍노도 같은 기세로 프랑스 음악계의 전면에 등장했다. 여성 작곡가 제르멘 타유페르Germaine Tailleferre(1892~1983)와 남성 작곡가 다리우스 미요Darius Milhaud(1892~1974), 아르튀르 오네게르Arthur Honegger(1892~1955), 루이 뒤레Louis Durey(1888~1979), 조르주 오리크Georges Auric(1899~1983), 프랑시스 풀랑크Francis Poulenc(1899~1963) 등 여섯 명이었다.

드뷔시 이후의 차세대 음악가를 학수고대하던 프랑스 음악계는 신성新星의 출현에 환호하면서 이들을 '프랑스 6인조'라고 불렀다. '프랑스 6인조'는 작곡가이자 음악 비평가 앙리 콜레가 1920년 신문 기사를 통해서 붙여준 이름이다. 그는 이 기사에서 '프랑스 6인조'를 19세기 슬라브 음악에 불을 지폈던 림스키코르사코프와 무소륵스키 등 '러시아 5인조'에 비유했다.

이들은 토요일 밤마다 와인과 칵테일 잔을 들고 미요의 아파트에 모여 밤새 이야기를 나누거나 신곡을 발표했다. 카바레 '지붕 위의 소Le Boeuf sur le Toit'가 문을 열자 이들은 이 카바레로 아지트를 옮겼다. '지붕 위의 소'는

미요가 작곡하고 콕토가 시나리오와 안무를 맡았던 발레 작품에서 유래한 이름이다. 이들은 1920년 피아노 작품집 『6인조의 음반L'Album des Six』을 공동 출판하기에 이르렀다. '프랑스 6인조'의 공식적 탄생이었다. 작곡가 에릭 사티가 이들의 정신적 지주였고, 장 콕토는 대변인 역할을 자처했다.

　이처럼 프랑스 6인조는 데뷔와 동시에 눈부신 주목을 받았다. 하지만 이들의 결합에는 처음부터 균열의 조짐이 내포되어 있었다. 오리크와 미요, 풀랑크는 간결하면서도 위트 있는 사티의 음악을 흠모했지만, 반대로 오네게르는 경멸에 찬 시선을 보냈다. 재즈에 대해서도 미요와 오리크, 오네게르는 열광적 반응을 보였지만, 다른 세 명의 멤버는 상대적으로 무관심했다. 또 미요는 바그너를 질색했지만, 오네게르는 바흐의 종교곡과 베토벤의 교향곡, 바그너의 오페라에서 지대한 영향을 받았다. 이처럼 오네게르가 독일 음악에 경도됐던 건, 프랑스에서 태어나고 성장했지만 집안은 독일어권 스위스계라는 복합적 정체성 때문이기도 했다. 당장 그의 성姓부터 '고지대 사람Hohen-Egg-Herr'이라는 스위스식 독일어 표기에서 유래했다. 이 때문에 오네게르는 '6인조의 명예 회원'이나 '가장 6인조 같지 않은 6인조'로도 불렸다.

　프랑스 6인조의 예술적 지향점에도 공통점보다는 차이점이 두드러졌다. 오네게르는 "콕토는 우리를 같은 꽃병에 담았지만, 우리는 서로 어울리지 않았다"라고 고백했다. 이들의 산파 역할을 했던 콕토마저 "6인조로 알려진 그룹은 함께 만나고 작업하면서 즐거움을 나누는 친구 여섯 명의 모임 이상은 아니었다"라며 후퇴하기에 이르렀다. 열렬한 공산주의자였던 뒤레가 1921년 결별을 선언하면서 6인조는 단명하고 말았다. 1950년대까지도

이들은 간간이 연주회를 열거나 작품집을 출간했지만, 느슨한 동인同人 이상으로 발전하지는 못했다.

6인조의 일원인 오네게르가 스위스 극작가 르네 모락스René Morax (1873~1963)의 연극 〈다윗 왕〉에 삽입할 극 부수음악을 작곡해 달라는 위촉을 받은 건 1921년이었다. 모락스는 1903년 스위스 로잔 인근의 소도시 메지에르에 극장을 건립한 뒤 연극과 오페라를 무대에 올렸다. 제1차 세계대전 당시 휴관했던 극장은 재개관 기념작으로 〈다윗 왕〉을 준비하고 있었다.

문제는 1,000석 남짓한 이 극장에서 연주 가능한 악기가 열일곱 대로 제한적이었다는 점이었다. 그나마 현악기는 더블베이스 한 대가 전부였다. 반면 아마추어 합창단의 규모는 100여 명에 이르렀다. 더구나 〈다윗 왕〉 초연까지는 넉 달밖에 남지 않은 때였다. 이런 악조건 때문에 작곡가들이 잇따라 퇴짜를 놓았다. 다급해진 모락스는 스트라빈스키와 지휘자 에르네스트 앙세르메Ernest Ansermet(1883~1969)에게 조언을 구한 끝에 오네게르에게 작곡을 의뢰했다.

작곡 기간이나 악기의 제약이라는 점에서 오네게르에게 이 작품은 이중의 시험대였다. 하지만 스위스계의 독실한 신교도 집안에서 태어난 오네게르에게 구약성서에 바탕을 둔 〈다윗 왕〉은 거절하기 힘든 주제였다. 대본이 나오지 않은 상태에서도 오네게르는 묻지도 따지지도 않고 작품 위촉을 덜컥 수락했다. 그는 음악 비평가 베르나르 가보티에게 "작품의 중요성을 깨닫지는 못했지만, 성경을 좋아하는 내 성정과도 잘 맞았기에 즐겁게 받아들였다"라고 회고했다.

넉 달 안에 27곡을 써야 하는 숨 가쁜 일정 때문에 한 곡을 써내면 곧바

로 리허설을 위해 공연장으로 악보를 보내는 과정이 반복됐다. 오늘날 방송 드라마의 '쪽대본'과도 비슷했다. 이 때문에 작품 수정은 물론, 작곡을 마친 악보를 충분히 검토할 여유도 없었다. 오네게르가 스트라빈스키에게 난관을 타개할 방안을 묻자 스트라빈스키는 이렇게 답했다. "아주 간단합니다. 당신 스스로 이 편성을 고른 것처럼 일하세요. 열일곱 명의 단원과 100명의 합창단을 선택했다고 생각하고서 작곡하는 것이지요." 이 우문현답에 대해 오네게르는 훗날 이렇게 술회했다. "그의 간단한 답변이 작곡할 때는 훌륭한 교훈이 됐다. 의무 사항이 아니라, 애당초 필요에 의해 내가 원했던 것으로 생각하라는 조언이었다." 우리 식으로는 '피할 수 없다면 차라리 즐겨라'라고 표현할 수 있을 것이다.

따지고 보면 다윗처럼 구약성서에서 모순적이고 복합적인 인물도 없다. 분명 다윗은 신의 선택을 받은 자다. 그렇기에 서양 회화와 조각에서도 골리앗을 쓰러뜨린 늠름한 영웅이나 수금을 타는 낭만적 청년으로 다윗을 묘사한다. 하지만 성서에서 다윗은 치명적인 도덕적 결함도 드러낸다. 부하 우리아의 아내 바세바와 동침한 뒤, 충직한 우리아를 의도적으로 최전방으로 보내서 죽도록 한 일화가 대표적이다. 다윗은 이스라엘 민족을 구한 군사적 영웅이자 낭만적 음악가였지만 정작 권력을 잡은 뒤에는 잔인한 간웅이 되고 말았던 것이다. 신학자 빅터 해밀턴은 "다윗은 간음과 살인의 죄를 범했음이 분명하다. 그러나 이보다 더욱 비난할 만한 것은 권력을 가진 자가 힘이 없거나 아무런 힘도 가지고 있지 않은 사람들을 상대로 하여 죄를 저질렀다는 점"이라고 말했다.

이처럼 신의 선택을 받은 자가 소명을 저버리고 심지어 악을 저지르기

도 한다. 이 점이야말로 성서에서 가장 이해하기 어려운 대목 가운데 하나다. 하지만 세상일이란 게 칼로 두부 자르듯 언제나 이분법적으로 명쾌하게 구분할 수 있는 건 아니다. 오히려 끊임없이 흔들리고 동요하는 존재들로 가득한 회색 지대처럼 보이는 경우도 적지 않다. 이 점을 어렴풋하게나마 깨달은 뒤에는 성서의 세계도 다르게 보이기 시작했다. 다윗 역시 완전무결하기 때문이 아니라 숱한 죄와 결점에도 불구하고 용서받은 존재였던 것이 아닐까.

〈다윗 왕〉은 양치기 소년 다윗이 골리앗을 쓰러뜨리고 이스라엘 국왕에 등극하는 대목부터 말년에 아들 솔로몬에게 왕위를 물려주고 숨을 거둘 때까지의 일대기를 3부로 나눠서 그렸다. 우리야 장군을 사지死地로 내몰고 그의 아내 바세바를 취하는 다윗의 인간적 결점도 가감 없이 담았다. 다윗의 잘못을 애써 변호하기보다는 덤덤하게 연대기적으로 보여주는 방식을 택한 것이다.

아, 내게 비둘기의 날개가 있다면, 사막으로 멀리 날아갈 텐데. 무덤에서만 안식을 찾을 수 있다는 말인가? 내가 겪은 악을 어디서 치유받을 수 있을까?

_1부 소프라노 독창 "아, 내게 비둘기의 날개가 있다면"

내가 산을 향하여 눈을 들리라. 어디에 나의 구원이 있을까. 지금부터 영원히 여호와께서는 나와 함께 하시니. 넘어지는 두려움 없이 가라. 여호와께서 널 지켜주시니. 높은 곳에서 보초처럼 지켜보시며 주무시지도 아

니하시도다.

_3부 테너 독창 "내가 산을 향하여 눈을 들리라"

1부의 소프라노 독창 "아, 내게 비둘기의 날개가 있다면Ah, si j'avais des ailes de colombe"에서 다윗은 질투에 사로잡힌 국왕 사울의 핍박에 시달리는 설움을 토로한다. 반면 마지막 3부의 테너 독창 "내가 산을 향하여 눈을 들리라Je lève mes yeux vers la montagne"에서 다윗은 자식의 반란에 사막으로 내쫓겨서 신에게 구원을 호소한다. 1부에서 사막으로 탈출을 꿈꿨던 소년 다윗이 국왕이 된 이후인 3부에서는 사막으로 쫓겨난 신세가 된 것이다. 다윗의 1부 독창은 소프라노가 부르지만, 3부에서는 테너가 부른다는 점도 음악적으로 흥미롭다. 여성의 고음은 순수한 소년을 상징하지만, 남성의 음성은 이미 죄를 지은 권력자를 의미하는 건 아닐까.

오네게르는 바흐의 종교곡을 면밀히 참고해서 작품의 기본 구조로 삼았다. 금관과 합창이 두드러진다거나 곡마다 악기 편성이 조금씩 달라진다는 점도 바흐의 종교곡과 흡사했다. 하지만 더블베이스 한 대를 제외하면 현악기가 없고, 금관과 타악기가 전면에 부각되는 점은 달랐다. 이 같은 차이는 작곡가의 말처럼 "다듬어지지 않고 조금은 야만적인 성격"이 두드러지는 결과를 낳았다. 요컨대 오네게르는 숱한 악조건에도 불구하고 훌륭하게 기회를 살린 것이었다. 그의 음악적 절충주의는 제1차 세계대전 직후 스트라빈스키가 신고전주의로 돌아가던 시기와도 절묘하게 맞물렸다. 실제 오네게르의 관현악을 들으면 스트라빈스키의 〈봄의 제전〉 같은 초기 발레곡이나 신고전주의로 불리는 중기 작품의 영향을 강하게 느낄 수 있

다. 〈다윗 왕〉의 성공으로 그는 아르튀르의 영국식 명칭을 따서 '아더 왕'이라는 별명으로 불렸다. 프랑스의 여성 피아니스트 나디아 타그린Nadia Tagrine(1917~2003)은 "오네게르는 이 작품으로 하룻밤 사이에 유명 인사가 됐다"라고 회고했다.

작품 초연이 성공을 거두자 오네게르는 이를 대편성 오케스트라를 위한 오라토리오로 편곡해서 1923년에 다시 무대에 올렸다. 오늘날 즐겨 연주되는 〈다윗 왕〉은 이 오라토리오 버전이다. 이 오라토리오는 유럽 전역은 물론, 1926년 아르헨티나의 부에노스아이레스와 1928년 소련 레닌그라드(현재의 상트페테르부르크)에서도 공연됐다. 레닌그라드 공연 때는 소련 당국의 검열을 우려해서 '다윗 왕'이라는 제목을 '사사士師 다윗'으로 바꾸고, '여호와'라는 노랫말이 등장하는 몇몇 곡을 덜어냈다. 왕정과 신을 금기시하는 공산주의 체제와 타협한 것이다. 하지만 오네게르는 소련 공연이 끝난 뒤 대체로 만족을 표했다.

1955년 오네게르는 파리에서 심장마비로 숨졌다. 6인조의 대변인을 자임했던 장 콕토는 장례식에서 오네게르의 음악 정신을 이렇게 기렸다. "아르튀르, 당신은 이 불경한 시대에 존경을 받았습니다. 성당을 건립하는 소박한 장인의 단순함을 중세 건축가의 과학에 결합시켰지요. 당신은 활활 타올라 재가 되겠지만, 이 세상이 끝날 때까지도 결코 식지 않을 겁니다. 음악은 이 세상에만 국한되지 않으며, 그 영향력은 끝나지 않을 것이기 때문이죠."

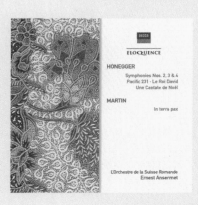

 아르튀르 오네게르, 〈다윗 왕〉과 교향곡 2~4번

지휘 에르네스트 앙세르메
연주 스위스 로망드 오케스트라
발매 데카(CD)
Honegger: Le Roi David, Symphonies No. 2~4
Ernest Ansermet(Conductor), L'Orchestre de la Suisse Romande
DECCA(Audio CD)

에르네스트 앙세르메는 처음 지휘봉을 잡기 전에는 스위스 로잔 대학
에서 수학을 가르치던 교수였다. 그는 1915년 공연 기획자 댜길레프의 발
레뤼스에 합류하면서 지휘자로 전업轉業했다. 1918년 스위스 로망드 오케

스트라를 창단한 앙세르메가 특히 애정을 쏟았던 분야가 현대음악이었다. 그는 스트라빈스키의 〈병사 이야기〉와 〈풀치넬라〉, 벤저민 브리튼의 오페라 〈루크레치아의 능욕〉 등을 초연했다.

1921년 스위스 극작가 르네 모락스가 〈다윗 왕〉을 공연하기 위해 필요한 극 부수음악을 쓸 작곡가를 찾고 있을 때, 오네게르를 추천한 지휘자가 앙세르메였다. 프랑스에서 태어나고 자란 오네게르는 스위스에서는 상대적으로 낯선 작곡가였다. 하지만 앙세르메는 "그 일을 할 수 있는 사람을 딱 한 명 알고 있는데, 그가 아르튀르 오네게르"라며 팔을 걷어붙이고 나섰다. 그 뒤에도 앙세르메는 교향적 악장 2번 "럭비"와 "전주곡, 푸가, 후주곡" 등 오네게르의 신작을 꾸준하게 초연했다.

앙세르메가 스위스 로망드 오케스트라를 이끌고 오네게르의 교향곡과 〈다윗 왕〉 등을 녹음한 음반이다. 지휘자 특유의 논리 정연하면서도 명징한 해석은 고전적 기풍을 간직한 오네게르의 음악과도 잘 어울린다. 앙세르메는 1952년 오네게르에게 보낸 편지에서 이렇게 말했다. "자네처럼 타고난 음악가들에게는 음악을 굳이 설명할 필요가 없지. 어떤 설명을 해도 단지 그들이 옳았고 다른 사람들이 틀렸다는 점을 확인하는 즐거움 외에는 새로운 걸 선사할 수 없을 테니까."

 오라토리오 〈화형대 위의 잔 다르크〉

지휘　　마르크 수스트로
연주　　바르셀로나 심포니 · 카탈루냐 국립 오케스트라
특별 출연 마리옹 코티야르(잔다르크 역)
발매　　알파(DVD)
Honegger: Jeanne D'arc Au Bûcher
Marc Soustrot(Conductor), Barcelona Symphony Orchestra, Marion Cotillard(Jeanne D'arc)
ALPHA(DVD)

　　〈인셉션〉과 〈다크 나이트 라이즈〉〈내일을 위한 시간〉 등에 출연한 프랑스 배우 마리옹 코티야르가 2005년 프랑스 오를레앙에서 열린 오네게르의 〈화형대 위의 잔다르크〉 공연에서 노래 없이 낭독하는 배역인 잔 다르크 역을 맡았다. 백년전쟁 당시인 1429년 프랑스군은 오를레앙에서 잉글랜드군에 포위당했다. 하지만 잔 다르크의 영웅적 활약으로 승전했고, 그 뒤 잔 다르크는 '오를레앙의 처녀'로 불렸다. 코티야르 역시 파리에서 태어났지만

유년 시절을 오를레앙에서 보냈다. 배우이자 오를레앙 연극원의 교수였던 그의 어머니 역시 오네게르의 이 작품에서 잔 다르크 역을 맡았던 인연이 있다.

당시 공연을 계기로 코티야르는 2012년 바르셀로나와 2015년 뉴욕 필하모닉 공연에서도 잔 다르크 역을 맡았다. 이 가운데 2012년 바르셀로나 실황 영상이다. '어둠'을 외치는 합창으로 시작하는 프롤로그와 11장으로 구성된 오라토리오는 화형대에 선 잔 다르크가 과거를 돌아보는 액자식 구성을 지니고 있다. 이단과 마녀라는 누명에 맞서 결백을 주장하는 잔 다르크의 모습은 흡사 바흐의 수난곡에서 고난과 핍박을 받는 예수와도 닮았다. 실제 작곡가는 베이스 독창에 "바흐풍으로"라는 지시를 적어 놓았다. 이 작품이 제2차 세계대전 발발 직전인 1938년에 초연된 역사적 배경을 감안하면, 시대적 광기에 직면한 순수한 영혼을 떠올려도 좋을 법하다.

별도의 무대나 의상이 없는 콘서트 형식이지만 열기와 집중력은 여느 공연 못지않다. 조국 프랑스를 구하라는 계시를 받았다는 잔 다르크의 신념은 신의 뜻일까, 환상일 뿐일까. 작곡가는 마지막 합창곡 직전의 은은한 트럼펫으로 대답을 대신한다. 죽음과 고통에 대한 두려움을 호소하던 잔 다르크도 결국 의연하게 죽음을 받아들인다. 잔 다르크 역을 열연한 코티야르는 70여 분의 공연이 끝난 뒤 끝내 눈물을 보인다.

정치적 아부가
예술이 되는 순간

열왕기상과 헨델의 〈솔로몬〉

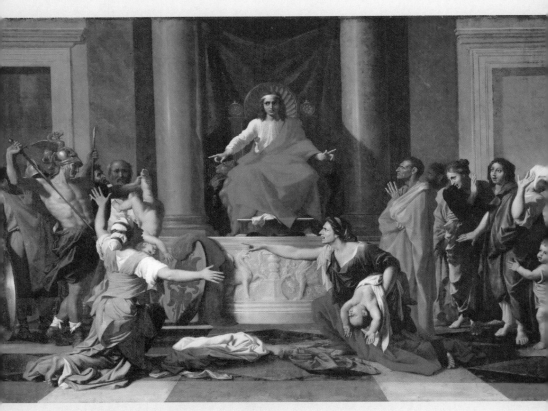

니콜라 푸생, 〈솔로몬 왕의 판결〉, 1649, 루브르 박물관 소장

어떤 상처는 사라지지 않아. 내게는 그런 상처가 많지.

2019년 국내 개봉한 영화 〈더 페이버릿 – 왕의 여자The Favorite〉는 18세기 영국 앤 여왕(1665~1714) 재위 시절을 배경으로 한 시대극이다. 영화에서 말버러 공작부인(레이철 바이스 분)은 앤 여왕(올리비아 콜먼 분)의 총애를 등에 업고 외국 대사 접견부터 프랑스와의 화친 조약 체결 여부까지 국정을 좌지우지한다.

그런 공작부인에게 어느 날 사촌인 애비게일(에마 스톤 분)이 일자리를 부탁하러 찾아온다. 애비게일은 아버지의 노름빚 때문에 집안이 몰락한 처지다. 궁정 주방 하녀로 들어간 애비게일은 앤 여왕이 고질적인 통풍으로 고생하는 것을 눈치챈 뒤 약초를 구해오는 수완을 발휘해 여왕의 환심을 산다. 말버러 공작부인과 애비게일은 여왕의 총애를 놓고 다투는 라이벌 관계

가 되고 만다.

영화에서 앤 여왕의 비극적 개인사를 보여주는 상징이 있다. 궁정 침실에서 키우는 열일곱 마리의 토끼다. 이 토끼들은 앤 여왕이 유산하거나 출산한 뒤에도 단명하고 말았던 열일곱 명의 아이들을 의미한다. 앤 여왕은 토끼들에게 세상을 떠난 아이들의 이름까지 붙여주고 애지중지한다. 세 여인의 질시와 암투, 애증과 배반을 보여주는 이 영화는 스탠리 큐브릭 감독의 1975년 시대극 〈배리 린든〉과도 닮았다. 정물화를 연상시킬 만큼 공들인 실내 장면부터 과감하게 자연광을 활용한 조명까지 두 영화에는 공통점이 적지 않았다. 〈배리 린든〉이 야심만만한 남자 주인공의 흥망성쇠를 보여주는 '독주곡'이라면, 이 영화는 세 여인이 동등한 비중을 차지하는 '실내악'에 가깝다는 차이는 있지만 말이다.

실제 역사에서도 앤 여왕은 1714년 후사 없이 세상을 떠났다. 영화의 묘사처럼 앤 여왕은 극심한 통풍으로 제대로 서 있을 수 없어서 의자에 앉아서 살다시피 했다. 이런 생활 습관은 비만으로 이어졌다. 당뇨병과 고혈압의 합병증으로 병치레도 잦았다.

앤 여왕이 타계한 뒤 영국 왕실은 후임자를 찾기 위해 왕실 족보를 뒤졌다. 하지만 "가톨릭교도나 그의 배우자는 영국 국왕이 될 수 없다"라는 1701년의 왕위 계승법 때문에 단단히 골머리를 앓았다. 왕위 계승 서열로 볼 때 상위 50여 명이 모두 구교도였던 것이다. 신교도 중에서는 독일 하노버 선제후 게오르크 1세(1660~1727)가 57위로 그나마 서열이 가장 높았다. 게오르크 1세는 54세에 영국으로 건너와 조지 1세가 됐다. 하노버 왕조의 탄생이었다.

조지 1세는 모국어인 독일어와 프랑스어를 능숙하게 구사했고 라틴어와 이탈리아어, 네덜란드어도 알았다. 하지만 정작 영어는 서툴렀다. 영국인들은 영어를 제대로 구사하지 못하는 '외국인 국왕'을 비웃기 바빴다. 조지 1세는 냉소와 조롱의 대상으로 전락했다. 하지만 역설적으로 영국 헌정사에는 지대한 공헌을 한 왕이다. 이때 정치적 실권이 총리에게 넘어갔고, 오늘날 입헌군주제의 기틀이 마련된 것이다. 역사가 앙드레 모루아는 『영국사』에서 "하노버 왕조 초기의 국왕들은 평범했기 때문에 영국의 군주제를 입헌군주제로 전환하는 데 공헌했다"라고 재치있게 평했다. 당시 20년간 내각을 이끌었던 로버트 월폴 경은 오늘날 영국의 초대 총리로 불린다.

조지 1세가 왕위에 오르자, 작곡가 헨델은 당장 발등에 불이 떨어진 처지가 됐다. 헨델이 영국으로 건너오기 이전에 독일 하노버 궁정에서 모셨던 선제후가 바로 조지 1세였던 것이다. 헨델은 체류 기한을 연장하면서 영국에 머물고 있었다. 그런데 이전 고용주가 영국의 왕이 됐으니 난감한 상황이 아닐 수 없었다. 여기에서 정사正史와 야사野史의 기술이 다소 엇갈린다. 선제후의 허락을 받지 않은 채 영국에 눌러앉았던 헨델은 새 국왕의 심기를 살피느라 전전긍긍했다는 것이 야사의 설명이다. 때마침 조지 1세의 뱃놀이 소식을 접한 헨델이 부랴부랴 작곡한 작품이 〈수상 음악〉이라는 것이다. 반면 정사에서는 "헨델이 영국 왕실의 의뢰를 받고 작곡한 관현악곡"이라고 기품 있게 기술하고 있다.

작품 이름처럼 〈수상 음악〉은 1717년 7월 17일 왕실 뱃놀이가 열린 런던 템스강의 선상에서 초연됐다. 이 작품에 만족한 조지 1세는 이날만 세 차례 연주하도록 명했다고 한다. 앤 여왕에게 후사가 없었다는 점이 비밀이

아니고, 조지 1세가 애당초 유력한 왕위 계승 후보였다는 점을 감안하면 정사가 사실에 가깝다는 것이 중론이다. 실제로 헨델은 조지 1세의 며느리이자 훗날 조지 2세의 왕비가 되는 캐럴라인이 1714년 영국에 도착했을 때에도 환영 행사에서 "테 데움"을 직접 지휘했다. 이런 인연으로 이 작품은 "캐럴라인 왕비 테 데움Queen Caroline Te Deum"으로 불린다. 당시 헨델의 곡에 만족한 조지 1세는 작곡가의 연금을 기존 200파운드에서 400파운드로 두 배 인상했다. 처음부터 불화설은 근거가 빈약했던 셈이다. 하지만 재미로는 정사가 야사를 도무지 이길 수 없다는 점이야말로 역사의 즐거운 아이러니다.

〈수상 음악〉에 얽힌 에피소드는 하노버 왕조와 헨델의 관계를 이해하는 데 적지 않은 힌트를 준다. '독일인 왕조'와 '독일 출신의 작곡가'는 애초부터 영국에서 생사고락을 함께할 수밖에 없는 운명 공동체였다. 1727년 조지 1세가 세상을 떠나고 아들 조지 2세가 웨스트민스터 사원에서 대관식을 올렸을 때, "제사장 사독Zadok the Priest"을 포함해 네 곡의 대관식용 찬가를 작곡한 것도 헨델이었다. 평소 군사 분야에 관심이 많았던 조지 2세는 오스트리아 왕위 계승 전쟁이 일어나자 1743년 데팅겐 전투에 영국군을 이끌고 참전했다. 그는 전쟁터에서 직접 군대를 지휘한 영국의 마지막 군주였다. 이 전투의 승전을 기념하기 위해 헨델이 작곡한 곡이 〈데팅겐 테데움 Dettingen Te Deum〉이다. 헨델은 하노버 왕조의 음악적 대변인이었던 것이다.

조지 2세가 재임했던 18세기 초 영국은 스튜어트 왕조의 복귀를 주창했던 재커바이트 반란과 오스트리아 왕위 계승 전쟁(1740~48), 칠년전쟁(1756~63) 등 내우외환이 끊이지 않았다. 전쟁으로 점철됐던 이 시기는 '제2의 백년전쟁'으로도 불린다. 하지만 영국은 북미 대륙에서 프랑스를 누르고

칠년전쟁에서 승리하며 광범위한 식민지를 거느린 제국으로 부상했다. 상비군과 해군 육성에 나서고 세금 징수와 재정 관리를 위해 중앙 행정 기구를 개편한 것도 이 무렵이었다. 당시 영국은 전쟁을 통해 산업과 식민지, 군사력에서 모두 세계 최강국으로 발돋움했다.

오스트리아 왕위 계승 전쟁이 끝난 이듬해인 1749년 헨델이 발표한 오라토리오가 〈솔로몬〉이다. 전쟁이 막바지로 향하고 있던 1748년 5월 헨델은 오라토리오 작곡에 착수했다. 전쟁의 끝을 알리는 엑스라샤펠 조약Treaty of Aix-la-Chapelle이 체결된 것은 그해 10월, 〈솔로몬〉이 초연된 건 이듬해 3월이었다. 작품의 대본을 쓴 작사가는 알려지지 않았다. 새와 꽃처럼 자연에 대한 은유적 표현을 풍부하게 구사한 것으로 볼 때 시인이나 전문 작가의 솜씨일 것으로 음악학자들은 보고 있다.

작품에 담긴 정치적 메시지는 노골적이었다. 조지 2세는 솔로몬처럼 위대한 군주이며 영국은 솔로몬 치세의 이스라엘 왕국과 같은 전성기라는 것이었다. 헨델 전기를 쓴 영국 음악학자 퍼시 영은 "제국의 위대함과 경제적 강대함이라는 시각에서 하노버 왕조의 시대정신을 찬미하려는 작품"이라고 평했다. 자유무역과 평화에 기반을 둔 번영이라는 작품 주제는 조지 2세 당시 집권 세력인 휘그당의 정책이기도 했다. "무장한 병사들이 더는 우리의 희망을 짓밟지 못하리라. 평화가 날개를 펴고 기쁨을 선사하리라"라는 오라토리오 2막의 가사에는 평화를 염원하는 심경이 고스란히 담겨 있었다.

구약성서 열왕기상에서 솔로몬의 인간적 흠을 솔직하게 묘사한 구절들은 삭제나 윤색이 불가피했다. 선왕 다윗에게 왕위를 물려받은 솔로몬은 왕위 경쟁자였던 이복형제와 반대파를 철저하게 숙청하고 왕권 강화에 나섰

다. 또 호색가였던 솔로몬은 말년에 700명의 왕비와 300명의 후궁을 거느렸다. 외국 여인들이 왕정에 머물면서 우상 숭배의 폐습도 되살아났다. 이런 솔로몬의 이중성에 대해 신학자 빅터 해밀턴은 "로버트 루이스 스티븐슨이 1800년대 말에 자신의 유명한 소설『지킬 박사와 하이드』를 저술하기 오래전에 이미 존재했던 최초와 지킬 박사와 하이드일 것"이라고 비유했다. 달이 차면 기우는 것처럼 솔로몬의 40년 치세는 이스라엘 왕국이 전성기를 지나서 쇠락하는 시기이기도 했다. 솔로몬 사후, 이스라엘 왕국은 북쪽의 이스라엘과 남쪽의 유다 왕국으로 분열됐다. 결국 이스라엘 왕국은 기원전 722년 아시리아에 의해, 유다 왕국은 기원전 586년 바빌론에 의해 모두 멸망하고 말았다.

하지만 헨델의 오라토리오에는 솔로몬의 도덕적 타락이나 정통성에 의문을 던지는 내용은 담겨 있지 않다. 반대로 솔로몬의 지혜로움과 왕국의 번영을 찬미하는 아부 일색이다. 심지어 1,000여 명의 아내를 거느렸다는 성경의 비판적 기술과는 달리, 오라토리오 1막에서 솔로몬은 이집트 파라오의 딸인 왕비에게 충실한 인물로 묘사된다. 극적 갈등은 물론, 등장인물의 대립조차 나오지 않는 이 오라토리오는 통일성이 부족하고 구성은 헐겁고 느슨하다는 비판을 받았다.

1막에 이어서 2막에서는 살아 있는 아이를 두고 서로 자신의 소생이라고 주장하는 두 여인 중에서 진짜 어머니를 가려낸 솔로몬의 판결이 중심을 이룬다. 마지막 3막에서는 솔로몬을 방문했다가 궁정의 호화로움에 감탄한 시바 여왕의 일화를 다룬다. 하나의 완결적인 이야기라기보다는 세 가지 일화를 이어붙인 옴니버스식 구성이다. 오라토리오는 초연 당시 세 차례 공

I. 구약성서

연에 그치는 등 흥행에서는 큰 재미를 보지 못했다. 작곡가 생전에 다시 공연된 것은 초연 10년 뒤인 1759년에 이르러서였다. 재공연 6주 뒤에 헨델은 세상을 떠났다.

　헨델의 다른 작품들처럼, 이 오라토리오에서도 음악적인 화려함이 극적인 단조로움을 상쇄한다. 합창이 강조된 다른 오라토리오와는 달리, 이 작품에서는 주요 등장인물의 중창이 두드러진다. 솔로몬이 판결로 아이의 생모를 가리는 2막의 삼중창 "제 두려움을 말로 표현하기는 힘들어요Words are weak to paint my fears"에서도 헨델은 음악을 통해서 솔로몬과 두 여인을 눈앞에 보이는 것처럼 구체적으로 묘사했다. 흡사 프랑스 고전주의 화가 니콜라 푸생의 〈솔로몬 왕의 판결〉을 그대로 음악으로 옮겨 놓은 것만 같다. 그림의 왼쪽에서 억울함을 호소하는 진짜 생모의 모습처럼 헨델의 삼중창에서도 첫 번째 여인의 노래는 비통하기 그지없다.

　제 두려움을 말로 표현하기는 힘들어요. 마음속의 괴로움, 흐르는 눈물, 어머니의 진심을 간절히 호소하는 수밖에. 왕이시여, 왕이시여, 간청합니다. 제가 정당하니 제 편이 되어주세요.

　헨델은 주저하는 듯한 리듬을 통해서 아이를 잃고 노심초사하는 생모의 심경을 표현하다가 왕에게 호소하는 대목에서 단조에서 장조로 조를 바꾸어서 실낱같은 희망을 드러낸다. 하지만 여기서 갑자기 두 번째 여인이 "그녀의 달콤한 말은 모두 거짓"이라며 노래를 끊고 끼어들면서 중창으로 전환된다. 푸생의 그림에서 진짜 생모를 향해서 손가락질하는 오른쪽의 가

짜 어머니처럼, 두 번째 여인의 노래는 화려하지만 진심은 담겨 있지 않은 듯 어딘가 공허하게 들린다.

흥미로운 건 판단을 내려야 하는 솔로몬이다. 푸생의 그림에서 솔로몬은 정중앙에 앉아서 정면을 똑바로 바라보면서 중립적 입장을 취하고 있다. 헨델의 음악 역시 마찬가지다. 솔로몬은 감정을 드러내지 않고 "정의가 들려진 저울을 지탱하고 있다"라고 차분하게 노래한다. 결국 살아 있는 아이를 반으로 자르라는 솔로몬의 판결에 생모와 가짜 어머니의 반응은 음악적으로도 비통함과 환호로 극명하게 나뉜다. 헨델의 음악적 묘사력은 푸생의 붓만큼이나 세심하다.

이 오라토리오에서 대중적으로 가장 유명한 곡은 3막의 관현악곡 "시바 여왕의 도착"이다. 2012년 런던 올림픽 개막식 당시의 영상에서도 첩보원 007을 연기한 배우 대니얼 크레이그가 여왕 엘리자베스 2세를 버킹엄 궁에서 올림픽 경기장으로 모시고 오는 내내 헨델의 이 곡이 흘렀다. 엄밀하게 말하면 오라토리오 〈솔로몬〉에서 시바 여왕은 이방인이었으니 런던 올림픽의 안주인이었던 엘리자베스 2세와는 정반대 처지라고 할 수 있다. 하지만 기막힌 유머 감각을 곁들인 영국의 문화적 자긍심에 미소 짓다 보면 사소한 차이는 잊게 된다. 〈수상 음악〉이나 〈왕궁의 불꽃놀이〉 같은 다른 행사용 작품과 마찬가지로 당초 헨델이 아부하고자 했던 대상은 하노버 왕조였지만, 결과적으로는 영국의 국가적 품격을 높여준 셈이다. 이처럼 아부마저 예술이 되는 순간이 있다. 이 점이야말로 헨델 음악의 유쾌한 역설이다.

추천! 이 음반, 이 영상

 헨델 〈솔로몬〉

지휘	폴 매크리시
연주	안드레아스 숄(카운터테너), 폴 애그뉴(테너), 가브리엘리 콘소트와 플레이어스
발매	아르히브(CD)

Händel: Solomon
Paul McCreesh(Conductor), Gabrieli Consort and Players(Orchestra & Chorus),
Andreas Scholl(Countertenor), Paul Agnew (Tenor)
ARCHIV(Audio CD)

　　1759년 〈솔로몬〉 초연 당시 솔로몬 역할은 이탈리아 출신의 메조소프라노 카테리나 갈리가 맡았다. 갈리는 1742년 런던으로 건너온 이후 〈유다

스 마카베우스〉〈여호수아〉〈솔로몬〉〈수잔나〉 등 헨델의 오라토리오를 도
맡아 불렀다. 특히 그는 오페라나 오라토리오에서 남성 역할을 즐겨 맡았고
60~70대의 노년에도 이따금 무대에 섰다.

하지만 영국의 바로크 음악 지휘자 폴 매크리시는 작품 초연 이후 여성
성악가들이 솔로몬 역할을 부르던 관습에 의문을 제기했다. "만약 헨델이
오늘날의 카운터테너를 메조소프라노나 소프라노가 불렀던 역할에 기용할
수 있었다면 주저하지 않고 그렇게 했을 것"이라는 게 매크리시의 생각이
었다. 1998년 헨델의 〈솔로몬〉 전곡을 녹음하면서 매크리시는 자신의 믿음
을 실천하기로 했다. 솔로몬 역에 여성 성악가 대신에 카운터테너 안드레아
스 숄을 기용한 것이다. 덕분에 현대적 관점에서는 훨씬 자연스럽게 들리는
장점이 있다.

이 음반을 녹음하면서 매크리시는 바로크 음악은 반드시 단출한 편성
으로 연주해야 한다는 선입견에서도 탈피했다. 바이올린 20명, 비올라 6명,
첼로 5명, 더블베이스 2명, 오보에 8명, 바순 4명 등 56명 규모의 악단을 동
원해서 '만화경 같은 색채감의 변화'를 표현하는 데 주력한 것이다. 매크리
시는 "격정과 노스탤지어로 가득한 헨델의 음악은 250년이 지난 지금도 우
리를 감동시킨다"면서 "우리는 헨델의 천재성을 이해하는 과정에서 아직
표면을 건드린 정도일 뿐"이라고 말했다. 본격적인 재평가를 기다리는 헨델
의 걸작은 여전히 무궁무진하다는 의미일 것이다. 이 음반을 녹음한 가브리
엘리 플레이어스의 악장이 영국의 정상급 바로크 바이올린 연주자인 레이
철 포저다.

 헨델 〈대관식 찬가〉

지휘 사이먼 프레스턴
연주 트레버 피노크(오르간), 잉글리시 콘서트, 웨스트민스터 성당 합창단
발매 아르히브(CD)

Händel: Coronation Anthems

Simon Preston(Conductor), Trevor Pinnock(Organ, Conductor), The English
Concert(Orchestra), Choir of Westminster Abbey(Chorus)
ARCHIV(Audio CD)

 1714년 조지 1세가 영국 국왕에 취임할 당시 헨델은 외국인 신분이었
다. 하지만 1727년 그의 아들인 조지 2세의 대관식이 열릴 때는 상황이 바
뀌어 있었다. 이미 4년 전에 헨델은 왕실 교회 작곡가로 임명됐고, 1727년
2월에는 귀화 신청도 승인이 났다. 영국인이 된 헨델이 1727년 10월 웨스
트민스터 성당에서 열린 조지 2세의 대관식을 위해 작곡한 네 곡의 송가가
〈대관식 찬가〉다.
 작곡 시간이 촉박했던 헨델은 헨리 퍼셀의 "내 마음이 말하고 있네My

Heart Is Inditing"와 윌리엄 로즈의 "제사장 사독" 등 예전 영국 작곡가들이 대관식을 위해 썼던 작품들을 참조했다. 또 리허설 참관자의 회고에 따르면 합창단 40명과 오케스트라 160명을 동원해서 화려한 음악적 효과를 강조했다. 오늘날에는 200명은 다소 과장된 수치일 것으로 보지만, 헨델 전기를 쓴 음악학자 도널드 버로스는 "18세기 초반 영국에서 열렸던 최대 규모의 공연이었을 것"이라고 말했다.

하지만 정작 대관식 당일의 연주는 빠듯한 준비 일정과 공간적 제약 때문에 기대에 미치지 못했다. 오케스트라와 합창단원이 한데 모이지 못하고 성당 여러 곳으로 분산돼 연주하는 바람에 제대로 의사소통이 이루어질 수 없었던 것이다. 화가 난 윌리엄 웨이크 캔터베리 대주교는 "혼돈 속의 찬가, 비정상적이었던 음악"이라고 적었다. 그도 그럴 것이 대주교의 문서에 적힌 연주 순서가 합창단이 갖고 있던 곡 순서와 달랐던 것이다. 하지만 이런 우여곡절에도 "제사장 사독"은 1727년 이후 영국 국왕의 대관식에서 빠지지 않고 연주되는 작품이 됐다.

영국의 바로크 음악 지휘자이자 건반 악기 연주자인 트레버 피노크가 1980년대에 잉글리시 콘서트를 이끌고 의욕적으로 녹음한 헨델 음반 가운데 하나다. 작곡가 당대의 악기와 연주법으로 작품을 해석하는 시대 악기 특유의 소박하고 정갈한 멋으로 가득하다.

8

진정한 예술의
신을 섬기며

열왕기하와 멘델스존의 〈엘리야〉

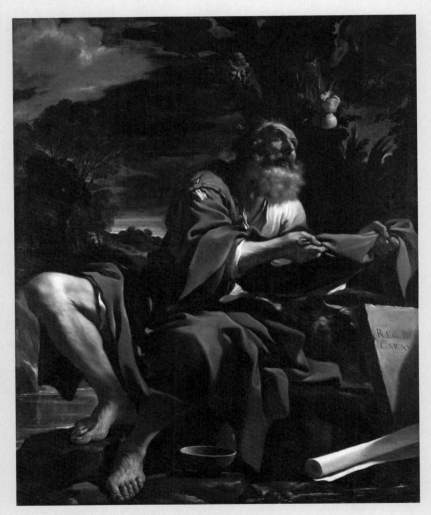

게르치노, 〈엘리야를 먹이는 까마귀〉, 1620, 런던 내셔널갤러리 소장

나는 얼마 전부터 완벽하게 쉬어야만 한다고 느끼고 있어. 여행도, 지휘
도, 연주도 없는 철저한 휴식 말이야. 상황이 워낙 절박하기 때문에 그렇
게 해야만 해. 내 삶을 완전히 정리하고 1년간 푹 쉬기만 했으면 좋겠어.

1845년 작곡가 펠릭스 멘델스존Felix Mendelssohn(1809~47)은 여동생 레
베카에게 보낸 편지에서 이렇게 푸념했다. 19세기 초반 독일에서 작곡가이
자 지휘자, 연주자와 교육자로 맹활약했던 멘델스존만큼 천재나 신동이라
는 수식어에 어울리는 음악가도 없었다.

우선 지휘자. 그는 1835년 라이프치히 게반트하우스 오케스트라를 맡
은 뒤 '역사적 연주회historical concerts'를 도입했다. 이 시리즈를 통해서 그는
바흐와 헨델, 하이든과 모차르트, 베토벤의 작품을 의욕적으로 재조명했다.
동료 작곡가 로베르트 슈만의 교향곡 1·2번을 초연하고, 슈베르트 사후 11

년 만에 작곡가의 교향곡 9번 〈더 그레이트〉를 처음으로 지휘한 것도 멘델스존이었다.

다음으로 교육자. 1840년 프로이센의 국왕으로 즉위한 프리드리히 빌헬름 4세는 베를린을 프로이센의 문화 수도로 육성하기 위해 예술 아카데미를 설립하기로 했다. 당시 국왕이 책임자로 염두에 뒀던 음악인도 멘델스존이었다. 멘델스존은 "지독하게 떫은 사과지만 그래도 베어 물어야만 하겠지"라면서 마지못해 제안을 수락했다. 베를린과 라이프치히를 연결하는 철도가 개통되자, 그는 8시간씩 기차를 타고 두 도시를 오가는 삶을 3년간 계속했다. 1843년 독일 최초의 음악 전문 교육 기관인 라이프치히 음악원 건립을 주도한 것도 멘델스존이었다. 개교 이후에는 직접 피아노와 작곡 담당 교수를 맡았다. 그 인연으로 지금도 이 음악원은 '라이프치히 펠릭스 멘델스존 음악 연극원'으로 불린다.

마지막으로 연주자. 이렇게 빡빡한 스케줄에도 그는 시간적 여유가 생기면 라이프치히 성 토마스 교회에서 바흐의 오르간 작품을 연주하거나 연주 여행을 떠났다. 바흐 동상 건립을 위해서였다. 1847년 마지막 영국 여행을 떠나면서 멘델스존은 이렇게 토로했다. "1주일만 더 이렇게 피곤하게 보낸다면 그 자리에서 죽을 것 같다."

멘델스존은 당시 독일 음악계 최고의 '금수저 집안' 출신이었다. 이 집안을 두고 미국 평론가 허버트 쿠퍼버그는 '문화계의 로스차일드 가문'이라고 비유할 정도였다. 할아버지인 모제스 멘델스존Moses Mendelssohn(1729~86)은 '모세 5경'(구약성서의 맨 앞에 있는 창세기, 출애굽기, 레위기, 민수기, 신명기를 뜻한다)을 독일어로 번역한 유럽 계몽주의 사상가였다. 독

일 극작가 고트홀트 레싱Gotthold Lessing(1729~81)이 종교 간 공존과 화합을 설파했던 희곡『현자 나탄』에서 주인공 나탄의 모델로 삼았던 인물이 모제스였다. 모제스는 유대교, 레싱은 기독교로 종교는 서로 달랐다. 하지만 동년배인 이들은 신앙의 차이를 뛰어넘는 우정을 보였다. 둘의 우정에 대해 작곡가 멘델스존의 전기 작가 래리 토드 듀크대 교수는 "종교적 관용이라는 계몽주의의 분명한 메시지를 보여주는 빛나는 은유"라고 평했다. '독일의 소크라테스'라는 별명이 보여주듯이 모제스는 반유대주의가 팽배했던 당시 유럽에서 유대인도 당대 최고 지성인의 반열에 오를 수 있다는 걸 보여주는 모범 사례였다.

아버지 아브라함은 형 요제프와 함께 독일의 대표적 개인 은행을 설립한 은행가였다. 아브라함은 "예전에는 유명한 아버지의 아들이었는데, 지금은 유명한 아들의 아버지가 됐다"라고 친구에게 푸념했다고 한다. 멘델스존의 조부 모제스는 평생 유대교 전통을 고수했다. 하지만 아버지 아브라함은 1816년 펠릭스 멘델스존을 기독교로 개종시켰고, 뒤따라 1822년에는 아브라함 자신도 개종했다. 멘델스존 가문은 경제적으로든 문화적으로든 독일 사회에 성공적으로 안착한 유대인의 표본이었다.

멘델스존의 전기를 집필한 영국의 음악 비평가 닐 웬본은 "멘델스존 가족의 집을 방문한 손님들의 명단은 그 자체로 19세기 초반 유럽의 대표적 작가, 사상가, 음악가의 명단이라고 해도 좋았다"라고 썼다. 멘델스존 역시 소년 시절부터 철학자 헤겔, 시인 하인리히 하이네, 소설가 E.T.A. 호프만, 빌헬름과 알렉산더 훔볼트 형제를 집에서 일상적으로 만났다. 일흔에 접어든 괴테가 12세의 멘델스존을 만난 뒤 소년의 스승 카를 프리드리히 첼터에

게 이렇게 말했던 것도 무리가 아니었다. "자네 제자가 이룬 성취를 비슷한 나이일 때의 모차르트와 비교하자면 다 자란 어른의 교양 있는 대화를 어린 아이의 혀짤배기 소리에 비교하는 것과 같네."

이처럼 멘델스존은 남 부러울 것이 없는 배경과 재능을 타고났다. 하지만 평생 버리지 못했던 결점이 있었다. 자신을 다그치는 습관이었다. 그의 완벽주의적 성향은 유년 시절의 가정 교육과 연관 있는 것으로 추정된다. 당시 일과표를 보면 멘델스존은 매일 오전 5시에 일어났다. 평일에는 수학과 역사, 지리학과 고전어, 그림과 체육까지 잠시도 쉴 틈 없이 빡빡한 일정을 소화했다.

1818년부터 멘델스존은 누나 파니와 함께 당시 베를린 성악 아카데미 Berliner Singakademie를 이끌고 있던 첼터에게 작곡을 배웠다. 이 아카데미의 단원으로 활동했던 멘델스존의 가족은 모두 열아홉 명에 이른다. 이들 남매 역시 1820년 베를린 성악 아카데미에 들어가서 일찍부터 바흐와 헨델의 성악곡을 접했다. 멘델스존이 초기 걸작으로 손꼽히는 '8중주'를 16세 때 작곡했다거나, 1829년 약관 스무 살에 베를린에서 바흐의 〈마태 수난곡〉을 지휘했다는 전설 같은 일화들은 모두 르네상스적인 '홈스쿨링'의 결과물이었다. 멘델스존은 사실상 바흐 사후 〈마태 수난곡〉을 처음으로 지휘한 음악인이었다. 이 음악회는 19세기 바흐 부활의 신호탄이 됐다.

"작곡을 위한 조용함과 여유로움"을 갈망했던 멘델스존이 말년에 심혈을 기울였던 작품이 오라토리오 〈엘리야〉였다. 엘리야는 기원전 9세기 북부 이스라엘 왕국의 아합 왕과 그의 아들인 아하시아 왕의 재위 시절에 활동한 선지자다. 구약성서에서 엘리야의 일화는 열왕기상과 열왕기하에 걸

처서 등장한다.

구약성서는 당시 이스라엘 국왕에 대해 부정적 평가로 일관한다. 그럴 만한 이유가 있다. 아합 왕이 시돈 왕의 딸 이세벨과 결혼하고 바알 신에 대한 숭배를 허용하는 정책을 채택한 것이다. 바알 신의 숭배자였던 이세벨은 신전과 제단을 세우는 등 이교 신앙을 끌어들였다. 이스라엘 고유의 종교와 가치관과는 충돌할 수밖에 없었다. 당시 신앙적 전통을 대변하는 선지자가 엘리야였다. 구약에서 엘리야는 굳센 성격의 인물로 묘사된다. 신학자 존 브라이트는 "엘리야는 이스라엘 가운데 아직 생생하게 살아 있던 저 본래적인 모세 전통의 전형"이라고 평했다.

믿음의 선지자이자 대결을 불사하는 예언자라는 점에서 모세와 엘리야 사이에는 적잖은 공통점이 있었다. 엘리야가 지중해 연안의 갈멜산에서 수백 명에 이르는 바알의 예언자들과 대결을 펼치는 일화가 대표적이다. 이들은 황소 한 마리씩 준비해서 제단에 바친 다음, 여호와와 바알 신에게 불을 내려 달라고 호소하기로 한다. 불로 응답을 내리는 쪽이 참된 신이라는 것이다.

바알의 예언자가 기도를 올렸지만 한낮이 지나도록 아무런 기척이 없었다. 하지만 엘리야가 간절히 하늘에 호소하자 불길이 내려와 제물을 태웠다. 그 뒤 엘리야는 바알의 예언자들을 모조리 남김없이 잡아서 죽이라고 지시했다. 이세벨의 핍박을 피해 달아난 엘리야가 40여 일간 광야를 헤매다가 호렙산에 도착해서 신의 음성을 듣게 된다는 일화도 모세와 닮았다. 호렙은 모세가 십계명을 새긴 돌판을 받았던 산이었다. 신학자 빅터 해밀턴은 "엘리야의 경험은 모세의 경험과 평행을 이룬다"라고 풀이했다.

열왕기하에서 엘리야는 마지막에 회오리바람을 타고 승천하는 것으로 묘사된다. 이 때문에 전통적으로 엘리야는 이스라엘 민족을 구원하기 위해 도래할 메시아의 상징으로 해석됐다. 구약의 마지막 편인 말라기도 이런 구절로 끝난다. "보라 여호와의 크고 두려운 날이 이르기 전에 내가 선지자 엘리야를 너희에게 보내리니. 그가 아버지의 마음을 자녀에게로 돌이키게 하고 자녀들의 마음을 그들의 아버지에게로 돌이키게 하리라. 돌이키지 아니하면 두렵건대 내가 와서 저주로 그 땅을 칠까 하노라 하시니라." 이렇듯 엘리야는 구약과 신약을 연결해주는 존재로 인식된다.

대부분의 오라토리오는 서곡으로 시작한다. 하지만 멘델스존은 이런 통상적인 구조 대신 엘리야의 예언을 먼저 장중한 레치타티보로 들려준 뒤 그다음에 서곡을 배치하는 과감한 도치를 시도했다. 곡이 시작하면 엘리야는 아합 왕 앞에서 가뭄을 예언한 구약성서의 구절을 그대로 노래한다.

내가 섬기는 이스라엘의 하나님 여호와께서 살아 계심을 두고 맹세하노니. 내 말이 없으면 수년 동안 비도 이슬도 있지 아니하리라 하니라.

_열왕기상 17장

그 뒤 서곡이 흐르고 도탄에 빠진 이스라엘 백성들이 합창을 통해 고통스럽게 절규한다. 초반부터 극적인 효과를 극대화한 이 도입부에서도 멘델스존의 예술적 역량을 확인할 수 있다. 그 뒤에는 엘리야가 과부의 아들을 살린 기적과 바알 숭배자들과의 대결, 불의 전차를 타고 하늘로 올라가는 마지막 장면까지 구약성서의 내용을 충실하게 담았다. 특히 광야에서 엘리

야가 부르는 아리아 "그것으로 충분합니다Es ist genug"는 노래 제목부터 구성까지 모든 면에서 바흐의 수난곡을 뚜렷하게 연상시킨다.

그것으로 충분합니다. 오 여호와여, 이제 내 생명을 거두소서. 저는 제 조상보다 낫지 못합니다. 저는 더는 살기를 원하지 않습니다.

절망에 빠진 엘리야가 신을 향해서 고통을 호소할 때, 첼로의 낮은 저음이 따뜻하게 다가와서 위로한다. "고귀한 단순함을 지닌 이 대목은 멘델스존의 가장 아름다운 작품들과 오라토리오 전체에서도 가장 아름다운 장면 가운데 하나"라는 19세기 독일 음악학자 오토 얀의 평가에 동감하게 되는 대목이다. 이 오라토리오를 통해서 멘델스존은 자신이 원숙한 경지에 도달한 예술가이자 독일 고전음악의 계승자라는 사실을 모두 입증했다. 또 2부 후반 엘리야의 승천 장면 직후에는 합창곡 "한 사람이 한밤중에 일어나리로다Aber einer erwacht von Mitternacht"를 통해 그리스도의 재림을 암시했다.

1846년 영국 버밍엄 음악제 조직위로부터 작품을 위촉받은 멘델스존은 빠듯한 지휘와 연주 일정 사이사이에 작곡에 매달렸다. 멘델스존은 뒤셀도르프, 쾰른, 아헨 등 라인강변의 도시에서 번갈아 열렸던 니더라인 축제를 통해서 헨델과 하이든의 종교곡 등을 재조명했다. 결국 〈엘리야〉는 버밍엄 음악제 개막 보름 전에야 완성됐다. 오케스트라 125명과 합창단 271명이 런던에서 열린 총연습에서 호흡을 맞춘 건 딱 두 차례뿐이었다.

하지만 그해 8월 26일 버밍엄 타운홀에서 관객 2,000여 명이 참석한 가운데 멘델스존의 지휘로 초연된 〈엘리야〉는 '제2의 〈메시아〉'라는 찬사를

받았다. 앙코르만 여덟 곡을 연주했을 정도의 대성공이었다. 작곡가도 동생 파울에게 "내 작품 가운데 초연 때 이만큼 훌륭하게 연주된 곡은 없었다. 또 연주자와 관객에게 이처럼 열정적 반응을 받은 곡도 없었다"라며 기뻐했다.

강박에 가까울 만큼 꼼꼼하게 작품을 고치는 습관은 〈엘리야〉에서도 예외가 아니었다. 멘델스존은 작품 초연 직전부터 〈엘리야〉의 개작에 착수했고, 그해 12월까지 수정을 거듭했다. 멘델스존의 편지 문구가 보여주듯이 "조금 더 나은 작품"을 위해 "조금 더 수고"하는 것이야말로 그의 창작론이었던 것이다. 이듬해인 1847년 4월 멘델스존은 영국 런던과 맨체스터, 버밍엄에서 〈엘리야〉를 여섯 차례 지휘했다. 빅토리아 여왕과 남편 앨버트 공도 4월 23일에 열린 두 번째 공연에 참석했다. 앨버트 공은 멘델스존에게 "거짓 예술이라는 바알 신 숭배자에 둘러싸인 고귀한 예술가에게, 제2의 엘리야처럼 천재성과 노력을 통해 진정한 예술을 진심으로 섬기는 이에게"라는 찬사를 보냈다.

1847년 10월에는 함부르크에서 독일어 버전이 초연됐다. 하지만 작곡가는 지휘봉을 잡기 힘들 만큼 쇠약해져 있었다. 그해 11월 4일 작곡가는 38세를 일기로 세상을 떠났다. 그가 마지막으로 남긴 말 가운데 하나는 "피곤하다. 무척 피곤하다"였다. 그의 조부나 부모와 마찬가지로 뇌졸중이 사인으로 추정된다. 하지만 혹사에 가까울 만큼 무리한 일정도 그의 수명을 단축시킨 원인으로 보인다.

우리는 다른 사람의 배경을 부러워하느라, 정작 그들 내면의 열정이나 헌신은 간과하는 경향이 있다. 호평을 받은 작품도 끊임없이 개작하는 멘델

스존의 작업 습관에 대해 주변 지인들도 이해하기 힘들다는 반응을 보였다. 하지만 작곡가는 시인이자 외교관인 친구 카를 클린게만에게 보낸 편지에 이렇게 적었다. "할 수 있는 한 좋은 작품이 될 때까지 그냥 내버려둘 수 없어. 설령 대다수의 사람이 그런 문제에 대해 알지 못하고 상관하지 않더라도."

 멘델스존 〈엘리야〉

지휘	요제프 크립스
연주	재클린 델먼(소프라노), 노마 프록터(알토), 조지 마란(테너), 브루스 보이스(바리톤), 런던 필하모닉 오케스트라와 합창단
발매	데카(CD)

Mendelssohn: Elijah

Josef Krips(Conductor), London Philharmonic Orchestra, Jacqueline Delman (Soprano), Norma Procter(Alto), George Maran(Tenor), Bruce Boyce(Baritone) DECCA(Audio CD)

　요제프 크립스(1902~74)는 오스트리아 출신의 유대인 지휘자이자 바이올리니스트다. 지휘자 펠릭스 바인가르트너에게 발탁된 크립스는 19세 때

인 1921년 베르디의 〈가면무도회〉를 통해 오페라 지휘자로 데뷔했다. 1926년에는 카를스루에 오페라 극장 총감독으로 취임했다. 당시 독일 최연소 총감독이었다. 1935년에는 빈 음악원 교수로 부임하고 잘츠부르크 페스티벌에도 초청받았다. 승승장구하던 그의 운명은 1938년 독일 나치의 오스트리아 병합으로 크게 요동쳤다. 오스트리아에서 음악 활동이 금지된 것이다. 크립스는 유고슬라비아로 건너가 베오그라드 필하모닉 오케스트라와 오페라 극장에서 1년간 지휘했다. 하지만 제2차 세계대전이 일어나자 독일은 유고슬라비아를 점령하고 괴뢰 정부를 세웠다. 전쟁 내내 크립스는 식품 공장에서 일하며 생계를 이어야 했다.

전후 오스트리아로 돌아온 그는 빈 음악계 재건의 중책을 맡았다. 1945년 빈 국립 오페라 극장의 전후 첫 오페라 공연이었던 〈피가로의 결혼〉을 지휘했고 이듬해 잘츠부르크 페스티벌에서 〈돈 조반니〉 지휘도 맡았다. 모차르트와 베토벤, 브람스와 브루크너 등 독일 고전음악에 정평이 있던 그는 1950~54년 런던 심포니, 1963~70년 샌프란시스코 심포니의 상임 지휘자로도 활동했다. 우리말로는 '부처님 상'이라고 할까, 크립스는 보름달 같은 얼굴에 만면에 웃음을 잃지 않았다. 리허설을 할 때에도 단원들을 다그치거나 위압적으로 대하는 법이 없었다고 한다.

1954년 런던에서 녹음한 음반이다. 불필요한 군더더기나 과장 없이 다소 느린 템포로 진중하게 작품을 해석한다. 이 음반을 들으면 멘델스존은 〈무언가Lieder ohne Worte〉와 〈한여름밤의 꿈Ein Sommernachtstraum〉의 작곡가보다는 바흐와 헨델의 계승자로 보인다. 어쩌면 멘델스존이 간절히 염원했던 모습일지도 모른다.

 멘델스존 교향곡 전곡

지휘	쿠르트 마주어
연주	라이프치히 게반트하우스 오케스트라
발매	워너클래식스(CD)

Mendelssohn: The Complete Symphonies

Kurt Masur(Conductor), Gewandhausorchester Leipzig(Orchestra)

Warner Classics(Audio CD)

1933년 히틀러 집권 이후, 독일 나치는 유대인 작곡가들의 작품 연주를 금지시켰다. 멘델스존 역시 예외가 아니었다. 라이프치히 음악원에서 공부했던 지휘자 쿠르트 마주어(1927~2015)는 "어릴 적 멘델스존의 〈무언가〉를 연습하고 있으면, 피아노 선생님은 황급히 창문을 닫으라고 했다"라고 회상했다. 1936년 라이프치히의 멘델스존 동상 파괴는 나치의 유대인 탄압을 상징적으로 보여주는 사건이었다. 의식 있는 일부 학자와 사서는 독일 베를린의 국립도서관에 소장되어 있던 멘델스존의 미발표 작품 악보와 편지를

서둘러 폴란드로 옮겼다. 하지만 1939년 독일의 폴란드 침공으로 제2차 세계대전이 발발하자 결국 세계 각지로 흩어지고 말았다. 멘델스존이 독일 고전 음악의 재조명 작업에 누구보다 헌신적이었다는 사실을 감안하면 너무나 아이로니컬한 일이었다.

하지만 1997년 작곡가 서거 150주기와 2009년 탄생 200주년을 거치면서 멘델스존 재조명 바람이 일어났다. 국제 멘델스존 협회의 창설자이자 회장을 맡았던 마주어는 이러한 '멘델스존 복권 운동'의 주역 가운데 하나였다. 멘델스존이 이끌었던 라이프치히 게반트하우스 오케스트라의 음악 감독을 1970년부터 1996년까지 맡으면서 멘델스존의 교향곡 전곡(5곡)을 녹음했다. 마주어는 "바흐의 도시'라는 라이프치히의 명성, 게반트하우스 오케스트라, 라이프치히 음악원은 모두 멘델스존이라는 이름에서 비롯하며 멘델스존의 음악과 함께한다. 이 모든 것은 멘델스존이 남긴 유산의 일부"라고 말했다. 2008년 멘델스존 동상 재건립을 주도한 것도 마주어였다. 이처럼 누군가는 역사를 짓밟고 파괴하지만, 다른 누군가는 그 상처를 어루만지고 치유하려고 애쓴다. 그 교훈을 일러주기에 더욱 가치 있는 음반이다.

승리의
노래

유디트서와 비발디의 〈유디트의 승리〉

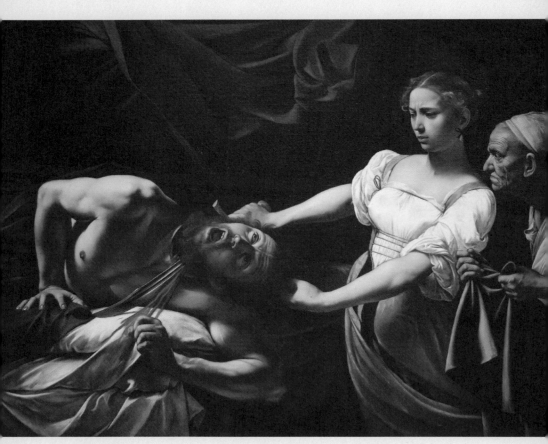

카라바조, 〈홀로페르네스의 머리를 자르는 유디트〉, 1602, 로마 국립 고전회화관 소장

1926년 가을, 이탈리아 토리노 국립 음대 도서관에 전문가 소견을 묻는 의뢰가 들어왔다. 인근 몬페라토 수도원에서 옛 악보집이 무더기로 발견된 것이었다. 음악학자이자 작곡가인 알베르토 젠틸리Alberto Gentili(1873~1954) 토리노 음대 교수가 연구 책임을 맡았다. 97권에 이르는 악보집에는 안토니오 비발디Antonio Vivaldi(1678~1741)의 자필 악보 열네 권이 포함되어 있었다. 기악 협주곡 100여 곡, 오페라 12편, 칸타타 29편에 이르는 방대한 분량이었다. 그중에는 완성본 오라토리오도 한 편 있었다. 〈유디트의 승리Juditha triumphans〉였다.

이듬해 초 젠틸리 교수는 친구인 유대인 은행가 등의 도움을 받아서 비발디의 악보들을 아예 매입하기로 했다. 조사를 통해서 이 악보들은 비발디가 남긴 방대한 작품 가운데 일부에 불과하다는 사실이 드러났다. 미출간 악보가 더 남아 있을 것으로 확신한 젠틸리는 악보의 출처를 찾아 나섰다.

이 악보들은 18세기 오스트리아 여제女帝 마리아 테레지아의 명으로 베네치아 대사를 지냈던 자코모 두라초Giacomo Durazzo 백작(1717~94)의 소장품이었다. 1754년부터 10년간 빈 궁정 극장 감독을 맡아서 '음악 백작'이라는 별명으로 불렸던 두라초는 베네치아 근무 당시에 악보들을 다수 사들였다. 그 악보들을 백작의 후손들이 물려받았고 그 가운데 일부가 수도원으로 흘러간 것이었다. 젠틸리 교수는 백작의 후손이 소장하고 있던 비발디의 또 다른 악보들도 추가 매입했다. 이로써 〈사계〉의 작곡가 정도로만 알려져 있던 비발디의 숨겨진 면모가 드러났다. 이 사건은 20세기 '비발디 부활'의 기폭제가 됐다.

〈유디트의 승리〉는 비발디가 1716년 코르푸섬 공방전에서 터키를 누르고 거둔 베네치아의 승전을 기념하기 위해서 쓴 작품이다. 비발디의 오라토리오 가운데 지금까지 전해지는 건 이 작품 하나다. 베네치아와 터키는 대대로 지중해의 제해권을 놓고 다퉜던 앙숙이었다. 1648년 크레타섬 최대 도시인 칸디아(현재의 이라클리오)에서 벌어진 공성전은 무려 22년이나 계속됐다. 서양사에서도 가장 오래 이어진 공성전이었다. 크레타섬은 그리스 남쪽에 동서로 길게 누운 형태다. 이 때문에 지중해 동쪽의 제해권을 장악하기 위해서는 피차 양보할 수 없는 요충지였다.

1669년 양국은 종전에 합의했다. 하지만 그 뒤에도 무력 충돌은 끊이지 않았다. 1714년에 발발한 양국의 마지막 전쟁은 4년간 계속됐다. 이번에는 그리스 북서쪽 이오니아 제도의 최북단인 코르푸섬이 전쟁 무대였고, 베네치아의 동맹인 오스트리아가 참전하면서 국제전으로 번졌다. 같은 해 8월 5일 오스트리아와 터키는 현재 세르비아에 속하는 페트로바라딘에서 재격

돌했다. 당시 유럽 최고의 군사 전략가 가운데 한 명으로 손꼽히는 사부아 공公 외젠이 이끄는 오스트리아군은 전력 열세에도 과감한 측면 기습 공격에 나섰다. 총사령관이 전사한 터키군은 참패하고 말았다. 연이어 코르푸섬 공방전의 전세도 베네치아 편으로 기울었다. 결국 터키군은 22일 코르푸섬의 포위를 풀고 철수했다. 터키는 육상과 해상에서 모두 뼈아픈 일격을 당한 셈이었다.

유디트는 구약성서의 외경外經 가운데 하나로 평범한 이스라엘 과부의 이름이다. 이방인이나 고아, 과부는 대대로 사회적 약자를 의미했다. 유디트서는 아시리아 왕 네부카드네자르의 명을 받은 총사령관 홀로페르네스가 군대를 이끌고 이스라엘을 침공하는 장면에서 시작한다. 아시리아군의 포위가 한 달 이상 계속되자 이스라엘은 비축해 둔 식량이 동나고 저수지의 물도 바닥을 드러내는 위기에 처한다. 결국 유디트는 과부를 상징하는 베옷을 벗고 화려하게 차려입은 뒤 홀로페르네스의 막사로 향한다. 유디트의 매력에 현혹된 홀로페르네스는 포도주를 잔뜩 들이켠 뒤 술에 취해 쓰러진다. 이 틈을 타서 유디트는 홀로페르네스의 머리를 칼로 자르고 자루에 담아서 이스라엘로 돌아온다. 일종의 '미인계'였던 셈이다. 이를 계기로 이스라엘이 대대적인 반격에 나서자 아시리아군도 철수한다.

기독교와 유대교에서 유디트서는 역사적 근거가 확실하지 않다는 이유에서 구약성서에 정식 편입되지 못한 채 외경으로 남았다. 이스라엘 공격을 명령한 네부카드네자르를 아시리아의 왕으로 묘사하지만, 역사적 사실로 보아 바빌론의 왕이었을 공산이 크다는 게 대표적인 예다. 하지만 피비린내 가득한 전장에 홀로 선 여성이라는 이미지는 수많은 예술가의 상상력을 자

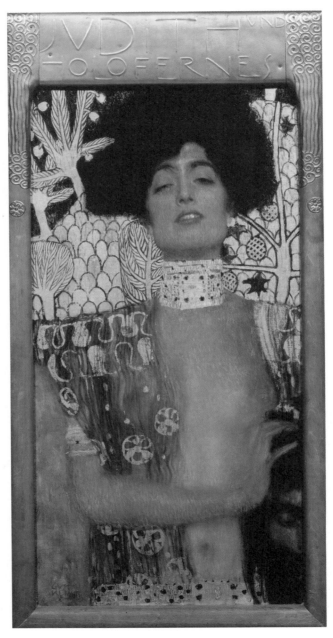

구스타프 클림트, 〈유디트와 홀로페르네스의 머리〉, 1901, 빈 오스트리아 벨베데레
미술관

극했다. 이탈리아 화가 카라바조Caravaggio(1571~1610)가 빛과 어둠의 강렬한 대비를 통해 사건을 극적으로 묘사했다면, 오스트리아 화가 구스타프 클림트Gustav Klimt(1862~1918)는 예의 황금빛 물결을 통해서 유디트의 관능적 매력을 한껏 살렸다.

두 작품에서 인상 깊은 건 극도로 대조적인 유디트의 표정이다. 카라바조의 작품에는 유디트가 고통에 일그러진 홀로페르네스의 표정을 본 뒤 흠칫 놀라는 표정이 담겨 있다. 긴장과 망설임, 혐오와 적의가 뒤섞인 유디트의 표정이 작품에 놀라운 생동감을 불어넣는다. 이처럼 폭력은 저지른 자도 미처 예상하지 못했던 파장을 낳게 마련이다. 반면 클림트의 유디트는 일말의 고통도 내보이지 않는다. 반쯤 입술을 벌린 채 그윽한 표정으로 정면을 응시할 뿐이다. 심지어 클림트의 그림에서는 적장의 머리도 구석으로 밀려나 있다. 이 작품을 관통하는 정서가 있다면 세기말 빈의 유미주의와 나르시시즘일 것이다.

비발디의 오라토리오에서 유디트는 절체절명의 위기에 빠진 조국을 구하기 위해 나서는 애국적 여인으로 묘사된다. 연약하지만 독실한 여인 유디트가 베네치아라면, 포악한 이교도 홀로페르네스는 터키를 상징한다. 적진에 들어가서 홀로페르네스의 머리를 베는 유디트의 용기는 터키의 끈질긴 포위 공격에도 코르푸섬을 지켜낸 베네치아의 승전을 의미했다. 비발디 권위자인 음악학자 마이클 탤벗은 이 작품을 '종교적인 군사 오라토리오sacred military oratorio'라는 흥미로운 명칭으로 불렀다. 종교적인 동시에 군사적이라는 작품의 이중적 성격이 잘 드러나는 노래가 유디트의 아리아 "자비는 얼마나 고상한 덕성인가Quanto magis generosa"다. 적진에 들어간 유디트는 적장

홀로페르네스의 겁박과 유혹에도 이렇게 경건하게 노래한다.

> 자비란 얼마나 고상한 덕성인가. 정복자에게 얼마나 많은 영광을 가져다
> 주는가. 패배자들에게는 얼마나 많은 축복을 주는가. 자비가 깃들 때 당
> 신의 힘도 더욱 빛날 것입니다. 그러니 우리를 살려주세요. 왕이시여, 우
> 리를 고통에서 벗어나게 해주세요.

우리가 알고 있듯이 적장의 힘과 덕을 찬미하는 이 노래에는 상대의 경
계심을 풀기 위한 계략이 숨어 있다. 결국 유디트는 술에 취해 잠든 홀로페
르네스를 죽인 뒤 승리의 찬가를 부른다. 작품을 위촉받은 비발디는 통상적
인 바로크 오케스트라의 편성에 리코더와 오보에, 클라리넷의 전신에 해당
하는 샬뤼모chalumeau, 트럼펫을 두 대씩 넣고, 바로크 시대의 발현撥絃 악기
인 테오르보theorbo를 네 대나 추가해서 다채로운 색채감을 강조했다. 특히
극적 절정에 해당하는 2부의 후반부에서는 현악 합주의 격렬하고 빠른 떨
림을 통해서 긴장감을 증폭시켰다. 음악학자 로빈스 랜던은 "비발디의 종
교음악은 그가 오랫동안 정당하게 높은 평가를 받았던 기악곡보다 많은 점
에서 높게는 아니더라도 동등하게 간주될 것"이라고 말했다. 향후 재평가를
받게 될 '미개척 분야'라는 뜻이었다.

비발디는 25세 때인 1703년 사제 서품을 받았다. 유난히 붉은 머리 때
문에 '빨간 머리의 신부il Prete Rosso'로 불렸다. 그해부터 비발디는 버려진 소
녀들을 돌보는 보육원 오스페달레 델라 피에타Ospedale della Pieta에서 바이
올린을 가르쳤다. 보육원에는 가난 때문에 버려진 아이도 있었지만, 불륜

관계에서 태어난 귀족 출신 아이도 적지 않았다.

1346년 설립된 이 보육원은 오케스트라와 합창단을 운영했다. 이 악단과 합창단은 유럽 전역에서도 최고 수준으로 손꼽혔다. 비발디의 기악 협주곡이나 종교음악도 이 악단과 합창단이 연주했을 것으로 추정된다. 〈유디트의 승리〉에서 유디트와 적장 홀로페르네스 등 주요 배역을 모두 여성 음역이 맡는 것도 이 때문이다. 베네치아의 프랑스 대사관 서기로 근무했던 장 자크 루소는 『고백』에서 이 악단과 합창단의 빼어난 수준에 이렇게 감탄했다. "이탈리아에서 가장 뛰어난 대가들이 성가를 작곡하고 지휘했으며, 아무리 나이가 많다고 해도 스무 살이 넘지 않은 소녀들만이 철책을 친 특별석에서 연주했다. 나는 그 음악만큼 관능적이고 감동적인 음악은 없다고 생각한다. 말하자면 풍부한 기교, 세련된 노래의 멋, 아름다운 목소리, 정확한 연주 등 이 모든 것이 감미로운 합주 속에서 독특한 인상을 자아낸다."

오늘날의 용어로 표현하면 비발디의 신분은 매년 이사회의 찬반 투표를 통해서 연장 여부를 결정하는 '계약직'이었다. 1709년에는 7대 6으로 반대표가 많았다. 당초 첫 투표에서는 찬성표가 한 표 많았지만, 재투표에서 한 명이 마음을 바꿨다. 이런 사실로 미뤄 볼 때 비발디에게 우호적인 세력뿐 아니라 반대파도 적지 않았던 것 같다. 투표 결과에 따라 면직된 비발디는 한동안 프리랜서로 지내다가 1711년 복귀했다. 이번에는 만장일치의 찬성이었다. 이 오라토리오가 초연된 1716년 무렵 비발디는 음악 감독으로 승진했다. 당시 그의 명성은 이탈리아 반도를 넘어 유럽 전역으로 퍼지고 있었다. 1711년에는 암스테르담에서 〈화성의 영감L'estro Armonico〉의 악보집이 출간됐다. 1728년부터는 프랑스 파리 음악회에서도 비발디의 〈사계〉

를 즐겨 연주했다. 7세 연하의 작곡가 요한 제바스티안 바흐Johann Sebastian Bach(1685~1750)가 비발디의 협주곡들을 직접 편곡하기도 했다.

하지만 오페라 작곡가로서 유럽을 평정하고자 했던 비발디의 야심은 비극적 운명으로 귀결됐다. 1728년 비발디는 이탈리아 북부 도시 트리에스테를 방문한 오스트리아 황제 카를 6세를 알현했다. 둘은 장시간 허물없이 음악에 대해 대화를 나눴다고 한다. "황제가 2주 동안 비발디와 대화한 것이 2년간 신하들과 이야기한 것보다 많을 것"이라는 말도 나왔다. 비발디는 바이올린을 위한 협주곡 12곡을 묶은 〈라 체트라La Cetra〉를 황제에게 헌정했다. 이 작품을 마음에 들어 한 황제는 비발디를 빈으로 초대했다.

비발디는 고향 베네치아를 떠나 오스트리아 빈으로 향했다. 하지만 그가 빈에 도착한 직후인 1740년 황제 카를 6세는 중병에 걸려 급사하고 말았다. 프랑스 계몽주의 철학자 볼테르는 독버섯을 잘못 먹은 것이 카를 6세의 사인死因이라고 회상록에 적었다. 비발디는 졸지에 최고의 후원자를 잃은 셈이 됐다. 결국 작곡가는 극도의 가난에 시달리다가 이듬해 타향만리 빈에서 객사하고 말았다. 오스트리아 진출이라는 커다란 야망을 품은 그로서는 허망한 죽음이었다. 지금도 그의 묘지는 정확한 위치를 찾을 수 없다.

그 뒤 200년 가까이 비발디는 서양 음악사에서 철저하게 잊혀 있다가, 20세기 들어서야 재조명을 받았다. 탤벗의 평가처럼 "비발디는 주요 작곡가들 가운데 말 그대로 재발견이라는 개념을 적용할 수 있는 지극히 예외적인 사례"였던 것이다. 대표곡 〈사계〉를 연주한 음반이 훗날 수백 종이나 쏟아질 줄은 작곡가 자신도 예상 못 했을 것이다. 비발디는 말년에 불우했지만 사후에는 복 받은 작곡가이기도 했다. 그 복은 지금도 계속되고 있다.

추천! 이 음반, 이 영상

 비발디 〈유디트의 승리〉

지휘	알레산드로 데 마르치
연주	아카데미아 몬티스 레갈리스 오케스트라, 막달레나 코체나(메조소프라노)
발매	나이브(CD)

Vivaldi: Juditha Triumphans
Alessandro de Marchi(Conductor), Academia Montis Regalis(Orchestra),
Magdalena Kozena(Mezzo–Soprano)
Naive(Audio CD)

 이탈리아 토리노 음대 서고書庫로 옮겨온 비발디의 작품에 새로운 숨결을 불어넣은 건 이 대학 교수였던 알베르토 바소였다. 바소는 이탈리아 음악학 협회장을 두 차례 역임한 음악학자로, 1974년부터 20년간 비발디의 작품을 소장하고 있는 이 대학의 도서관장을 겸임했다. 바소는 프랑스 음반

사 나이브와 손잡고 비발디의 작품들을 음반으로 발매하기로 했다. 450여 곡에 이르는 비발디의 전곡을 녹음하겠다는 야심 찬 기획인 '비발디 에디션 Vivaldi Edition'의 출발점이었다. 이 프로젝트는 음반사와 음악학자, 전문 연주자의 협업이라는 점에서도 모범 사례로 꼽힌다. 지금까지 음반 60여 종이 출시됐다.

이 가운데 2000년 10월 이탈리아의 고음악 전문 연주 단체인 아카데미아 몬티스 레갈리스가 〈유디트의 승리〉를 녹음한 음반이다. 1992년 이탈리아 북부 피에몬테주에서 설립된 이 악단은 비발디의 오페라와 종교음악, 협주곡 등을 잇따라 녹음하면서 세계 음악계의 주목을 받았다. 메조소프라노 막달레나 코체나가 여주인공 유디트 역을 맡았다. '비발디 에디션'의 취지에 걸맞게 엄격하고 꼼꼼하게 고증을 거친 뒤, 다소 빠른 템포로 승전 축하라는 작품의 취지를 살리고 있다. 음반사 나이브 특유의 현대적인 사운드 덕분에 놀라운 생동감을 빚어낸다. 음반 세 장 분량의 전곡 녹음과 한 장으로 압축한 하이라이트 버전이 모두 출시됐다. 어느 쪽을 선택해도 비발디의 정수를 즐기기에 부족함이 없다. 21세기에도 비발디의 재발견은 여전히 현재진행형이다.

 〈비바 비발디!〉

지휘　조반니 안토니니
연주　체칠리아 바르톨리(메조소프라노), 일 자르디노 아르모니코
발매　워너클래식스(DVD)
Cecilia Bartoli: Viva Vivaldi!
Cecilia Bartoli(Mezzo-Soprano), Giovanni Antonini(Conductor), Il Giardino
Armonico(Ensemble)
Warner Classics(DVD)

　'소프라노가 오페라의 여주인공이면 메조소프라노는 기껏해야 시녀나 악녀일 뿐'이라는 선입견에 도전하는 성악가가 이탈리아 태생의 체칠리아 바르톨리다. 성량은 그리 큰 편이 아니지만 화려한 기교와 나풀거리는 듯한 목소리로 '콜로라투라Coloratura 메조소프라노'라는 신조어를 탄생시키며 세계 정상급 성악가로 발돋움했다. 장식적인 노래를 부르는 기교파 콜로라투라가 비단 소프라노뿐 아니라 메조소프라노와도 충분히 어울릴 수 있다는

사실을 입증한 것도 바르톨리의 공이다.

바르톨리의 또 다른 매력은 살리에리와 하이든의 성악곡처럼 잘 알려지지 않았던 레퍼토리를 찾아내서 녹음하고 연주하는 학구적 자세와 빼어난 감식안이다. 1999년에는 비발디의 성악곡을 집중 조명한 〈비발디〉 앨범으로 수십만 장의 판매고를 올렸다. 상업적 흥행만 노린 채 엇비슷한 구성과 기획을 쏟아냈던 음반 업계에서 미조명 작품으로도 얼마든지 성공을 거둘 수 있다는 사실이 신선한 충격을 던졌다. "덕분에 오늘날 비발디가 살아났다"라는 찬사가 쏟아진 것도 이 때문이다. 2012년부터는 잘츠부르크 부활절 축제의 예술 감독을 맡아서 성악과 행정을 겸비한 '멀티플레이어'로 변신을 거듭하고 있다.

프랑스 파리 샹젤리제 극장 공연 실황 영상이다. 별다른 연출이 없는 독창회에서도 연기하듯 노래하는 모습이 인상적이다. 〈유디트의 승리〉 가운데 아리아 "횃불과 뱀으로 무장하고 Armatae face et anguibus"에서는 장군 홀로페르네스를 잃은 부하 바가우스의 분노와 좌절감을 그야말로 폭포수처럼 무대에 쏟아낸다. 2018년 바르톨리는 속편에 해당하는 〈안토니오 비발디〉 음반을 또다시 발표하면서 작곡가에 대한 변함없는 애정을 보여주었다.

I. 구약성서

기도와 노래의
교향곡

시편과 스트라빈스키의 〈시편 교향곡〉

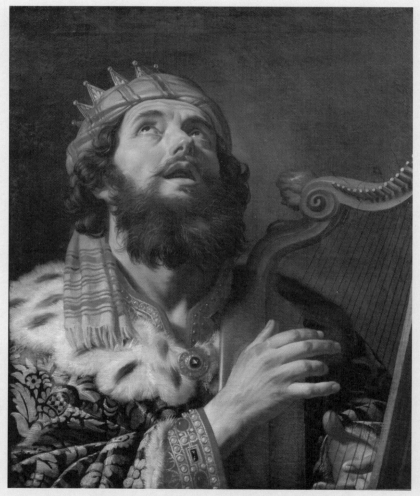

헤라르트 판 혼트호르스트, 〈하프를 연주하는 다윗 왕〉, 1622, 위트레흐트 센트랄 미술관 소장

작곡가 이고리 스트라빈스키Igor Stravinsky(1882~1971)는 프랑스 파리에서 〈불새〉와 〈페트루슈카〉 〈봄의 제전〉을 발표하며 현대음악의 총아로 떠올랐다. 하지만 1914년 제1차 세계대전의 발발로 졸지에 떠돌이 망명객 신세가 되고 말았다. 전쟁으로 인해 고국 러시아로 들어가는 길은 봉쇄됐다. 1917년 러시아에서 자유주의적인 이월혁명이 일어나자 스트라빈스키는 이번엔 고국으로 돌아갈 수 있을 것이라는 희망에 부풀었다. 편지에도 "우리가 사랑하는 자유 러시아를 뒤덮고 있는 행복의 나날들 속에서 언제나 가족들과 함께하고 싶을 뿐"이라고 적었다.

하지만 레닌 주도의 공산주의 시월혁명이 일어난 직후 스트라빈스키는 사실상 귀국 의사를 접었다. 1918년 스트라빈스키가 쓰고 있던 〈4곡의 러시아 민요〉에는 작곡가의 심경이 고스란히 녹아 있다. "눈보라로 인해 왕국으로 돌아갈 길은 모두 막혀 버렸네. 아버지에게 가는 길도 막혔다네." 스트라

빈스키는 1936년 자서전에서 "전쟁이 터졌을 때 어떠한 암시도 없었지만, 나는 다시는 고국에 돌아갈 수 없을 것 같은 예감이 들었다"라고 술회했다. 그는 팔순이 된 1962년에야 다시 소련 땅을 밟았다.

제1차 세계대전이 일어나자 파리 공연을 주관했던 러시아 발레단의 세르게이 댜길레프는 신작을 무대에 올릴 방법이 막막해졌다. 스트라빈스키의 수입원이었던 작품 로열티도 급감했다. 설상가상으로 서유럽에서 스트라빈스키의 작품을 관리했던 출판사는 적국 독일에 있었다. 1917년에는 어릴 적부터 그를 돌보았던 유모와 친동생이 연이어 세상을 떠났다. 그는 "내 인생에서 가장 힘들었던 시절 가운데 하나"라고 회고했다. 한 살 연상의 아내 예카테리나마저 결핵을 앓고 있었다. 스트라빈스키는 아내의 지병을 '50년간의 투쟁'이라고 불렀다. 그만큼 지독한 질병이었다. 스트라빈스키는 아내의 치료를 위해 6년간 스위스의 요양원에서 머물렀다. 독실한 러시아 정교 신자였던 아내를 보살피던 스트라빈스키도 결국 종교에 귀의했다.

이 같은 결심에 대해 훗날 스트라빈스키는 재미난 일화를 털어놓았다. 1925년 그는 작곡과 지휘뿐 아니라 피아노 연주 활동을 병행하고 있었다. 그 무렵 피아노 연주회 직전까지도 오른손에 생긴 종기가 좀처럼 낫지 않았다. 지푸라기라도 잡는 심정으로 작곡가는 성상 앞에서 무릎을 꿇고 기도했다. 종기는 거짓말처럼 말끔하게 사라졌다. 그 뒤로 작곡가는 이 치유를 기적으로 여기게 됐다는 고백이었다. 물론 스트라빈스키가 이야기 윤색에 능했다는 점은 반드시 감안할 필요가 있다.

1918년 종전 직후 스트라빈스키는 프랑스로 돌아왔다. 패션 디자이너 코코 샤넬Coco Chanel(1883~1971)과의 스캔들이 일어난 것도 이즈음이다. 작

곡가는 한편으로 아내를 간병하면서도 다른 한편으로는 다른 여인들과 염문을 뿌리는 이중생활을 계속했다. 그 뒤에는 무용수 베라 드 보세트Vera de Bosset(1889~1982)와 사랑에 빠졌다. 둘 다 배우자가 있었지만 괘의치 않았다. 1939년 스트라빈스키의 아내가 세상을 떠난 이후, 이들은 결혼했다.

전시에 대편성 관현악이나 합창곡은 사실상 연주가 불가능했기 때문에 스트라빈스키의 음악 세계도 변화가 불가피했다. 자연스럽게 작곡가도 소규모 실내악 중심으로 작품을 써 나갔다. 초기에 러시아의 원시적 매력을 화려한 관현악으로 표현했던 스트라빈스키는 바로크 음악을 재해석한 작품들을 발표하기에 이르렀다. 이 시절의 작품들을 '신고전주의'라고 부른다. '고전적 예술 양식의 부활이나 적용'이라는 의미에서다. 스트라빈스키는 음악적 변화에 대해 "모든 질서는 절제를 요구한다. 그러나 그것이 자유에 대한 장애가 된다는 견해는 잘못"이라고 말했다.

스트라빈스키가 보스턴 심포니 오케스트라의 창단 50주년을 기념하는 신작을 위촉받은 것도 이 무렵이다. 당시 악단을 이끌고 있던 지휘자 세르게이 쿠세비츠키Serge Koussevitzky(1874~1951)는 새로운 작품을 의욕적으로 연주해서 '현대음악의 챔피언'으로 불렸다. 아르튀르 오네게르, 조지 거슈윈, 프로코피예프, 파울 힌데미트의 작품이 모두 쿠세비츠키의 지휘로 빛을 보았다. 쿠세비츠키는 말년에 자신의 이름을 딴 재단을 설립하고 벤저민 브리튼과 올리비에 메시앙 같은 작곡가들에게 신작을 위촉하는 일에도 발 벗고 나섰다.

쿠세비츠키에게 작품을 의뢰받은 스트라빈스키는 구약성서 시편에서 가사를 골라서 합창이 있는 교향곡을 쓰기로 결심했다. 신의 권능과 영광에 대한 찬양, 다윗의 뉘우침, 메시아의 도래에 대한 기원 등을 담고 있는 시편

은 전통적으로 다윗 왕의 작품으로 간주됐다. 독일 신학자 디트리히 본회퍼의 말처럼 "다윗은 메시아적인 왕으로 부름받은 최초의 사람으로서 노래로 기도를 드렸던 것"이다. 처음부터 시편은 기도이자 노래였다.

스트라빈스키는 〈시편 교향곡〉의 1악장에는 시편 38장, 2악장에는 39장, 그리고 3악장에는 150장 전체를 사용했다. 작품 표지에는 "신의 영광을 위해 작곡한 이 교향곡을 보스턴 심포니 오케스트라에 헌정한다"라는 문구를 써 넣었다. 작곡가는 애초에 19세기 교향곡 전통에 대해 별다른 애착을 보이지 않았다. 하지만 이 곡에 대해서는 "시편을 가사로 한 교향곡이 아니다. 반대로 교향곡으로 만든 시편 노래"라고 말했다.

당초 "나는 음악은 본질적으로 어떤 것, 어떤 감정, 태도, 심리적 상태, 자연 현상을 표현할 수는 없다고 본다"라고 했던 작곡가의 지론을 감안하면 상전벽해와도 같은 변화였다. 특히 작곡가는 마지막 3악장의 알레그로에 대해 "엘리야의 마차가 천국으로 올라가는 이미지"에서 영감을 받아서 썼다고 말했다. 마지막 찬가에 대해서는 "하늘에서 들려오는 것처럼 여겨야 한다"라는 주문도 빼놓지 않았다. 프랑스의 여성 지휘자이자 오르간 연주자, 음악 교육자였던 나디아 불랑제는 이렇게 말했다. "이 작품은 보스턴 심포니 오케스트라에 헌정된 곡이라고 그가 말을 돌리기는 했지만, 실제로는 신의 영광을 드러내기 위해 쓴 곡이다. 〈시편 교향곡〉 같은 작품을 일개 관현악단을 위해 작곡하지는 않는다."

오케스트라는 4관 편성을 기본으로 하고 두 대의 피아노와 하프를 추가했다. 반면 바이올린과 비올라, 클라리넷이 빠진 점도 독특했다. 현악은 첼로와 더블베이스뿐이고, 목관과 금관이 부각되는 구조였다. 성악은 남녀

혼성 4부 합창이었지만, 스트라빈스키는 악보 표지에 여성이 부르는 소프라노와 알토 음역은 어린이 합창단이 불러도 좋다고 적었다. 작곡가는 "나는 이 곡에서 합창과 기악 앙상블 가운데 어느 쪽도 상대를 누르지 않으면서 동등한 위치에 있게 하겠다고 결심했다"라고 말했다. 그는 피아노 연주와 지휘 활동을 병행하면서 프랑스 남부 호숫가 마을 샤라빈과 니스에서 틈틈이 작품을 다듬었다.

〈시편 교향곡〉은 1930년 12월 13일 에르네스트 앙세르메의 지휘로 벨기에 브뤼셀에서 세계 초연됐다. 6일 뒤 미국에서도 쿠세비츠키의 보스턴 심포니가 이 곡을 선보였다. 음악 평론가 알렉스 로스는 『나머지는 소음이다』에서 "스트라빈스키의 작품 가운데 가슴을 녹일 수 있는 것이 하나라도 있다면 그것은 〈시편 교향곡〉"이라며 높이 평했다. "이 위대한 비표현자, 오브제의 제작자는 방어 자세를 풀고 자신의 공포감과 갈망을 흘낏 엿보게 해준다"라는 이유였다. 작품에서 감정을 표현하는 일에 지극히 인색했던 작곡가가 본심을 드러냈다는 의미였다. 알렉스 로스가 실례로 들었던 대목이 1악장에서 사용한 시편 39장의 12~13절이었다. 여기서 금관은 연주라기보다는 차라리 고통스러운 절규에 가깝다.

> 여호와여 나의 기도를 들으시며 나의 부르짖음에 귀를 기울이소서. 내가 눈물 흘릴 때에 잠잠하지 마옵소서. 나는 주와 함께 있는 나그네이며 나의 모든 조상들처럼 떠도나이다. 주는 나를 용서하사 내가 떠나 없어지기 전에 나의 건강을 회복시키소서.
>
> _시편 39장 12~13절

하지만 음악계에서는 이 작품을 두고 논란이 불거졌다. 초기에 〈봄의 제전〉으로 센세이션을 일으켰던 스트라빈스키가 복고풍으로 돌아가는 모습이 퇴보에 가깝다는 반응이었다. 특히 그의 라이벌로 꼽혔던 작곡가 쇤베르크는 스트라빈스키의 이름을 빗대서 "비천한 모데른스키Modemsky'가 낭만주의를 조롱하고 오로지 순수한 고전주의만을 숭배한다"라며 직설적으로 비판했다. 현대주의자Modernist를 자처했던 스트라빈스키의 과거 회귀를 풍자한 표현이었다. 하지만 1935년 자서전에서 스트라빈스키는 자신의 행보에 대해 이렇게 해명했다. "나는 과거에 살지도, 미래에 살지도 않는다. 나는 현재에 속할 뿐이다. 나는 오늘날 내가 생각하는 진실이 무엇인지만을 알 수 있을 뿐이다."

이처럼 대부분은 스트라빈스키가 바로크와 고전주의에 투항했다고 여겼다. 하지만 숙적 쇤베르크가 세상을 떠난 뒤 스트라빈스키는 쇤베르크의 음렬주의를 수용한 작품을 발표하기에 이르렀다. 무엇보다 스트라빈스키의 변신은 라이벌의 스타일까지 기꺼이 수용하는 유연성에서 비롯한 것이었다. 후배 작곡가이자 지휘자 피에르 불레즈가 스트라빈스키의 1955년 종교곡 "칸티쿰 사크룸Canticum Sacrum"에 대해서 평가했던 그대로였다. "다른 사람들이 머뭇거리고 거들먹거리고, 잡담하거나 예단하고, 돌려서 말하거나 건너뛰고, 화내고 협박하고, 비웃거나 망칠 때, 스트라빈스키는 오로지 행동했다."

추천! 이 음반, 이 영상

 스트라빈스키 〈시편 교향곡〉

지휘 로버트 크래프트
연주 필하모니아 오케스트라, 사이먼 졸리 합창단
발매 낙소스(CD)
Stravinsky: Symphony of Psalms
Robert Craft(Conductor), Philharmonia Orchestra, Simon Joly Chorale(Chorus)
NAXOS(Audio CD)

 1952년 3월 스트라빈스키가 조수이자 제자 로버트 크래프트(1923~ 2015)와 함께 미국 캘리포니아주 모하비 사막에 있는 바비큐 레스토랑으로 향하던 길이었다. 식당으로 가던 도중에 칠순의 작곡가는 울적한 기분으로

창작 능력 고갈에 대한 고민을 토로했다. 크래프트는 일기에 이렇게 적었다. "한동안 그는 거의 울음을 터뜨릴 지경이었다. 그는 쇤베르크의 음악이 자기 것보다 내용이 더 풍부하다는 사실을 인정하고서 충격을 겪고 있었다."

크래프트는 미국 줄리어드 음대에서 작곡과 지휘를 전공한 지휘자이자 음악학자다. 그는 갓 스무 살이었던 1944년, 용기를 내어 스트라빈스키에게 악보를 빌려달라는 편지를 보냈고 이를 계기로 1948년 작곡가를 처음 만났다. 그 뒤 1971년 작곡가가 타계할 때까지 조수이자 대변인, 조언자 역할을 자임했다.

스트라빈스키의 음악 세계에서 크래프트가 맡았던 역할에 대한 평가는 다소 엇갈린다. 하지만 크래프트의 조언 덕분에 스트라빈스키가 쇤베르크의 음렬주의를 수용했던 사실만큼은 부인할 수 없다. 크래프트는 훗날 "내가 아니었다면 스트라빈스키는 자신이 걸어간 그 길을 선택하지 않았을 것"이라고 말했다. 말년으로 갈수록 스트라빈스키의 목소리에 크래프트 자신의 자의식이나 바람을 덧칠했다는 비판도 있다. 하지만 스트라빈스키가 작품 대부분을 자신의 지휘로 녹음할 수 있었던 것도 크래프트가 음반 프로젝트를 의욕적으로 준비했기에 가능했다는 것이 중론에 가깝다. 22장으로 발매된 스트라빈스키 음반 전집 가운데 일부 작품은 작곡가의 지도를 받아서 크래프트가 지휘했다.

스트라빈스키 사후에 크래프트가 영국 필하모니아 오케스트라 등과 함께 녹음한 '스트라빈스키 시리즈' 가운데 6집 음반이다. 작곡가의 종교음악을 모아 놓은 이 음반을 듣고 있으면, 크래프트는 스트라빈스키 음악 최고의 주석자註釋者 가운데 하나라는 생각이 자연스럽게 든다.

 ## 〈스트라빈스키를 위한 헌사〉

지휘　레너드 번스타인
연주　런던 심포니 오케스트라, 잉글리시 바흐 페스티벌 합창단
발매　ICA클래식스(DVD)
Homage to Stravinsky
Leonard Bernstein(Conductor), London Symphony Orchestra, The English Bach
Festival Chorus
ICA Classics(DVD)

　　잉글리시 바흐 페스티벌은 그리스 출신의 하프시코드 연주자이자 공연
기획자였던 리나 랠런디Lina Lalandi(1920~2012)의 주도로 1963년 영국 런던에
서 창설된 고음악 축제다. 음악제의 명칭이 보여주듯이 초반에는 바흐의 종
교음악 위주로 연주했지만, 현대음악으로 조금씩 반경을 넓혀갔다. "20세
기 작곡가의 사고방식이 낭만주의 작곡가들보다 훨씬 바흐에 근접해 있다"

라는 것이 랠런디의 지론이었다. 스트라빈스키는 이 음악제의 회장을 맡았고 1964년 페스티벌에서 〈시편 교향곡〉을 직접 지휘하기도 했다.

스트라빈스키 타계 1주기였던 1972년 4월 추모 공연 실황 영상이다. 당시 뉴욕 필하모닉을 떠나서 음악적 자유를 만끽하고 있던 레너드 번스타인이 지휘봉을 잡았다. 스트라빈스키에 이어서 이 페스티벌의 회장을 맡았던 음악가가 번스타인이었다. 번스타인은 1947년 보스턴 심포니에서 〈봄의 제전〉을 처음 지휘한 이후 스트라빈스키의 작품을 즐겨 연주했다.

번스타인은 1973년 모교인 하버드대에서 한 강연 '대답 없는 질문'에서도 스트라빈스키의 초기작에 대해 "작곡가는 더 이상 자신의 내적 갈등이나 심리적 지형을 표현하지 않는다"라면서 "결과적으로 음악은 미학적 기록이자 비낭만적이고 객관적인 표현이 됐다"라고 높이 평가했다. 이 영상에서 번스타인은 초기작인 〈봄의 제전〉과 중기 작품인 〈피아노와 오케스트라를 위한 카프리초Capriccio for Piano and Orchestra〉와 〈시편 교향곡〉을 함께 지휘한다. 마지막 곡인 〈시편 교향곡〉은 바이올린이나 비올라 등이 편성에서 빠져 있다. 이 때문에 플루트와 오보에 같은 목관 악기들이 지휘자 왼편의 제1바이올린 자리에 앉아 있고, 피아니스트 두 명은 앞쪽 정중앙에서 지휘자를 마주 보며 연주한다. 지휘자의 요청에 따라 〈시편 교향곡〉이 끝난 뒤 관객들이 박수를 치지 않는 장면도 이채롭다. 영상 일부가 손상된 탓에 번스타인의 악보 화면으로 대체돼 있다.

배고픈 자를 먹이고
헐벗은 자를 입혔던 음악

이사야서와 헨델의 〈메시아〉

미켈란젤로, 〈예언자 이사야〉, 1508~12년경, 바티칸 시스티나 예배당 벽화

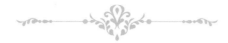

헨델의 〈메시아〉를 들으러 갈 적마다 실은 괜한 걱정이 앞선다. 2부 마지막의 유명한 합창곡 "할렐루야"를 연주할 때 관객들이 좌석에서 일어나는 관습 때문이다. 1743년 3월 23일 런던 초연 당시 영국 국왕 조지 2세가 "할렐루야" 합창에서 기립하는 바람에 관객들도 모두 따라서 일어섰다는 일화에서 비롯한 관습이다. 문제는 당시 국왕이 기립했는지는커녕 공연에 참석했는지도 불확실하다는 점이다. 우리나라 애국가도 아닌데 "할렐루야"를 연주한다고 반드시 자리에서 일어서야 할까. 우리 조상을 제쳐 두고 남의 조상을 떠받드는 격은 아닐까. 공연보다 기립 여부에만 신경이 쓰이니 실로 번거로운 노릇이 아닐 수 없다.

〈메시아〉가 맨 처음 연주된 곳은 런던이 아니라 더블린이었다. 당시 아일랜드는 잉글랜드의 지배하에 있었고, 더블린은 런던에 이어 영국 제2의 도시였다. 당시 헨델은 9개월간 아일랜드에 머무르고 있었다. 1741년 12월

부터 1742년 2월까지 석 달간 여섯 차례 연주회가 잡힌 걸 보면 헨델의 인기를 실감할 수 있다. 이 연주회들이 성황리에 끝나자, 곧바로 여섯 차례의 추가 연주회가 잡혔다. 『더블린 저널』에는 이런 안내문이 실렸을 정도였다. "죄송한 말씀이지만 예약하신 분들만 입장할 수 있다는 사실에 대해 신사 숙녀 여러분께서 언짢게 생각하지 마시길 바랍니다. 입구에서는 단 한 장의 표도 팔지 않으며 현금도 받지 않습니다."

〈메시아〉의 초연은 1742년 4월 13일 더블린 피시앰블가의 음악당에서 열렸다. 처음부터 헨델이 〈메시아〉를 더블린에서 초연할 계획이었는지는 불분명하다. 헨델은 1741년 8월 22일부터 작품의 개략적 초안을 잡은 뒤, 9월 14일까지 세부 사항을 빠르게 채워나갔다. 더블린에 도착한 11월에는 이미 〈메시아〉의 악보를 들고 있었다는 이야기다. 작사가인 찰스 제넨스는 1741년 12월 친구에게 보낸 편지에 이렇게 적었다. "런던에서 곡을 연주하지 않고 아일랜드로 가져갔다는 소식은 다소 굴욕감을 주었네." 이 구절을 보면 제넨스도 더블린 초연 계획을 사전에 몰랐던 것 같다. 〈메시아〉의 더블린 초연은 감옥에 수감된 죄수의 채무 탕감과 구빈 병원, 보건소를 후원하기 위한 자선 공연으로 열렸다. 『음악의 첫날밤』을 쓴 미국 음악학자 토머스 포리스트 켈리는 "더블린에서 음악과 자선은 특히 긴밀하게 결부되어 있었으며, 수많은 중요 기관이 이 두 관심사를 결합시켰다"라고 말했다.

『걸리버 여행기』의 작가로 유명한 조너선 스위프트가 〈메시아〉 초연을 앞두고 몽니를 부렸다는 사실도 흥미롭다. 〈메시아〉의 더블린 초연에는 성 패트릭 성당과 크라이스트처치 성당 합창단이 참가할 예정이었다. 당시 성 패트릭 성당의 주임 사제가 스위프트였다. 스위프트는 부사제에게 보낸 편

지에 이렇게 적었다. "보고된 바에 의하면 내가 어떤 교구 목사들에게 피시앰블가의 깽깽이 연주자들을 도와주도록 허가했다고 하는데, 여기에서 그런 허가를 하거나 서명한 기억이 결코 없다고 단언한다. 만약 그런 내용의 허가가 제지된다고 하더라도 그 허가를 취소하고 무효로 할 것이다."

젊어서부터 스위프트는 내이(內耳) 이상으로 현기증과 귀울림, 난청 같은 증상을 겪었다. 말년에는 정신 이상에 시달렸다. 뇌졸중으로 쓰러진 뒤에는 언어 능력을 상실한 적도 있다. 역사학자 윌 듀런트는 『문명 이야기』에서 말년의 스위프트에 대해 이렇게 썼다. "1738년에 분명한 광기의 증상들이 나타났다. 1741년에는 그가 격분해서 자해하는 걸 막기 위해 보호자를 둬야 했다." 상세한 내막은 알 수 없지만 〈메시아〉 공연을 막으려던 스위프트의 결정이 철회되면서 합창단도 비로소 노래할 수 있었다. 얼마 지나지 않아 스위프트가 정신 이상으로 면직된 걸 보면 애초부터 그의 판단 능력이 신뢰를 잃었을 가능성이 크다.

〈메시아〉 초연이 열린 피시앰블 음악당에 수용 가능한 인원은 600명 정도였다. 하지만 공연 당일에는 700여 명이 몰려들었다. 이 바람에 조금이라도 더 많은 관객이 입장할 수 있도록 남자들은 칼을 소지하지 않고 오도록 했다. 여성들은 치마를 부풀리는 용도로 착용하는 테를 빼도록 신신당부했다. 초연 직후 더블린 언론들은 일제히 찬사를 쏟아냈다. "경탄하는 청중이 홀을 가득 메웠고, 그들이 작품에서 받은 최고의 환희는 필설로 다 묘사할 수 없다"(『더블린 저널』)라는 평이 대표적이다. 공연 막간에 오르간 협주곡을 연주한 헨델도 "으스대려는 것은 전혀 아니지만 공연에 대한 반응은 전반적으로 좋았다"라며 만족스러워했다. 이 공연의 모금액은 400파운드 이상

으로, 세 기관에 127파운드씩 분배됐다. 헨델은 〈사울〉과 〈메시아〉를 한 차례씩 더 공연한 뒤 런던으로 돌아왔다.

하지만 1743년 3월 23일의 런던 초연을 앞두고서는 진통이 적지 않았다. 런던의 한 언론에서 종교적 오라토리오를 세속적인 극장에 올리는 것이 옳은지 의문을 제기하는 기사를 실은 것이 발단이었다. 당시 영국의 독실한 중산층 신자들은 극장을 악과 부도덕이 판치는 장소로 여기고 있었고, 이런 공간에서 오라토리오를 연주한다는 사실에 불편함을 드러냈다. 실제로 오라토리오는 성서를 바탕으로 한다는 점에서는 종교적이지만, 오페라의 대체물로 상연되기 시작했다는 점에서는 세속적이었다. 켈리는 "(초연 당시) 관객들은 이런 종류의 오라토리오를 이제껏 한 번도 들은 적이 없었다. 이렇게 직접적으로 기독교의 본질에 연결되면서 대중 연주회장에서 유료 관객을 위해 연주된 그런 작품을 말이다"라고 적었다.

런던 초연을 앞두고 제넨스도 가사 처리 방식에 대해 노골적으로 불만을 드러냈다. 심지어 편지에 이렇게 쓰기도 했다. "그의 〈메시아〉는 나를 실망시켰다. 헨델은 〈메시아〉를 작곡해서 최고 작품을 만드는 데 1년이 걸렸다고 말하지만, 실제로는 너무 서둘러 작곡되었기 때문이다. 그의 손에 종교적 작품을 맡겨 이렇게 남용되도록 하는 일은 더 이상 없을 것이다." 더블린 초연 때와는 사뭇 다른 반응에 헨델도 적잖이 당혹스러웠을 것이다. 이 때문인지 1743년 런던 초연 이후에도 헨델은 〈메시아〉의 수정 작업을 거듭했다. 이 때문에 〈메시아〉는 1742년 더블린 초연판과 1743년 런던 초연판, 1750년과 1752년의 코번트 가든판, 1754년 보육원 공연판 등 다양한 판본이 존재한다. 지금도 지휘자들은 이 작품을 연주하기 전에 판본 선택 때문

에 골머리를 앓는다.

〈메시아〉는 헨델의 대표작이지만, 작곡가의 오라토리오 중에서도 상당히 예외적인 경우에 속한다. 우선 뚜렷한 줄거리나 등장인물이 없다. 영국의 고음악 지휘자 크리스토퍼 호그우드는 〈메시아〉에 대해 "등장인물들의 드라마라기보다는 서정적인 명상이다. 이야기의 전달은 암시에 의해 이뤄지며, 대사는 없다"라고 말했다. 그의 말처럼 〈메시아〉는 "본질적으로 극음악 작곡가의 작품이지만, 극적 의미에서 어떤 드라마도 없고, 이스라엘과 팔레스타인의 전쟁도 없으며, 이름난 주인공도 등장하지 않는 작품"이었다. 다시 말해 〈메시아〉는 제목처럼 오로지 메시아에 대해서만 말한다.

〈메시아〉에서 텍스트로 삼고 있는 구약성서의 이사야서는 기원전 8세기 유다 왕국의 선지자 이사야가 썼다고 전하는 예언서다. 당시 이스라엘 민족은 북부의 이스라엘 왕국과 남부의 유다 왕국으로 분열되어 있었다. 이사야는 아시리아 왕국의 침략과 유다 왕국의 도덕적 타락이라는 내우외환의 시기에 이스라엘 민족을 이끌었던 정신적 지도자였다. 신학자 존 브라이트는 "이스라엘의 모든 역사를 통해서 배출된 인물 가운데 이사야보다 위대한 인물은 별로 없었다"라고 평가했다. 이사야는 물질적 향락에 빠진 이스라엘 민족을 준엄하게 꾸짖고 임박한 심판을 경고했다. 이 때문에 이사야서는 격렬한 분노의 어조로 가득하고 예언적 성격이 강하다.

이사야서에는 이스라엘 민족이 겪게 될 고난과 그 뒤의 미래를 은유적으로 표현한 대목이 적지 않다. "그러므로 주께서 친히 징조를 너희에게 주실 것이라. 보라 처녀가 잉태하여 아들을 낳을 것이요 그의 이름을 임마누엘이라 하리라. 그가 악을 버리며 선을 택할 줄 알 때가 되면 엉긴 젖과 꿀을

먹을 것이라"(이사야서 7장 14~15절)라는 구절이 대표적이다. 이런 구절은 예수 그리스도의 탄생을 암시하는 것으로 해석되기도 했다. 〈메시아〉의 작사가 제넨스 역시 그렇게 해석한 사람 가운데 하나였다.

제넨스가 구약과 신약 중에서 메시아의 도래와 예수 탄생, 부활에 대한 구절들을 묶은 작품이 〈메시아〉다. '기름 부은 자'라는 어원을 지닌 '메시아'는 고대 이스라엘에서 구원자와 해방자, 예언자를 뜻한다. 특히 제넨스는 구약과 신약의 구절들을 유기적으로 연결하는 독특한 작사 방식을 선보였다. 1부의 "주께서는 목자처럼 가축을 먹이시고He shall feed his flock like a shepherd"가 대표적이다. 제넨스는 이 노래에서 1절은 구약의 이사야에서 가져오고 2절은 신약의 마태복음에서 따 와 이어붙였다.

> 그는 목자같이 양 떼를 먹이시며 어린 양을 그 팔로 모아 품에 안으시며 젖 먹이는 암컷들을 온순히 인도하시리로다.
>
> _이사야서 40장 11절

> 수고하고 무거운 짐 진 자들아 다 내게로 오라 내가 너희를 쉬게 하리라. 나는 마음이 온유하고 겸손하니 나의 멍에를 메고 내게 배우라 그리하면 너희 마음이 쉼을 얻으리니.
>
> _마태복음 11장 28~29절

구약과 신약의 구절들을 노래의 1~2절로 연결해서 이스라엘 민족을 구원할 메시아가 예수 그리스도라는 확고한 메시지를 전달하는 것이다. 이

I. 구약성서

점이야말로 〈메시아〉의 독특한 매력이다. 다른 빼어난 종교 곡들과 마찬가지로 이 작품에서도 음악과 종교는 둘이 아니라 하나다.

예언적 성격이 강한 이사야서는 격동의 현대사에서도 즐겨 인용됐다. 1963년 8월 28일 미국 워싱턴DC의 링컨 기념관 앞에서 마틴 루서 킹 목사가 했던 '내겐 꿈이 있습니다 I Have A Dream'라는 연설도 그중 하나다. 미국 인권운동의 빛나는 장면으로 꼽히는 이날, 킹 목사는 운집한 25만 명의 군중 앞에서 연설하며 구약성서의 수사修辭를 십분 활용했다.

내겐 꿈이 있습니다. 언젠가 모든 골짜기를 메우고 산과 언덕을 깎아내리고, 거친 절벽은 평지를 만들고, 비탈진 산골길은 넓히고, 주님의 영광이 나타나 모두가 그 영화를 지켜보는 꿈입니다.

이사야서 40장 4~5절을 인용한 이 구절은 〈메시아〉에서 테너가 부르는 아리아의 가사이기도 해서 언젠가부터 〈메시아〉를 들을 적마다 킹 목사의 음성이 연상된다. 영화 〈포레스트 검프〉에서 주인공 검프가 사랑하는 여인 제니와 만나는 링컨 기념관 장면에서도 자연스럽게 〈메시아〉가 떠오른다.

〈메시아〉는 1750년 5월 1일 고아들을 보살피고 치료하기 위한 보육원 건립 기금 마련을 위한 자선 음악회에서 다시 연주됐다. 헨델이 보육원 부속 교회에서 연주할 때에는 건물 공사가 끝나지 않아서 창에 유리도 없었다고 한다. 당시 공연에는 왕자 부부도 참석했다. 헨델 전기를 쓴 음악학자 도널드 버로스는 이 음악회에서 "할렐루야" 합창을 연주했을 때 처음으로 기립하는 관습이 생겼을 것으로 추정한다. 헨델은 공연 직후에 보육원 운영위

원으로 임명됐다.

그 뒤에도 헨델은 매년 이 보육원에서 〈메시아〉를 자선 공연으로 연주했다. 객석은 만원을 이뤄서 매번 600파운드 이상을 모금했다고 한다. 〈메시아〉는 자선 공연과 떼려야 뗄 수 없는 관계였던 셈이다. 〈메시아〉는 헨델 생전에만 36차례 공연됐다. 영국 음악사가 찰스 버니는 "〈메시아〉는 이 나라와 세계에서 그 어떤 음악 작품보다 더 배고픈 자를 먹이고, 헐벗은 자를 입혔으며, 고아를 돌보고, 오라토리오 매니저들을 계속해서 부유하게 해주었다"라고 재치 있게 표현했다. 헨델은 세상을 떠나기 전에 〈메시아〉의 악보를 이 보육원에 기부하도록 유언장을 고쳐 썼다.

〈메시아〉는 1759년 4월 6일 런던 코번트 가든에서 다시 연주됐다. 작곡가 생전에 열린 마지막 음악회였다. 8일 뒤 헨델은 세상을 떠났다. 〈메시아〉의 3부 마지막 합창인 "아멘"은 작곡가가 생전에 마지막으로 들었던 선율이었을 것이다. 말년에 헨델은 백내장 악화로 수술을 받았다가 시력을 잃고 말았다. 프랑스의 문호 로맹 롤랑은 "헨델의 두 눈은 감겼다. 이제 빛은 꺼졌다. '개기일식'이었다. 세상이 온통 지워진 것"이라고 표현했다. 헨델은 세상을 떠났지만 지금도 〈메시아〉는 연말이면 공연장에서 어김없이 울려 퍼진다. 어쩌면 이 작품이 잊히지 않고 연주되는 것이야말로 진정한 음악적 기적일지도 모른다. 그렇게 생각하니 "할렐루야" 합창을 연주할 때 객석에서 일어나는 관습도 더 이상 어색하지 않았다.

추천! 이 음반, 이 영상

 헨델의 〈메시아〉

지휘 크리스토퍼 호그우드
연주 주디스 넬슨·에마 커크비(소프라노), 캐럴린 왓킨슨(메조소프라노), 폴 엘리
 엇(테너), 데이비드 토머스(베이스), 고음악 아카데미와 크리스트 처치 성당
 합창단
발매 루아조 리르(CD)

Händel: Messiah

Christopher Hogwood(Conductor), Academy of Ancient Music(Orchestra), Oxford
Choir of Christ Church Cathedral(Chorus), Emma Kirkby(Soprano), Carolyn
Watkinson(Mezzo—Soprano), Paul Elliott(Tenor), David Thomas(Bass)
L'Oiseau—Lyre(Audio CD)

영국 고음악계에서 1970년대 초는 중요한 분기점이었다. 1972년 지휘
자이자 하프시코드 연주자 트레버 피노크가 잉글리시 콘서트를 결성했고,

이듬해에는 역시 크리스토퍼 호그우드가 이끄는 고음악 아카데미가 창단됐다. 영국의 고음악 전문 악단인 이들은 기존에 바로크 음악을 고색창연하고 중후장대하게 연주하는 데 반기를 들고 작곡 당대의 악기와 연주법으로 곡을 해석하는 새로운 접근법을 주창했다. 기존 오케스트라에서 지휘자들의 권위적이고 일방적인 지시에 넌더리를 냈던 단원들에게 탈출구가 된 것도 사실이었다. 이른바 '시대 악기' 연주로 불리는 이들의 해석은 바로크 음악에 대한 이해의 폭을 넓히는 데 기여했다.

그중에서도 호그우드와 고음악 아카데미가 1980년 발표한 헨델의 〈메시아〉 음반은 출시 직후 신선한 충격을 던졌다. 미국 음악 평론가 존 록웰의 평에 따르면 "이전에는 결코 들어본 적이 없었던 〈메시아〉"였다. 호그우드는 1754년 보육원 공연 판본을 바탕으로 엄밀한 고증을 거쳐서 〈메시아〉를 최대한 밝고 가벼운 톤으로 해석했다. 당시 녹음에 참여한 인원도 악단 43명, 합창단 32명이 전부였다. 수백 명의 오케스트라 단원과 합창단을 동원해서 과도할 만큼 무겁고 낭만적으로 연주하던 이전 관행과는 모든 것이 달랐다.

호그우드는 2014년 세상을 떠날 때까지 200여 장의 음반을 녹음해서 '고음악계의 카라얀'으로 불렸다. 이 음반 이후 개성 만점의 독특한 해석을 담은 〈메시아〉 음반들이 봇물 터진 듯이 쏟아졌다. 이 때문에 지금 시점에서 이들의 음반을 다시 들어보면 오히려 단아하면서도 담백하게 들린다. 역시 세월의 힘이란 묘한 것이다.

 헨델의 〈메시아〉

지휘	장크리스토프 스피노시
연출	클라우스 구트
연주	수전 그리턴·코르넬리아 호락(소프라노), 마르틴 푈만(보이 소프라노), 베준 메타(카운터테너), 리처드 크로프트(테너), 플로리안 뵈슈(베이스)
발매	C메이저(DVD)

Händel: Messiah

Jean–Christophe Spinosi(Conductor), Ensemble Matheus(Orchestra), Claus Guth(Stage Director), Susan Gritton(Soprano), Cornelia Horak(Soprano), Martin Pöllmann(Boy Soprano), Bejun Mehta(Countertenor), Richard Croft(tenor), Florian Boesch(Bass)

C Major(DVD)

　　무대가 서서히 전환되면 한 남자의 장례식이 열린다. 유족의 표정에는 하나같이 슬픔이 어려 있다. 당초 등장인물이나 사건, 대사도 없는 헨델의 〈메시아〉에 살아남은 자들의 고통과 상실감이라는 이야기를 덧입힌 색다른

영상물이다. 2009년 테아터 안 데어 빈 극장 실황으로 독일 연출가 클라우스 구트가 〈메시아〉를 새롭게 해석했다. 구트는 모차르트 탄생 250주년이었던 2006년 잘츠부르크 페스티벌에서 개막작 〈피가로의 결혼〉을 맡았던 연출가로, 자극적이고 요란스러운 설정 대신에 일상에서 충분히 겪을 법한 현실적인 주제에 초점을 맞추고 차분하게 이야기를 풀어간다. 구트는 "누군가에게 버림받거나 자살을 택해서 다른 사람들이 죄의식을 겪어야 하는 장례식 같은 상황에 직면한다. 그런 막다른 골목에서 절망에 빠지게 되는 사람들에 대한 이야기"라고 설명했다.

신과 추상의 영역에 있던 원작을 인간과 구체적 상황으로 끌고 내려온 연출법에는 충분히 이견이 있을 수 있다. 성경에 대한 왜곡이라고 눈살을 찌푸릴 수도 있다. 하지만 오라토리오와 오페라의 미묘한 경계를 넘나들었던 헨델의 작품을 21세기의 무대로 불러낸 창의적 실험이라는 찬사도 충분히 가능하다. 영국 일간 『가디언』의 음악 칼럼니스트 톰 서비스는 "논쟁적이고, 현대적이고, 생각을 불러일으키고, 무엇보다 감동적이며, 슬픔으로 가득한 구트의 〈메시아〉는 헨델과 제넨스조차 상상하지 못했을 방식으로 이 작품에 새로운 의미를 더했다"라고 후한 평가를 내렸다.

금빛 날개를 타고 온 성공

예레미야서와 베르디의 〈나부코〉

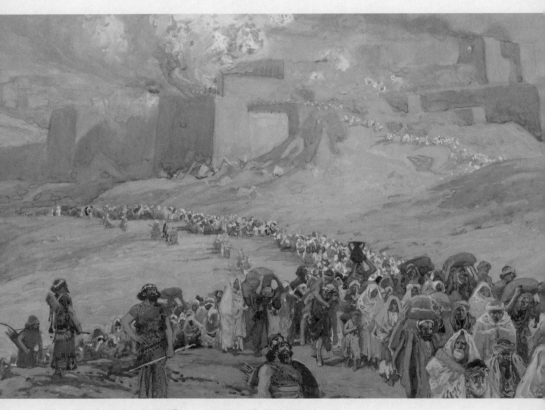

제임스 티소, 〈포로들의 탈출〉, 1896~1902, 뉴욕 유대인박물관 소장

오페라 작곡가 주세페 베르디Giuseppe Verdi(1813~1901)에게도 인생은 '삼세판'이었다. 고향 이탈리아의 부세토에서 종교음악과 기악곡을 쓰던 19세 소년 베르디는 1832년 청운의 꿈을 품고 밀라노 음악원 입학시험을 치렀다. 베르디는 밀라노 음악원 교수들로 구성된 심사위원들 앞에서 피아노 연주와 작곡 시험을 보았다.

결과는 보기 좋게 낙방이었다. 입학 제한 연령보다 네 살이나 나이가 많은 데다, 피아노 연주 자세가 좋지 않다는 지적이 쏟아졌다. 그나마 그가 작곡한 4성 푸가에 대해서 "작곡가로서 전도유망하다"라는 호평이 나온 정도가 위안거리였다. 음악적으로든 인간적으로든 자수성가에 대한 자부심으로 가득했던 베르디는 낙방 사실을 평생 잊지 않았다. 훗날 밀라노 음악원이 베르디의 이름을 학교 명칭에 넣고 싶다며 의사를 타진했을 때에도, 베르디는 "젊은 나를 원하지 않았으니, 늙은 나를 가질 수도 없다"라는 말로

거절했다고 한다.

그는 고향 부세토의 음악 학교 교사이자 지역 오케스트라 지휘자로 돌아온 뒤에도 틈틈이 오페라를 써 나갔다. 데뷔작인 〈오베르토 백작Oberto, conte di San Bonifacio〉은 1839년 밀라노 라 스칼라 극장에서 15차례 공연됐다. 대성공은 아니었지만 상처받은 자존심을 달래기엔 충분했다. 작품 초연 직후 베르디는 오페라 세 편을 더 작곡하기로 극장 지배인과 계약했다. 하지만 이듬해 같은 극장에서 초연된 두 번째 오페라 〈하루 만의 임금님Un giorno di regno〉은 참담한 실패로 끝나고 말았다. 제목처럼 단 한 차례 공연으로 끝난 것이다.

설상가상으로 베르디는 1838년에 딸을, 1839년에는 아들을 잃었고 1840년에는 아내마저 여의고 말았다. 베르디는 "우리 집에서 세 번째 관棺이 나가다니. 나는 혼자라네! 혼자"라고 탄식했다. 세상에 홀로 남은 베르디는 작곡을 그만둘 생각까지 했다. 하지만 라 스칼라 극장의 지배인이었던 바르톨로메오 메렐리가 이렇게 달랬다고 한다. "작곡을 하라고 강요할 수는 없겠지. 하지만 자네에 대한 믿음은 변하지 않았네. 누가 알겠나. 나중에 다시 작곡을 하겠다고 결심할지 아닐지. 사정이 어찌 되더라도 시즌 개막 두 달 전에만 알려주면, 자네의 오페라는 상연하겠다고 약속하겠네."

막다른 골목에 내몰렸던 베르디에게 재기의 발판이 된 세 번째 오페라가 〈나부코Nabucco〉였다. 나부코는 기원전 6세기 유대 왕국의 예루살렘을 정복하고 히브리인들을 포로로 끌고 갔던 바빌론의 왕 네부카드네자르 2세 (기원전 634~562년)로, 구약성서에서는 '느부갓네살'로 표기한다. 이탈리아식으로는 '나부코도노조르Nabucodonosor'가 되는데, 이를 줄인 말이 '나부코'다.

당시 바빌론은 아시리아 제국을 붕괴시킨 뒤 정치적 공백을 틈타서 북진하는 이집트군마저 패퇴시키며 신흥 강국으로 부상했다. 기원전 19세기의 고대 바빌론과 구별하기 위해 '신新바빌론'으로 부른다. 지역 패권을 차지한 네부카드네자르 2세는 40여 년간 바빌론 왕국을 통치하면서 고대 7대 불가사의 가운데 하나로 꼽히는 '바빌론의 공중 정원'을 세웠다. 이 공중 정원이 오페라 〈나부코〉의 배경이다. 그는 수차례에 걸쳐 이스라엘 민족을 바빌론으로 끌고 갔다. 예루살렘 백성이 바빌론에서 포로 생활을 했던 이 사건을 '바빌론의 유수幽囚'라고 부른다. 오늘날 용어로는 '강제 이주'를 뜻한다. 바빌론 유수는 고국을 떠나 세계 방방곡곡에 흩어져 사는 유대인의 고달픈 삶을 지칭하는 디아스포라Diaspora의 시발점으로 꼽힌다.

연이은 오페라의 실패에 낙담했던 베르디는 〈나부코〉의 대본을 건네받고서도 처음엔 시큰둥했던 모양이다. 하지만 히브리인 포로들이 바빌론의 유프라테스 강가에서 고향 하늘을 바라보며 부르는 "가라 꿈이여, 금빛날개를 타고Va, pensiero, sull'ali dorate"라는 구절이 그의 뇌리를 떠나지 않았다. "꿈이여, 황금빛 날개를 타고 언덕 위로 날아가라. 훈훈하고 다정하던 바람과 향기롭던 나의 고향, 요단강의 푸른 언덕과 시온 성이 우리를 반겨주네. 오, 빼앗긴 위대한 내 조국, 가슴속에 사무치네." 오늘날 "히브리 노예들의 합창"으로 불리는 그 곡이다.

삼세판의 마지막이 된 이 오페라는 1842년 3월 9일 초연 이후 그해 가을에만 57차례 공연됐다. 하지만 초연 당일 지나치게 긴장한 작곡가는 밀라노 관객의 환호와 기립 박수 소리를 항의로 착각하기도 했다. 베르디는 "처음에 나는 사람들이 불쌍한 작곡가를 놀리는 거라고 믿었다. 그리고 그들이

내게 달려들어서 해를 끼칠지도 모른다고 생각했다"라고 회고했다. 〈나부
코〉는 당시 라 스칼라 극장 최고 흥행 기록을 세웠다.

1843년 빈에서 〈나부코〉를 지휘했던 선배 작곡가 도니체티는 지인에게
보낸 편지에 이렇게 적었다. "내 시대가 가고, 다른 누군가가 확실히 내 자리
를 차지할 것이다. 세상은 새로운 것을 원하니까. 다른 사람들이 우리에게
자리를 내주었듯이, 우리도 다른 사람들을 위해 그래야 한다. 베르디처럼
재능 있는 사람에게 양보하게 되어 너무나 행복하다. 이 훌륭한 베르디가
조만간 작곡가들 사이에서 가장 명예로운 자리를 차지하는 걸 그 무엇도 막
을 수 없을 것이다." 벨리니가 타계하고 로시니가 조기 은퇴한 상황에서 베
르디는 사실상 이탈리아 오페라의 후계자로 공인받은 것이나 다름없었다.
훗날 베르디는 "〈나부코〉와 함께 내 예술적 경력도 시작됐다. 헤쳐 나가야
할 어려움이 적지 않았지만, 〈나부코〉가 행운을 타고난 것만은 분명하다"라
고 말했다.

〈나부코〉의 성공 비결은 애국심이었다. 19세기 중반까지도 통일국가
를 이루지 못했던 이탈리아 국민은 자신들의 처지를 바빌론으로 끌려간 히
브리인과 동일시했다. 이탈리아인이 히브리 노예라면, 당시 이탈리아 북부
를 점령하고 있던 오스트리아는 바빌론 왕국이었던 것이다. 초연 당일부
터 관객들이 히브리 노예들의 합창에 열광하는 바람에, 오스트리아 당국의
금지 조치에도 불구하고 앙코르로 이 합창을 다시 연주했다고 한다. "베르
디 만세Viva Verdi"라는 구호도 '비토리오 에마누엘레 이탈리아 국왕 만세Viva
Vittorio Emanuele Re d'Italia'의 약자略字로 해석되기에 이르렀다. 베르디는 이탈
리아 통일 운동을 의미하는 '리소르지멘토Risorgimento'의 음악적 상징이 된

것이다. 지금도 이탈리아에서 〈나부코〉를 공연하면 이 합창은 앙코르를 포함해 두 번씩 연주하는 것이 관례로 자리 잡았다. 음악 평론가 찰스 오스본의 말처럼 "대부분 제창으로 된 베르디의 위대한 합창은 가장 단순하고도 진실한 방법으로 가장 감동적인 결과를 이룬 것"이었다.

〈나부코〉의 성공 이면에는 소프라노 주세피나 스트레포니Giuseppina Strepponi(1815~97)와 베르디의 애틋한 사랑이 숨어 있었다. 작품 초연 당시 아비가일레 역을 맡았던 스트레포니는 작곡가이자 지휘자, 오르간 연주자였던 펠리차노 스트레포니의 딸이다. 아버지는 밀라노와 토리노에서 오페라를 발표할 만큼 전도유망한 음악가였지만, 35세에 세상을 떠났다. 스트레포니의 가족은 가재도구와 아버지의 유품까지 내다 팔아야 할 만큼 형편이 어려워졌다.

당시 밀라노 음악원에 다니고 있던 스트레포니도 장학금으로 간신히 학업을 마친 뒤 생업 전선인 극장으로 뛰어들었다. 그는 벨리니와 도니체티, 로시니의 오페라에서 여주인공을 도맡으면서 당대 최고의 소프라노로 발돋움했다. 1839년 봄에 라 스칼라 극장에서 공연된 오페라 네 편의 주역을 모두 맡았을 정도였다. 스트레포니가 베르디와 연인이 된 건 1842년 〈나부코〉 초연 무렵으로 추정된다. 스트레포니는 1846년 무대에서 은퇴하고 파리에서 후배 가수들을 가르치는 성악 교사가 됐다. 베르디와 동거 생활을 시작한 것도 이즈음이다.

지금도 연예계에 루머가 끊이지 않는 것처럼, 당시 오페라 가수들에게도 추문醜聞은 다반사였다. 스트레포니가 아버지를 모르는 사생아를 세 명 이상 낳은 뒤 남몰래 보육원에 맡겼다는 이야기도 나돌았다. 베르디와 스트

레포니의 공개 연애가 스캔들로 비화한 건 어쩌면 불가피했다. 미국의 음악 평론가 윌리엄 버거는 "스트레포니는 부세토의 오노 요코가 됐다"라고 위트 있게 표현했다. '존 레넌과 교제했던 오노 요코 때문에 비틀스의 불화가 심해졌다'라는 속설에 빗댄 말이다. 물론 오노 요코와 스트레포니에게 갈등의 책임이 있다고 볼 수는 없지만 말이다. 하지만 험난한 사랑마저 베르디에게는 왕성한 창작의 자양분이 됐다.

1852년 파리에서 알렉상드르 뒤마 피스의 연극 〈동백꽃 아가씨〉를 관람한 베르디는 이듬해 이 작품을 원작으로 하는 오페라 〈라 트라비아타〉를 발표했다. 파리 사교계의 여인 비올레타와 그를 연모하는 청년 알프레도의 슬픈 사랑은 스트레포니와 베르디 자신의 러브스토리와도 같았다. 결국 베르디는 고향 부세토 주민들과 친척들의 극심한 반대에도 불구하고 1859년 스트레포니와 결혼했다. 1897년 스트레포니가 먼저 세상을 떠날 때까지 둘은 40년 가까이 부부로 살았다.

베르디의 비극적 오페라와 달리, 그의 말년은 평온한 해피엔드에 가까웠다. 1899년 베르디는 빈곤한 처지에 놓인 고령의 동료 음악인들을 돕기 위해 요양원Casa di Riposo per Musicisti을 밀라노에 건립했다. 지금도 이 건물은 '베르디의 집'이라는 의미에서 '카사 베르디Casa Verdi'로 불린다. 또 베르디는 세상을 떠나기 전에 "어떤 음악이나 노래도 없이" 지극히 간소하게 장례를 치러 달라는 유언을 남겼다. "가톨릭 사제 두 명, 양초 두 개, 십자가 하나"면 충분하다는 것이었다. 하지만 마지막 유언은 지켜질 수 없었다.

1901년 1월 27일 베르디는 세상을 떠났다. 밀라노의 상점 대부분은 '국장國葬 참석'이라는 팻말을 내걸고 사흘간 문을 닫았다. 베르디의 시신은 꽃

도 없는 평범한 영구차에 실려서 밀라노 기념 묘지에 묻혔다. 푸치니와 마스카니, 레온카발로 등 후배 작곡가들이 영구차 왼편에서 베르디의 가족들과 함께 걸었다. 장례식에는 20만 명의 시민이 모여들었다. 그 바람에 밀라노의 대중교통 운행이 전면 중단됐다.

추모는 이날 한 번으로 끝나지 않았다. 이탈리아 상하원에서 작곡가 부부의 시신을 '카사 베르디'로 모셔야 한다는 결의안을 통과시키자, 정부는 추모 행사를 다시 마련했다. 결국 한 달 뒤 이들 부부의 시신은 '카사 베르디'로 이장됐다. 예식에는 이탈리아 국왕 부부와 상하원 의장, 밀라노 시장과 각국 외교관을 포함해 30만 명이 운집했다. 이날 라 스칼라 극장의 수석 지휘자 아르투로 토스카니니의 지휘에 맞춰 820여 명의 합창단이 불렀던 노래가 "가라 꿈이여, 금빛 날개를 타고"였다. 30만에 이르는 참석자들도 이 노래를 따라서 불렀다고 한다. 오페라 〈나부코〉는 작곡가 베르디의 시작과 끝을 모두 함께한 작품이었다.

 베르디 〈나부코〉

지휘 주세페 시노폴리

연주 플라시도 도밍고(테너), 게나 디미트로바(소프라노), 피에로 카푸칠리(바리
톤), 베를린 도이체 오퍼 오케스트라와 합창단

발매 도이치그라모폰(CD)

Verdi: Nabucco

Giuseppe Sinopoli(Conductor), Orchester der Deutschen Oper Berlin(Orchestra),
Plácido Domingo(Tenor), Ghena Dimitrova(Soprano), Piero Cappuccilli(Baritone)
Deutsche Grammophon(Audio CD)

과도한 흥분과 냉정을 넘나드는 서곡의 변화부터 당장 심상치 않다. 좋
게 말해서 다이내믹하고, 나쁘게 보면 들쑥날쑥하게 들린다고 할까. 이탈리

아 출신의 지휘자 주세페 시노폴리가 1982년 베를린 도이체 오퍼와 녹음한 음반이다. 시노폴리는 파도바대에서 의학을 전공한 정신과 의사이자 현대 음악 작곡가 겸 지휘자라는 독특한 이력을 지니고 있다. 베르디의 초기 걸작인 〈나부코〉 역시 정신분석학적 관점에서 접근하고 있다.

시노폴리는 "여주인공 아비가일레는 조현병이라고 해도 좋을 만큼 사랑과 권력 사이에서 긴장을 놓지 못한 채 살아간다. 여기서 한 걸음만 더 나가면 사랑이 전혀 존재하지 않는 레이디 맥베스와 만나게 된다"라고 설명한다. 베르디의 삶처럼 〈나부코〉 역시 감정을 있는 그대로 드러내는 것이 아니라 철저하게 객관화시켜서 표현하고 있다는 것이 시노폴리의 독특한 분석이다. 시노폴리는 "음악 역시 흥겹고 즐겁게 들리지만, 실제로는 전혀 그렇지 않다. 행진곡들의 거짓 환희 역시 마찬가지"라고 말했다.

19세기 이탈리아의 민족주의적 열기 속에서 태어났던 오페라가 20세기 후반의 시점으로 해체되고 재구성된 듯한 독특한 분위기의 음반이다. 열기와 냉기가 공존하는 듯한 양면성과 복합성 덕분에 끝까지 편하게 마음을 놓을 수 없는 긴장감이 지속된다. 또 다른 이탈리아의 명지휘자 리카르도 무티가 베르디의 오페라를 지휘할 때 한 치의 주저도 없이 박력 있게 밀어붙인다면, 시노폴리는 신중하게 전후좌우를 모두 살피는 쪽이다. 하지만 이 지적인 시노폴리의 해석 역시 카리스마 넘치는 무티만큼이나 강력한 매력을 빚어낸다. 그리 비중 높은 역이라고는 볼 수 없는 이스마엘레 역을 테너 플라시도 도밍고가 불렀다는 점도 이채롭다. 시노폴리는 2001년 베를린의 이 오페라 극장에서 베르디의 〈아이다〉를 지휘하던 도중에 심장마비로 55세에 세상을 떠났다.

 베르디 〈나부코〉

지휘	파비오 루이지
연출	귄터 크래머
연주	레오 누치(바리톤), 마리아 굴레기나(소프라노), 마리나 도마셴코(메조소프라노), 빈 국립 오페라 극장 오케스트라와 합창단
발매	아트하우스(DVD)

Verdi: Nabucco

Fabio Luisi(Conductor), the Chorus and Orchestra of the Vienna State Opera, Leo Nucci(Baritone), Maria Guleghina(Soprano)

Arthaus(DVD)

2001년 빈 국립 오페라 극장에서 공연했던 실황 영상이다. 독일의 연출가 귄터 크래머는 국왕의 권력 상실에 초점을 맞춰서 전통적 사극이나 종교극 대신에 철저하게 현대적인 드라마로 해석한다. 정치권력을 둘러싼 가족 내의 갈등과 비극으로 바라보는 것이다. 왕권을 상징하는 왕관과 칼을 중요

한 소도구로 사용하는 것도 이 때문이다. "정치만이 전면에 있는 것처럼 보이지만, 이야기는 사랑받거나 거절당한 뒤에 찾아오는 행복과 낙심 같은 개인적인 감정을 함께 다루고 있다. 사랑에 실망하면 권력을 추구하게 된다"라는 것이 연출가의 해석이다.

1막부터 유대인의 전통 모자인 키파를 눌러쓴 합창단은 이 오페라가 핍박하는 가해자와 피해자의 드라마라는 사실을 상기시킨다. 말끔하게 양복을 차려입은 나부코 역의 바리톤 레오 누치는 바빌론의 국왕보다는 선동적인 현대 정치가에 가깝게 묘사된다. 소프라노 마리아 굴레기나는 주변 가수들을 압도할 만큼 드라마틱하고 폭발적인 성량으로 존재감을 과시한다. 이탈리아 제노바에서 태어나 오스트리아 그라츠 음악원에서 수학한 지휘자 파비오 루이지는 자신이 오스트리아 극장에서 이탈리아 오페라를 지휘할 최고의 적임자라고 웅변하는 것만 같다. 무대 역시 화려한 건축이나 장식을 모두 덜어내고 최대한 단순하고 간결하게 연출해서 극적 몰입도를 높인다.

오페라 3막에서 무대에 누워 있던 합창단은 숨지거나 실종된 가족들의 사진을 목에 걸고 서서히 일어나면서 "히브리 노예들의 합창"을 부른다. 제2차 세계대전 당시 홀로코스트의 악몽이나 제3세계의 인권 탄압을 연상시키는 설정은 파격적이면서도 감동적이다. 영상은 연출가 중심의 재해석을 강조하는 유럽 오페라 극장의 추세를 적극적으로 반영하고 있다. 하지만 원작을 무리하게 비틀거나 해체하기보다는 작품의 결을 그대로 살리는 온건한 해석에 가깝다.

나라 잃은
민족의 애가

예레미야 애가와 번스타인의 〈예레미야 교향곡〉

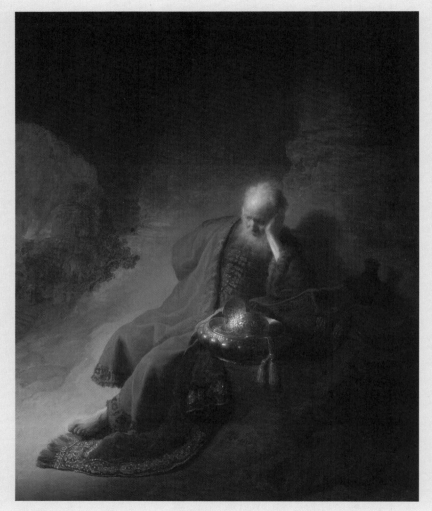

렘브란트 판 레인, 〈예루살렘의 파괴를 슬퍼하는 예레미야〉, 1630, 암스테르담 국립미술관 소장

1939년 커티스 음악원에 입학한 레너드 번스타인Leonard Bernstein(1918~90)을 두고 치열한 영입전이 벌어졌다. 한편에는 보스턴 심포니 오케스트라의 지휘자 세르게이 쿠세비츠키가 있었다. 쿠세비츠키는 스트라빈스키와 프로코피예프, 힌데미트와 라벨의 작품을 앞장서서 초연했던 현대음악의 거장이었다. 그는 여름 음악 축제이자 계절 학교인 탱글우드 페스티벌에서 번스타인을 가르쳤다. 번스타인은 악보 해석과 지휘에서 발군의 실력을 보여서 처음엔 학생 신분이었지만 세 번째로 참가할 때는 조교가 됐다. 쿠세비츠키는 영특한 제자에게 셔츠 소매를 잠글 때 사용하는 커프스 단추를 선물했다. 번스타인을 보스턴 심포니의 부지휘자로 영입하고 싶다는 의사 표현이었을지도 모른다. 그 뒤로 음악회에서 이 단추에 가볍게 입맞춤을 하고 무대에 올라가는 것이 번스타인의 습관이 됐다.

하지만 커티스 음악원에서 번스타인을 가르치던 지휘자 프리츠 라이너

Fritz Reiner(1888~1963)도 가만히 있지 않았다. 번스타인은 장학금을 받고 커티스 음악원에 입학한 상황이었다. 라이너 역시 1950~60년대 시카고 심포니를 이끌었던 거장이다. 미국의 명문 교향악단을 앞서거니 뒤서거니 이끌던 지휘자들이 갓 스무 살을 넘긴 청년을 두고 자존심 대결을 벌인 것이다.

이런 기묘한 상황은 1939년 제2차 세계대전이 일어난 직후, 젊은 음악인들이 대거 입대하는 바람에 지휘자 기근이 일어난 것과도 연관 있었다. 번스타인 역시 입영 대상이었지만, 고질적인 천식 때문에 연기 판정을 받았다. 당장 무대에 서야 할 젊은 지휘자들이 부족하니 번스타인에게 관심이 집중된 건 어쩌면 자연스러웠다. '수요 공급의 법칙'에서 음악 역시 예외가 아니었던 것이다. 본의 아니게 난처한 상황에 빠진 번스타인은 고심 끝에 '제3의 길'을 택했다.

인간적으로 두 스승과 척을 지느니 차라리 뉴욕 필하모닉의 부지휘자로 가는 방안을 고른 것이다. 뉴욕 필은 당시 폴란드계 지휘자 아르투르 로진스키Artur Rodziński(1892~1958)가 이끌고 있었다. 번스타인 영입 경쟁에서 엉겁결에 승자가 된 로진스키는 "신에게 어떤 지휘자를 데려올까 물었더니 번스타인을 데려오라고 응답하셨다"라는 농담으로 기쁨을 표현했다.

번스타인의 승부수는 적중했다. 1943년 11월 14일 뉴욕 필의 객원 지휘자였던 브루너 발터가 연주회 직전에 몸져눕는 바람에 번스타인이 대타로 지휘봉을 잡은 것이다. 미국에서 태어나고 교육받은 미국 지휘자의 데뷔 소식에 『뉴욕타임스』를 비롯한 미 언론은 당시 연주회를 대서특필했다. 25세의 번스타인은 전국적인 스타로 발돋움하기에 이르렀다. 결국 번스타인은 1958년 뉴욕 필의 첫 미국인 음악 감독으로 취임했다.

지휘자로서는 승승장구했지만, 번스타인의 음악적 야망은 정작 딴 곳에 있었다. 평생 음악적 모델로 삼았던 구스타프 말러처럼 '작곡하는 지휘자'보다는 '지휘하는 작곡가'가 되는 것이야말로 번스타인의 간절한 바람이었다. 번스타인은 "나의 시대는 올 것이다"라는 말러의 말을 입버릇처럼 인용했다. 1942년 번스타인은 교향곡 1번 〈예레미야〉를 작곡한 뒤, 뉴잉글랜드 음악원이 후원하는 작곡 콩쿠르에 익명으로 출품했다. 당시 콩쿠르의 심사위원장은 공교롭게도 스승 쿠세비츠키였다. 12월 31일의 마감 기한을 맞추기 위해 그가 작곡을 마치면 여동생과 친구들이 관현악 최종본을 악보에 일일이 옮겨 적었다. 하지만 아쉽게도 결과는 낙선이었다.

하지만 탈락의 고배를 마신 번스타인을 따뜻하게 위로해 준 것도 스승들이었다. 커티스 음악원 시절 스승이었던 라이너는 자신이 이끌고 있던 피츠버그 심포니 오케스트라를 통해서 번스타인에게 〈예레미야〉를 지휘할 기회를 마련해 줬다. 결국 교향곡 〈예레미야〉는 1944년 1월 번스타인 자신의 지휘로 피츠버그에서 초연됐다. 쿠세비츠키 역시 이 작품에 녹아 있는 재즈적 요소를 못마땅하게 여겼지만, 번스타인이 보스턴 심포니에서 이 교향곡을 지휘할 수 있도록 배려했다. 이후 번스타인은 시카고와 뉴욕, 프라하와 예루살렘 등 기회가 있을 때마다 전 세계에서 〈예레미야〉를 지휘했다. 그는 이 작품으로 1944년 뉴욕 음악 비평가 협회상을 받았다.

번스타인의 교향곡 1번인 〈예레미야〉는 3악장을 중단 없이 이어서 연주하는 독특한 구조를 지니고 있다. 세 개의 악장에는 "예언Prophecy" "신성모독Profanation" "애가Lamentation"라는 제목을 각각 붙였다. 제목처럼 1악장은 시종 무겁고 진지한 분위기를 잃지 않는다. 반대로 선지자 예레미야를

조롱하는 타락한 사제들을 의미하는 2악장에서는 스케르초 특유의 쾌활하면서도 뒤틀린 듯한 리듬감을 느낄 수 있다. 혼돈의 색채가 흠씬 묻어나는 2악장에서 재즈의 영향을 강하게 느낄 수 있다는 점도 흥미롭다. 마지막 3악장 "애가"에서는 다시 예루살렘의 멸망을 슬퍼하는 예레미야의 탄식으로 바뀐다. 번스타인은 구약성서의 선지자인 예레미야의 애가에서 히브리어 가사를 가져왔다. 교향곡의 3악장에서 히브리어 가사는 메조소프라노가 부르도록 했다. 성악과 기악이 통합된 말러의 교향곡과 같은 구조였다.

> 유다는 환난과 많은 고난 가운데에 사로잡혀 갔도다. 그가 열국 가운데에 거주하면서 쉴 곳을 얻지 못함이여 그를 핍박하는 모든 자들이 궁지에서 그를 뒤따라 잡았도다.
>
> _예레미야 애가 1장 3절

기원전 6세기 바빌론의 왕 네부카드네자르 2세에게 예루살렘이 정복당한 뒤, 70년간 지속된 유대인들의 포로 생활이 시대적 배경이다. 구약성서의 예레미야서가 신의 뜻을 저버린 이스라엘 민족에 대한 분노와 심판을 담고 있다면, 이어지는 예레미야 애가는 혹독한 시련을 겪고서야 뒤늦게 깨달은 백성들의 회한과 통곡을 노래한 다섯 장의 짧은 시 형식으로 되어 있다. 애가에서도 알 수 있듯이 예레미야는 무엇보다 '통곡하는 선지자'였다. 예레미야가 예루살렘의 멸망에 고통스러워하는 모습으로 묘사된 그림이 많은 것도 이 때문이다. 신학자 존 브라이트는 "이스라엘 역사의 무대에 등장했던 사람들 가운데서 예레미야만큼 용감하고 그러면서도 비극적인 인

물은 없었다"라고 평했다.

망국의 슬픔은 1910년 한일 강제 병합으로 국권을 상실한 우리 선조들의 마음이기도 했다. 당시 정주 오산학교 교사였던 19세의 이광수는 병합 소식을 접한 다음 날 새벽 3시에 종을 쳐서 기숙사 학생들을 깨웠다. 예배당에서 새벽 기도회를 열기 위해서였다. 이때 이광수가 낭독한 것이 예레미야 애가였다.

> 어찌하여 이 백성은 과부가 되었나뇨. 여러 나라 중에 크고 여러 지방 중에 여왕이던 자가 속방이 되었나뇨. 그는 밤에 슬피 울어 눈물이 그의 뺨에 있도다. 그를 사랑하던 자들 중에 하나도 그를 위로하는 자가 없고, 그의 친구들은 그를 배반하여 적이 되었도다.

예레미야 애가의 첫 장을 낭독하자 교사도 학생도 함께 흐느꼈다고 한다. 예레미야 애가에 대해 이광수는 "망국의 슬픔을 당하지 못한 자로는 이 글을 쓸 수도 없거니와 또한 이 글을 알아볼 수도 없을 것"이라며 "우리들은 불행히도 이 글의 맛을 속속들이 아는 무리가 된 것"이라고 말했다.

예레미야는 신의 음성을 통해 이스라엘 민족의 비극적 운명을 접했다. 하지만 백성들은 그의 준엄한 경고에 귀 기울이지 않고 도리어 핍박하려고 들었다. 그 점에서 트로이의 멸망을 내다보았던 슬픈 예언자 카산드라의 운명과 다르지 않았다. 영어에서도 예레미야에서 유래한 '제레마이어드 jeremiad'라는 단어는 한탄이나 하소연을 의미한다. 번스타인은 직접 쓴 곡 해설에서 "교향곡 3악장의 '애가'는 필사적으로 예루살렘을 구하려고 애썼

지만, 결국 자신이 사랑했던 예루살렘이 파괴되고 약탈과 능욕을 당하는 모습을 보면서 슬퍼하는 예레미야의 통곡"이라고 밝혔다.

이 교향곡은 유대인이라는 번스타인의 정체성이 녹아 있는 작품이기도 했다. 유대교 랍비의 아들인 그의 아버지 새뮤얼은 20세기 초 러시아에서 일어난 유대인 학살을 피해서 오늘날의 우크라이나에서 미국으로 건너갔다. 당초 탈무드에 해박했던 번스타인의 아버지는 미국에서 여성용 파마 장비와 가발 사업으로 '아메리칸 드림'을 이룬 사업가가 됐다. 종교적 성스러움과 세속적인 화려함이라는 이중성은 처음부터 번스타인의 가족사에 공존하고 있었다.

마찬가지로 작곡가와 지휘자, 클래식과 대중음악, 이성애와 동성애 등 번스타인의 음악과 삶에도 모순과 균열의 조짐은 언제나 내포되어 있었다. 그는 〈웨스트 사이드 스토리〉 같은 뮤지컬과 〈예레미야〉 교향곡 같은 진지한 클래식 작품을 작곡하는 일이 모두 가능하다고 믿었다. 하지만 완고하고 보수적인 클래식 음악계의 입장에서 번스타인은 어디까지나 뮤지컬 작곡가일 뿐이었다. 지휘자로서 그는 일찌감치 성공을 거뒀지만, 클래식 작곡가로서 온전한 평가를 받기 위해서는 더 많은 시간이 필요했다.

그는 교향곡 1번 〈예레미야〉를 아버지 새뮤얼에게 헌정했다. 나치의 유대인 학살인 홀로코스트의 시대를 살고 있던 번스타인이 러시아의 유대인 학살을 먼저 겪었던 아버지에게 보내는 화해의 메시지로도 해석할 수 있다. 그는 1977년 기자 회견에서 이렇게 말했다. "평생 내가 작곡한 작품들은 우리 시대의 위기인 신앙의 위기에 관한 것이었다. 돌아보면 〈예레미야〉 교향곡을 쓸 때조차 그런 문제와 씨름하고 있었다." 유대인 학살의 전모는 제

2차 세계대전이 끝나고 나서야 드러나지만, 홀로코스트의 시대에 〈예레미야〉 교향곡이 탄생한 것은 결코 우연이 아니었다.

추천! 이 음반, 이 영상

◆————————————————————————◆

 **레너드 번스타인 교향곡 1번 〈예레미야〉,
2번 〈불안의 시대〉**

지휘 레너드 번스타인
연주 크리스타 루트비히(메조소프라노), 이스라엘 필하모닉 오케스트라
발매 도이치그라모폰(CD)

Bernstein Conducts Bernstein: Symphony Nos. 1 and 2
Leonard Bernstein(Conductor), Israel Philharmonic Orchestra, Christa Ludwig
(Mezzo-Soprano)
Deutsche Grammophon(Audio CD)

오늘날의 이스라엘은 탄생 과정부터 험난했다. 1948년 5월 이스라엘
은 "유대인들이 자유롭게 들어와서 살 수 있으며, 추방당한 이들을 거두는

땅이 될 것"이라는 독립 선언서를 발표했다. 하지만 이집트와 시리아, 이라크 등 아랍 연맹이 즉각 반발했고 결국 이스라엘이 '독립 전쟁'이라 부르는 제1차 중동전쟁이 일어났다. 팔레스타인은 이스라엘 건국을 '알나크바al-Nakba'(재앙의 시작)라고 한다.

번스타인은 1947년부터 예루살렘을 꾸준히 방문하며 이스라엘 건국을 지지했다. 그해 4월 번스타인은 러시아와 미국 출신의 유대인 단원들로 구성된 팔레스타인 필하모닉 오케스트라를 지휘했다. 당시 연주곡이 교향곡 1번 〈예레미야〉였다. 이듬해 이 악단은 이스라엘 필하모닉으로 개명했다. 그 뒤 전쟁 중에도 번스타인은 두 달간 40여 차례의 연주회를 열었다. 결국 번스타인은 이 악단의 음악 고문을 맡았고 1988년에는 명예 지휘자로 임명됐다.

1977년 이스라엘 필은 번스타인과 첫 음악회 개최 30주년을 기념해서 2주간 페스티벌을 열었다. 교향곡과 종교곡 등 번스타인의 주요 작품을 돌아보는 '회고전'이었다. 축제가 끝난 뒤에 번스타인과 이스라엘 필은 베를린 페스티벌에도 함께 출연했다. 당시 베를린 공연 실황을 녹음한 음반으로 번스타인의 교향곡과 합창곡을 담고 있다.

번스타인은 언제나 대중음악에 개방적이었다. "팝 음악을 열등하다고 보는 시각이 마음에 들지 않는다. 단순히 교향곡이라는 이유만으로 좋은 노래보다 뛰어난 건 아니다"라는 게 그의 지론이었다. 하지만 교향곡이나 종교음악을 쓸 때면 '신앙의 문제'에 초점을 맞췄다는 점도 흥미롭다. 번스타인은 이렇게 말했다. "〈예레미야〉 교향곡의 결말에 등장하는 믿음과 평화는 해결책이라기보다는 위안에 가깝다. 위안을 통해 새로운 출발에 대한 인식에 도달할 수는 없지만, 평화에 이르는 하나의 방법은 될 수 있다."

 ## 번스타인 탄생 90주년 기념 공연

지휘	마이클 틸슨 토머스
연주	요요마(첼로), 토머스 햄슨(바리톤), 돈 업쇼(소프라노), 샌프란시스코 심포니 오케스트라
발매	SFS미디어(DVD)

A Celebration of Leonard Bernstein

Michael Tilson Thomas(Conductor), San Francisco Symphony(Orchestra), Yo-Yo Ma(Cello), Thomas Hampson(Baritone), Dawn Upshaw(Soprano)

SFS MEDIA(DVD)

"가장 좋아하는 음악은 뭐지?"

"누가 좋은 신곡을 쓰고 있고, 어디서 들을 수 있지?"

샌프란시스코 심포니 오케스트라의 지휘자 마이클 틸슨 토머스는 무엇보다 질문을 쏟아냈던 스승으로 레너드 번스타인을 기억했다. 대화할 때마다 수없이 질문을 던졌고, 이 질문들은 번스타인이 뉴욕 필에서 '청소년 음

악회'를 진행할 때 고스란히 프로그램의 주제가 됐다는 것이다. "'어떤 일이 일어나고 있는가?' '왜 그 일이 일어났는가?' '이 일을 전달하기 위한 최적의 방법은 무엇인가?'는 번스타인의 음악관을 요약하는 세 가지 질문"이었다고 틸슨 토머스는 말했다.

1958~72년 번스타인이 뉴욕 필에서 진행했던 '청소년 음악회'는 세계 40개국에 중계 방송되면서 클래식 음악을 보급하는 전령사 역할을 했다. 번스타인에 이어서 1970년대에 이 음악회를 맡았던 지휘자가 틸슨 토머스였다. 틸슨 토머스는 "번스타인이 '청소년 음악회'처럼 세련되고 비상업적인 프로그램을 위해서 시간과 돈을 투자하도록 공중파 방송을 설득한 건 지금 돌아봐도 놀라울 정도"라고 말했다.

틸슨 토머스가 번스타인의 탄생 90주년이었던 2008년 뉴욕 카네기홀에서 가졌던 기념 공연이다. 요요마와 토머스 햄슨, 돈 업쇼 같은 화려한 출연진이 〈웨스트 사이드 스토리〉와 〈조용한 장소A Quiet Place〉 〈온 더 타운On the Town〉 등 번스타인의 대표곡을 들려준다. 틸슨 토머스는 이 실황 영상에서 지휘와 해설, 인터뷰 진행과 노래 솜씨까지 선보이면서 작곡가에 대한 존경심과 '번스타인의 후계자'로 자리 잡겠다는 야심을 동시에 드러낸다.

완벽주의가 빚어낸
최고의 합창 음악

다니엘서와 월턴의 〈벨사살의 향연〉

렘브란트 판 레인, 〈벨사살의 향연〉, 1635/38, 런던 내셔널갤러리 소장

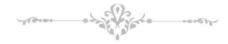

영국 작곡가 윌리엄 월턴William Walton(1902~83)이 열 살 소년이던 시절의 일이다. 월턴의 아버지가 옥스퍼드의 크라이스트 처치 성당 학교의 합창단원 선발을 알리는 신문 광고를 보았다. 월턴의 아버지 역시 맨체스터 왕립 음악원을 졸업한 뒤 성악 교사와 교회 오르간 연주자로 활동하던 음악가였다. 월턴과 형도 아버지의 합창단에서 헨델의 〈메시아〉와 하이든의 〈천지창조〉 등을 불렀다. 월턴은 음을 틀리게 부를 적마다 아버지에게 호된 꾸지람을 들었다고 회고했다.

월턴의 부모는 아이의 지원서를 제출했다. 하지만 입학시험 당일에 사고가 일어났다. 월턴의 아버지가 기차표를 구입해야 할 돈을 전날 밤 동네 선술집에서 써 버리는 바람에, 다음 날 첫 기차를 타지 못한 것이다. 월턴의 어머니가 뒤늦게 청과물 가게에서 부랴부랴 차비를 꾸었지만, 이들 가족은 결국 시험 시간이 끝난 뒤에야 옥스퍼드에 도착했다. 하지만 어머니가 오디

션 기회를 달라고 학교에 탄원했고, 월턴은 우여곡절 끝에 합격해서 6년간 합창단원으로 활동했다.

16세기 초에 설립된 크라이스트 처치는 옥스퍼드대의 칼리지college 가운데 하나다. 대학과 지역 교구의 이중적 역할을 모두 수행한다는 점이야말로 크라이스트 처치의 특징이다. 헨리 8세의 집권 초반기 실세였던 토머스 울지 추기경이 설립한, 500년의 유구한 역사를 자랑하는 이 성당의 합창단은 지금도 활동하고 있으며 세 명의 오르가니스트도 재직하고 있다. 최근에는 영화 〈해리 포터〉 시리즈의 촬영 장소로 친숙하다.

월턴은 16세에 옥스퍼드대에 들어갔다. 개교 이후 역대 최연소 입학생 가운데 하나로 꼽혔던 걸 보면, 일찍부터 음악 영재로 주목받았던 것 같다. 그는 입학한 뒤 대학 도서관에 틀어박혀 스트라빈스키와 드뷔시, 라벨 등 동시대 작곡가의 악보를 공부하면서 현대음악에 관심을 쏟았다. 하지만 음악 이외의 다른 일반 과목에는 별다른 흥미를 느끼지 못했다. 그는 "라틴어와 그리스어, 대수학代數學 공부에 해가 될 정도로 도서관에서 너무 많은 시간을 보낸 것 같아서 두려웠다"라고 회고했다. 결국 필수 과목인 그리스어와 대수학 시험에서 낙방하고 말았다.

1920년 월턴은 졸업장도 없이 런던으로 올라갔다. 그를 따뜻하게 맞아준 건 당시 영국에서 문재文才를 떨치고 있던 시트웰 남매였다. 영국 귀족 출신의 정치인 조지 시트웰George Sitwell(1860~1943)의 자제인 시트웰 남매는 2남 1녀 모두 문학과 예술 비평 분야에서 두각을 드러냈다. 당초 월턴은 이들의 런던 저택에서 잠시만 머물 생각이었다. 하지만 이들 남매의 환대에 체류 기간은 한없이 늘어났다. 월턴은 "몇 주만 지낼 생각이었지만, 15년간 머

I. 구약성서

물렀다"라고 회고했다.

영국 사교계에 발이 넓은 시트웰 남매 덕분에 월턴은 예술적 시야를 넓힐 수 있었다. 작곡가 스트라빈스키와 거슈윈, 지휘자 에르네스트 앙세르메 같은 음악인뿐 아니라 T.S. 엘리엇과 에즈라 파운드 같은 시인과도 만났다. 베토벤의 후기 4중주와 쇤베르크의 작품을 섞은 듯한 급진적 매력을 지닌 현악 4중주를 발표한 것도 이 무렵이다. 그의 현악 4중주는 1923년 잘츠부르크 현대음악 페스티벌에서 연주됐다. 당시 음악회에서 깊은 인상을 받은 알반 베르크는 스승 쇤베르크와의 만남을 주선하기도 했다.

특히 장녀 이디스 시트웰Edith Sitwell(1887~1964)의 시에 월턴이 반주 음악을 붙인 "파사드Façade"는 1923년 런던 초연 이후 작곡가의 출세작이 됐다. 월턴이 여섯 명의 실내악 앙상블을 지휘하면, 시트웰이 무대 뒤에서 확성기로 시를 낭독하는 독특한 방식의 공연이었다. 소설가 버지니아 울프 등 당대 명사들도 초연에 참석했다. 평단과 청중은 유쾌한 언어유희와 음악적 패러디 등 작품의 다채로운 면모에 충분히 공감하지 못해서 처음엔 냉담한 반응을 보였다고 한다. 초연 당시 클라리넷 연주자 찰스 드레이퍼는 월턴에게 이렇게 불평했다. "월턴 씨, 클라리넷 연주자가 혹시 당신을 다치게 한 적이라도 있습니까?" 하지만 그 뒤에도 이 작품은 꾸준히 연주됐고, 월턴은 영국 음악계에서 주목받는 신예로 부상했다.

1931년 월턴이 발표한 칸타타가 〈벨사살의 향연Belshazzar's Feast〉이다. 구약성서의 다니엘서와 시편 등에서 간추린 노랫말로 대본 작업을 맡은 것도 이디스의 남동생 오스버트 시트웰Osbert Sitwell(1892~1969)이었다. 다니엘은 '바빌론의 유수' 당시 끌려간 이스라엘의 선지자다. "흠 없는 다니엘에 관

한 이야기들은 율법에 대한 충성의 모범, 자기를 신뢰하는 자들에 대한 하나님의 신실하심의 모범을 보여준다"라는 신학자 존 브라이트의 말처럼, 다니엘은 어떤 고난에도 흔들림 없는 믿음을 상징하는 인물이다.

반면 바빌론 왕국의 마지막 왕인 벨사살은 이교도이자 세속의 권력자였다. 1,000여 명의 귀족들을 초대해서 호화로운 연회를 즐겼던 벨사살이 예루살렘 성전에서 약탈한 금잔에 술을 가득 부어 마실 때였다. 갑자기 신비로운 손이 허공에 나타나 왕궁 벽에 붙어 있는 판에 조용히 단어 네 개를 쓰고 사라졌다. '메네 메네 데겔 우바르신Mene Mene Tekel Upharsin'이었다.

'메네'는 '하나님께서 왕국의 햇수를 세어보시고 끝을 내셨다' '데켈'은 '저울에 달아보았지만 부족했다' '우바르신'은 '왕국을 갈라서 메대와 페르시아에게 갈라주다'라는 의미였다. 왕국의 불길한 미래를 내다본 예언이었지만, 벨사살은 다니엘의 뜻풀이에 만족했다. 심지어 다니엘에게 자주색 도포와 금목걸이를 하사한 뒤, 왕국 고위직에 임명했다. 하지만 그날 밤 벨사살은 적에게 죽임을 당하고 말았다. 실제 역사에서 바빌론은 페르시아에 의해 멸망당했지만, 다니엘서는 메대 왕 다리우스가 바빌론 왕국을 정복했다고 기술하고 있다.

월턴은 시트웰 남매가 매년 겨울을 보내는 이탈리아 남부 아말피 해안에서 작곡에 착수했다. 옛 수도원 건물의 세탁실에 있는 업라이트 피아노로 작곡했지만, 속도는 더디기만 했다. '금gold'이라는 한 단어에 막혀서 6개월 이상 진도를 나가지 못한 적도 있다. 호쾌한 금관 팡파르에 이어서 바리톤 독창자가 반주 없이 "황금의 신을 찬양하라"라고 노래하는 대목이다. 월턴은 엄격한 자기비판과 완벽주의 성향 때문에 작곡 속도가 느린 것으로 악명이 높았다. 스스로 "지우개가 없으면 나는 주저앉고 만다. 내 주변에 온통 지

우개를 두고 작곡한 것을 지워 가면서 평생을 보낸 것 같다"라고 고백했을 정도였다.

이 때문에 작곡가보다 주변 사람들이 더욱 발을 동동 굴렀다. 특히 교향곡 1번은 수차례나 초연이 연기되는 진통 끝에 1934년 마지막 악장 없이 우선 완성된 3악장을 연주했고, 1년 뒤에 마지막 4악장을 추가한 완성본으로 다시 연주하는 진기록을 남겼다. 그 사이에 월턴의 연인이 바뀌는 바람에 지인들 사이에선 이런 고약한 우스갯소리도 나돌았다. "월턴의 문제는 악장마다 여자친구를 바꾼다는 점이다."

〈벨사살의 향연〉 역시 극심한 진통을 겪은 건 마찬가지였다. 이 작품을 위촉한 BBC는 당초 열다섯 명을 넘지 않는 악단과 합창단이라는 단출한 규모를 조건으로 내걸었다. BBC가 의뢰해 세계 초연하거나 영국 초연한 작품이 1929년에만 50여 곡에 이르렀다. 이듬해에는 BBC 심포니 오케스트라를 창설했다. 그만큼 BBC는 현대음악의 든든한 후원자 역할을 자임했다. 하지만 작곡 과정에서 월턴이 악기를 하나둘씩 추가하다 보니 예상보다 훨씬 규모가 커지고 말았다. 급기야 방송국 내부에서도 우려의 목소리가 나왔다.

이때 지휘자 토머스 비첨이 위기에 봉착한 월턴을 돕기 위해 나섰다. 비첨은 자신이 감독을 맡고 있던 리즈 페스티벌Leeds Festival의 1931년 연주곡으로 이 작품을 넣은 뒤, 후배 지휘자 맬컴 사전트에게 초연을 맡겼다. 비첨은 월턴에게 "어차피 작품을 다시 듣기는 힘들 테니, 이보게, 브라스 밴드라도 집어넣지 그래?"라고 말했다. 이 말로 미루어 볼 때 작품이 다시 연주될 것이라는 기대는 적었던 것 같다. 초연을 맡은 합창단원들 사이에서도 난해하다는 볼멘소리가 터져 나왔다. 하지만 사전트는 "일부 나이 든 단원들이

악보상의 불규칙한 박자와 다른 요소들 때문에 성나서 불평하는 것"이라고 일축했다.

고생 끝에 낙이 온다고 1931년 10월 8일 리즈 페스티벌에서 열린 초연은 대성공이었다. 월턴은 바리톤 독창과 혼성 합창, 오케스트라 외에도 두 개의 브라스 밴드를 추가했다. 20대 시절 런던의 재즈 밴드를 위해 편곡했던 경험을 살려서 빈번한 박자 전환과 당김음의 사용으로 역동성을 끌어올렸다. 작품 초연 직후 1900년 엘가의 오라토리오 〈제론티우스의 꿈〉 이후 영국 최고의 합창 음악이라는 찬사가 쏟아졌다. 엘가를 평생 모델로 삼았던 월턴에게는 더 바랄 것이 없는 격찬이었다. 영국 음악에 인색했던 지휘자 헤르베르트 폰 카라얀도 훗날 "지난 50년간 창작된 최고의 합창 음악"이라고 높이 평가했다.

제2차 세계대전 이후 월턴은 초기의 진취성을 잃고 후기 낭만주의적 색채에 머무른다는 비판을 받았다. "20세기의 마지막 4분기에 이르기까지 후기 낭만주의를 영속시키는 것이 가능함을 보여준다"라는 영국 음악 평론가 폴 그리피스의 혹평이 대표적이다. 절반은 옳은 말이다. 하지만 사람들이 놓친 나머지 절반이 있었다. 월턴은 다른 작곡가들의 악보를 구해서 공부하는 일을 멈추지 않았다는 점이었다. 말러의 교향곡과 비틀스의 로큰롤, 슈톡하우젠과 베리오의 현대음악까지, 공부 대상에는 장르 구분도 없었다. 벤저민 브리튼과 한스 베르너 헨체 등 후배 작곡가들의 진가를 누구보다 일찍 알아보고 격려했던 것도 월턴이었다. 11세 연하인 후배 브리튼의 50세 생일을 맞아 1963년 그가 보낸 축하 편지는 지금 읽어도 훈훈하다.

친애하는 벤, 지금쯤 넘치는 청찬으로 고통받고 있을 테니 굳이 덧붙이
지는 않겠어요. 하지만 〈봄 교향곡〉과 〈녹턴〉〈전쟁 레퀴엠〉 등 내가 가
장 좋아하는 당신의 작품을 들으면서 당신의 생일을 축하하고 있다는 건
알려드리지요. 모두 걸작이지만, 특히 〈전쟁 레퀴엠〉은 19세기 위대한 두
레퀴엠이나 다른 세기의 걸작과도 견줄 수 있을 만큼 완벽한 작품입니
다. 최근 당신의 음악은 내게 더욱 소중해졌어요. 이 혼란스럽고 메마른
음악계에서 나만이 아니라 수천의 다른 사람들에게도 (상투적 표현이긴 하
지만) 불빛처럼 환하게 빛나고 있답니다.

월턴은 브리튼의 팬을 자처하며 이 편지를 '팬레터'라고 불렀다. 빈말이
아니었다. 1970년에는 브리튼의 피아노 협주곡에서 주제를 가져와서 〈벤
저민 브리튼의 즉흥곡에 의한 즉흥곡Improvisations on an Impromptu of Benjamin
Britten〉을 발표했다. 월턴은 20세기 최고의 작곡가 다섯 명을 꼽아달라는 질
문에 스트라빈스키와 쇤베르크, 드뷔시, 시벨리우스와 말러를 꼽았다. 두
명을 추가할 수 있다면 힌데미트와 브리튼을 포함시키겠다고 말했다.
　이처럼 선배 엘가와 후배 브리튼의 사이에서 20세기 영국 음악의 든든
한 징검다리 역할을 한 것도 월턴의 공으로 꼽힌다. 어쩌면 24세의 월턴이
인터뷰에서 했던 말처럼 그에게 세대 구분보다 중요했던 건 아마도 예술의
보편성이었을 것이다. "작곡하기 위해 앉으면 모더니즘이나 다른 말들은 전
혀 신경 쓰지 않아요. 오늘이나 내일을 위해서 작곡하는 것이 아니라, 어떤
시대에도 연주될 수 있는 미덕을 지닌 작품을 쓰려고 하는 것이니까요."

 〈프롬스의 마지막 밤〉

지휘 앤드루 데이비스
연주 브린 터펠(바리톤), BBC 심포니 오케스트라
발매 워너 뮤직(CD · DVD)
The Last Night of the Proms 1994: The 100th Season
Andrew Davis(Conductor), BBC Symphony Orchestra, BBC Singers & BBC
Symphony Chorus, Bryn Terfel(Baritone)
Warner Classics(Audio CD · DVD)

　산책을 뜻하는 프롬나드Promenade의 준말인 '프롬스'는 1895년 창설된
영국 런던의 음악 축제다. 18~19세기 런던의 공원에서 열렸던 야외 무료
음악회에서 유래했다. 지금은 저렴한 가격으로 부담 없이 즐기는 클래식 음

악제라는 의미로 정착했다. 매년 여름이면 두 달간 70여 회의 클래식 공연이 이어진다. 공연장인 로열 앨버트 홀의 1층 관객은 좌석 없이 줄곧 서서 감상하는 것으로 유명하다. 민간 운영으로 출발했지만 1927년 BBC가 인수해서 오늘에 이르고 있다.

특히 폐막 공연인 〈프롬스의 마지막 날〉에는 영국 국기를 든 관객이 공연장에 운집해서 푸른색과 보라색 대형 풍선을 천장으로 날리며 한바탕 축제를 벌인다. 무대를 향해 종이비행기를 날리거나 미니 폭죽을 쏘아 보내는 모습은 엄숙한 클래식 음악회보다는 차라리 흥겨운 파티를 연상시킨다.

1994년 〈프롬스의 마지막 날〉의 100주년에 열렸던 기념 실황 음반과 영상이다. 공연 직전 오케스트라 조율을 시작할 때부터 청중은 라(A) 음을 따라 부르면서 분위기를 달군다. 이날 전반부의 메인 연주곡이 월튼의 〈벨사살의 향연〉이었다. 영국의 간판 바리톤 브린 터펠이 독창을 맡았고, 당시 BBC 심포니의 음악 감독이었던 앤드루 데이비스가 지휘봉을 잡았다. 트롬본의 도입부에 이어서 합창단이 "이렇게 이사야가 말하였다Thus spake Isaiah"라고 노래하는 첫 곡부터 무시무시한 집중력을 보여준다. 콜린 데이비스부터 사이먼 래틀까지 영국 지휘자들의 빼어난 녹음이 적지 않지만, 눈부신 현장감과 박진감이야말로 이 실황만의 매력일 것이다.

후반부는 프롬스 창설자인 지휘자 헨리 우드의 흉상에 월계관을 걸어주는 의식으로 시작된다. 그 뒤 엘가의 〈위풍당당 행진곡〉 1번과 〈룰 브리타니아Rule Britannia〉 등을 연주하면 관객들이 따라 부르면서 영국 특유의 애국적 열기도 한껏 달아오른다. 축구장만큼 뜨거운 청중과 고전음악의 진지함이 공존하기에 더욱 매력적인 실황이다.

 〈런던 콘서트〉

지휘	앙드레 프레빈
연주	정경화(바이올린), 토머스 앨런(바리톤), 필하모니아 오케스트라
발매	아트하우스(DVD)

William Walton: London Concert

Andre Previn(Conductor), Philharmonia Orchestra, Philharmonia Chorus, Kyung-
Wha Chung(Violin)

Arthaus Musik(DVD)

 "앙드레 프레빈과 정경화의 바이올린 협주곡 연주와 녹음 때문에 일정이 너무 빡빡했어요. 대단한 여자예요! 그녀가 연주하는 모습을 봐야 믿을 겁니다. 게다가 그녀의 표정은 너무나 편안해요. 음반이 나오는 대로 보내 드릴게요."

 작곡가 윌리엄 월턴은 1972년 8월 프레빈이 지휘한 런던 심포니 오케

스트라의 연주회에 참석했다. 당시 작곡가의 바이올린 협주곡을 협연한 연주자가 정경화였다. 곧이어 이들은 음반 녹음도 함께했다. 협연과 녹음 과정을 지켜본 월턴은 후배 작곡가 맬컴 아널드에게 보낸 편지에서 이렇게 정경화를 격찬했다. 작곡가의 찬사처럼 정경화의 월턴 바이올린 협주곡은 야샤 하이페츠와 예후디 메뉴인의 뒤를 잇는 명반으로 손꼽힌다.

1982년 3월 29일 런던 로열 페스티벌 홀에서 열렸던 작곡가의 팔순 생일 축하 공연 영상이다. 월턴이 직접 참석한 가운데 〈벨사살의 향연〉과 바이올린 협주곡, 대관식 행진곡 등 작곡가의 대표작을 한자리에서 연주했다. 여든의 작곡가가 지팡이를 짚고 객석에 나타나자 관객들은 기립 박수를 보내고, 프레빈도 월턴이 천천히 자리에 앉을 때까지 객석을 바라보면서 기다린다. 프레빈은 월턴 교향곡과 협주곡의 재조명에 누구보다 발 벗고 나섰던 지휘자이기도 했다.

이날의 성대한 '생일잔치'에 초대받은 바이올리니스트 역시 정경화였다. 당당한 자신감과 흠 잡을 구석 없는 테크닉, 열정적인 연주까지 훗날 정경화의 트레이드마크로 불리는 특징을 모두 확인할 수 있다. 마지막 곡 〈벨사살의 향연〉을 연주한 뒤 쏟아지는 청중의 박수갈채에 월턴이 눈물을 흘리면서 감격하는 모습도 영상에 담겼다. 이듬해인 1983년에 작곡가는 세상을 떠났다. 이 공연은 어쩌면 작곡가 생전에 최후이자 최고의 생일 선물이었을지도 모른다. 그렇기에 기록적 가치가 있는 영상이기도 하다.

II. 신약성서

서양 종교음악의
정점

마태복음과 바흐의 〈마태 수난곡〉

히에로니무스 보스의 추종자, 〈십자가를 지고 가는 그리스도〉, 1510~35, 벨기에 헨트 미술관 소장

그분은 한 번도 당신의 생애에 대해 뭔가 써보려고 생각하지 않았기 때문에 그분의 전기에 여러 빈틈이 있는 것은 피할 수 없습니다.

'음악의 아버지' 요한 제바스티안 바흐의 둘째 아들인 카를 필립 에마누엘 바흐가 1774년 요한 니콜라우스 포르켈에게 보낸 편지의 한 구절이다. 차남의 편지에 언급된 '그분'은 물론 아버지 바흐다. 포르켈은 바흐의 첫 전기 작가다. 이 말이 보여주듯이 바흐의 삶이나 음악에 접근하려고 할 때 필연적으로 봉착하는 난관이 있다. 작곡가의 인생에 적잖은 공란이나 여백이 존재한다는 점이다. 우선 자필 악보와 제자들의 성적표, 진정서나 영수증 외에는 바흐 자신이 남긴 문서가 거의 남아 있지 않다. 특히 사적인 편지나 자전적 기록이 전하지 않기 때문에 내면적 감정이나 고민을 짐작할 수 있는 단서를 찾기 힘들다.

차남 카를 필립 에마누엘은 "그분은 항상 일에 쫓기고 있었기에 꼭 필요한 편지조차 쓸 여유가 없었고, 장문의 편지 교환 등은 기대할 수 없는 일이었다"라고 회고했다. 바흐는 편지를 주고받기보다는 차라리 직접 대화하는 편을 선호했다는 것이다. 그래서 "집은 마치 비둘기 집처럼 생기가 넘쳤다"라고 한다. 여담이지만 이 대목을 읽을 때마다 "비둘기처럼 다정한 사람들이라면, 장미꽃 넝쿨 우거진 그런 집을 지어요"로 시작하는 가요 "비둘기집"이 연상된다. 바흐는 두 번 결혼해서 스무 명의 아이를 낳았고 그 가운데 아홉 명이 장성했다.

바흐 연구의 난점은 음악가에 대한 당대 사회의 인식과도 밀접한 연관이 있다. 음악가는 고뇌에 가득 찬 자유로운 영혼이라는 관념은 낭만주의 이후에 정착했다. 그 이전에 음악가는 신분적으로든 직업적으로든 차라리 수공업적 장인에 가까웠다. 실제로 1703년에 18세의 바흐가 바이마르 궁정 악사로 들어갈 당시에도 궁정 장부에는 '시종 바흐'라고 기록됐다.

공백과 난점에도 불구하고 바흐의 삶에서 결정적 분기점이 된 해는 명확하게 꼽을 수 있다. 바흐가 독일 쾨텐 궁정을 떠나서 라히프치히 성 토마스 교회의 칸토르Kantor에 취임했던 1723년이다. 그해 5월 5일 바흐는 라이프치히 시의회와 정식 계약을 맺었다. 22일에는 가족들도 모두 도착했다. 칸토르는 종교음악에서 앞서 부르는 선창자先唱者에서 유래한 말이다. 바흐 당대에 이르면 교회 음악의 지휘와 연주, 노래와 교육을 책임지는 음악 감독이자 교사를 일컫는 말로 통용됐다. 라이프치히의 유서 깊은 성 토마스 교회와 성 니콜라이 교회의 예배 음악을 연주하는 일, 성 토마스 학교의 합창단원을 가르치고 지휘하는 일도 모두 칸토르의 임무였다. 이 때문에 바흐

는 오전 5~6시면 일어나서 매일 학생들에게 성악과 기악을 가르치고, 저녁이면 학교를 순찰하는 '사감 업무'까지 맡아야 했다. 농반진반으로 바흐는 'B사감'이었다.

바쁜 일과에도 바흐는 라이프치히에 부임하자마자 전대미문의 음악적 프로젝트에 착수했다. 거의 매주 성 니콜라이 교회와 성 토마스 교회의 주일 예배와 교회 축일 예배에서 사용할 칸타타를 직접 작곡하기로 결심한 것이다. 칸타타는 본래 노래하다는 의미의 라틴어 '칸타레cantare'에서 유래한 말로 기악 반주에 맞춰 부르는 성악곡을 뜻한다. 종교개혁 이후 바흐의 시대에 이르면 칸타타는 일종의 '음악적 설교'로 전례典禮에서도 핵심적 위치를 차지했다.

바흐의 칸타타 대장정大長程은 1723년 5월 30일 칸타타 "가난한 자들이 배부르게 먹을지어다Die Elenden sollen essen"(BWV 75)에서 시작됐다. 그날은 삼위일체 축일Trinity 이후 첫 주일이었다. 그 뒤 1년 내내 바흐는 축일과 주일마다 칸타타를 작곡하고 합창단원들을 연습시켜서 연주하는 과정을 반복했다. 이런 칸타타 사이클은 1720년대에만 네다섯 차례 계속됐다. 20세기 독일 작곡가 파울 힌데미트의 말대로였다. "그는 일거리 없이 그냥 쉬는 휴식의 개념을 몰랐습니다. 그 개념은 그의 천성에 없는 것이었으며, 결코 배워본 적도 없었습니다." 바흐가 평생 작곡한 칸타타는 300여 곡에 이르는 것으로 추정된다. 이 가운데 200여 곡이 남아 있다.

바흐의 종교곡은 칸타타에 그치지 않았다. 쉴 틈 없이 칸타타들을 쏟아내면서 동시에 수난곡을 작곡했다. 수난곡은 예수 그리스도의 고난과 죽음을 표현한 종교음악이다. 이 가운데 현재 남아 있는 작품이 〈요한 수난곡〉과

〈마태 수난곡〉 두 곡이다. 특히 1727년 성금요일에 초연한 〈마태 수난곡〉은 바흐가 라이프치히로 부임한 이후 차곡차곡 쌓았던 종교음악의 경험을 집약한 걸작이다. 오페라를 쓰지 않았던 바흐가 시도할 수 있는 가장 드라마틱한 장르이기도 했다. 영국 음악학자 맬컴 보이드는 "바그너의 〈니벨룽의 반지〉 이전에 가장 기념비적인 극적劇的 걸작"이라고 평했다.

바흐 작품 전집은 두 차례 출판됐다. 1850년 창립한 바흐 협회가 이듬해부터 1900년까지 반 세기에 걸쳐 46권으로 완간한 첫 작품 전집을 흔히 '구舊 전집'이라고 부른다. 그 이후에도 바흐 연구가 계속되면서 구 전집에서 숱한 오류가 발견됐고, 새로운 전집을 발간해야 한다는 목소리가 높아졌다. 결국 바흐 서거 200주기인 1950년을 맞아서 두 번째 전집 발간 작업에 착수했다. 2007년 69권으로 완간된 두 번째 전집을 '신 바흐 전집'이라고 일컫는다. 신 바흐 전집 기준으로 2부 68곡으로 구성된 이 수난곡은 연주 시간만 3시간 이상에 이른다. 두 개의 합창단과 두 개의 오케스트라에 독창자까지, 연주 규모도 통상적 수준을 뛰어넘는다. 말 그대로 '대大수난곡'이다. 바흐 평전을 쓴 음악학자 크리스토프 볼프는 "〈마태 수난곡〉은 라이프치히 교회를 위해 작곡한 바흐의 성악 작품이 최고 정점에 이르게 되었음과 동시에 이전 작품들의 어깨 위에 (발을 딛고) 서서 예상하지 못했던 수준으로까지 높이 도달했음을 보여주는 작품"이라고 말했다.

〈마태 수난곡〉이 서양 종교음악의 정점으로 꼽히는 건 단지 분량이나 규모 때문이 아니다. 이 작품은 음악과 이야기가 여러 차원에서 진행되는 복합적이고 중층적인 구조를 지니고 있다. 이 수난곡의 구조에 대해서는 학자들마다 조금씩 다르게 해석한다. 그중에서도 가장 상세하게 구분한 맬컴

보이드는 수난곡이 4중으로 맞물린 구조를 지니고 있다고 보았다.

우선 예수 그리스도의 고난과 죽음이라는 수난곡의 뼈대는 해설자인 복음사가(에반겔리스트)나 예수와 유다, 빌라도와 베드로 등 등장인물의 레치타티보와 합창곡을 통해 전달된다. 이 수난의 드라마에 소프라노와 알토, 테너와 베이스의 독창 아리아가 포개지면서 서정적이고 명상적인 분위기를 빚어낸다.

여기에 다시 루터교 신자들의 공동체인 교회를 상징하는 코랄chorale 합창을 가미해서 종교적 경건함을 자아낸다. 바흐는 마르틴 루터가 번역한 신약성서의 마태복음 26~27장과 루터교의 찬송가를 뜻하는 코랄, 시인 피칸더(피칸더는 바흐 칸타타의 가사를 쓴 시인이자 작가 크리스티안 프리드리히 헨리치의 필명)의 수난시를 대본으로 삼았다. 예수의 체포와 심판 같은 중요한 순간마다 등장하는 코랄 합창은 바흐 당대 교인들의 심경을 대변하는 역할을 한다. "오, 피와 상처로 가득한 머리O Haupt voll Blut und Wunden"라는 코랄의 선율은 다섯 번에 걸쳐서 반복되면서 작품 전체에 통일성을 부여한다. 이 선율은 예수가 제자들의 변심을 예언하는 장면(15번 곡)과 베드로의 맹세(17번 곡), 빌라도의 심판에서 두 거짓 증인의 말에 예수가 침묵하는 장면(44번 곡), 예수가 핍박받고 가시관을 쓰는 장면(54번 곡)과 예수의 죽음(62번 곡)에 등장한다.

마지막으로 수난곡을 여닫는 처음과 마지막 합창곡이 '기념비적monumental' 순간을 빚어낸다. 〈마태 수난곡〉에서 합창단은 예수 당대의 군중인 동시에 바흐 시대의 루터교 신자들이라는 이중적 역할을 맡는다. 따라서 부활절 직전의 성금요일에 〈마태 수난곡〉을 듣는다는 것은 음악 감상을 넘어서는 행

위가 된다.

음악적으로도 바흐는 상징적이고 묘사적인 기법을 총동원해서 다채롭게 표현했다. 두려움과 고통, 슬픔과 죽음을 의미하는 단어가 나오면 어김없이 불협화음과 반음계적 진행을 통해 불안감과 애절함 같은 감정을 표출했다. 예수가 채찍질 당하는 장면에서는 날카로운 부점附點 리듬을 통해 매질로 피투성이가 된 예수를 묘사하고, 천둥 번개가 치는 대목에서는 빠른 반주로 긴장감을 자아낸다.

예수가 말씀을 전하는 대목에서는 줄곧 현악이 은은하게 감싸면서 일종의 '후광 효과'를 빚는다. 하지만 십자가에 못 박힌 예수가 "신이여 어찌하여 저를 버리셨나이까Eli Eli lama sabachthani"라고 호소하는 61번 곡만은 예외다. 여기서는 현악도 침묵에 빠져든다. 음악을 통해서 후광이 사라지는 듯한 느낌을 주는 것이다. 작곡가이자 지휘자 레너드 번스타인은 이 대목에 대해 "죽음 앞에서는 예수도 인간인 것"이라고 풀이했다. 이어서 복음사가가 이 말을 독일어로 해설하는 대목에서 바흐는 이전과는 거리가 뚝 떨어진 조성을 통해서 무겁게 침잠하는 듯한 분위기를 자아냈다. 모두 절망과 고통을 강조하기 위한 음악적 장치다.

음악으로 죄 사함을 받는 기분이라고 할까. 기회가 닿을 적마다 〈마태 수난곡〉 전곡 연주를 들으러 다녔다. 1870년 바젤 대학의 젊은 교수 니체가 친구 에르빈 로데에게 보낸 편지 구절처럼 말이다. "이번 주에 신성한 바흐의 〈마태 수난곡〉 연주를 세 차례나 들었는데, 그때마다 한없는 경이로움을 새록새록 느꼈다네. 기독교를 완전히 잊은 사람에게도 복음처럼 들리더군."

언제 처음 들었는지, 정확히 몇 차례나 보러 갔는지 더는 기억나지 않는

다. 하지만 처음 실연實演으로 들었을 때 느꼈던 충격은 지금도 잊히지 않는다. 특히 2부 45번 곡이 그랬다. 여기서 로마 총독 본디오 빌라도는 예루살렘의 군중을 향해 질문을 던진다. 죄수 바라바와 예수 그리스도 가운데 누구를 풀어주기를 원하느냐고. 하지만 군중은 외친다. 바라바를 놓아주라고. 군중이 '바라바'를 외치는 대목에서 바흐는 강렬한 화음으로 그들의 무지와 죄악을 드러낸다.

성경의 이 장면은 종종 반유대주의의 근거로 해석되기도 한다. 하지만 개인적으로는 잘못을 깨닫고 반성할 기회가 주어졌는데도 여전히 뉘우칠 줄 모르는 인간 본성의 어리석음으로 이해하고 싶다. 절대자 앞에서 우리는 어쩔 수 없이 고만고만할 수밖에 없는 유한한 존재인 것이다. 이 곡을 들을 때마다 겸허해지는 이유다.

추천! 이 음반, 이 영상

 바흐 〈마태 수난곡〉

지휘	존 엘리엇 가디너
연주	제임스 길크라이스트(테너), 슈테판 로게스(베이스바리톤), 잉글리시 바로크 솔로이스츠와 몬테베르디 합창단
발매	SDG(CD)

Bach: St Matthew Passion

John Eliot Gardiner(Conductor), English Baroque Soloists(Orchestra), Monteverdi Choir(Chorus), James Gilchrist(Tenor), Stephan Loges(Bassbaritone)
SDG(Audio CD)

영국 지휘자 존 엘리엇 가디너는 어릴 적 바흐의 초상화를 보면서 자랐다. 18세기 독일 드레스덴의 궁정 화가 엘리아스 고틀로프 하우스만이 그렸

던 두 점의 바흐 초상화 가운데 하나였다. 그중 1748년 작은 바흐의 차남 카를 필립 에마누엘이 소장했던 것으로 추정된다. 독일의 유대인 음악 교사인 발터 엔케의 증조부가 1820년대에 골동품 가게에서 헐값에 이 초상화를 사들였고, 1936년 독일에서 영국으로 망명한 엔케가 이 초상화를 가디너의 아버지에게 맡겼다. 엔케가 1952년 경매에서 이 초상화를 팔 때까지 가디너는 매일 바흐의 얼굴을 보았다. 가디너는 "매일 밤 자러 갈 때마다 바흐의 시선을 피하려고 애썼다"라고 회상했다. 인연은 여기서 끝이 아니었다. 이 초상화를 구입했던 미국의 부호이자 음악 애호가 윌리엄 샤이데가 2014년 100세의 나이로 세상을 떠나면서 라이프치히에 이 그림을 기증했는데, 바흐의 초상화를 바흐의 도시에 반환해야 한다고 샤이데를 설득한 것도 가디너였다.

가디너의 2016년 〈마태 수난곡〉 실황 음반이다. 그해 가디너는 자신의 악단, 합창단과 함께 16개 도시에서 〈마태 수난곡〉을 연주했다. 그 순례의 종착점이었던 9월 이탈리아 피사 대성당 연주를 담았다. 28년 전의 〈마태 수난곡〉 전곡 음반처럼 다소 빠른 속도로 간결하게 접근하면서도, 극적 정점은 선명하게 부각하는 특유의 해석은 변함없다.

가디너는 바흐 서거 250주기이자 새로운 밀레니엄의 시작을 알렸던 2000년 바흐의 종교 칸타타 전곡을 유럽 전역에서 연주하는 '칸타타 순례'에 나선 바 있다. 그 이후의 실황이기 때문인지 한결 자연스럽고 현장감이 살아 있다. 가디너는 "강렬하고 설득력 있게 전달하는 인간 드라마와 도덕적 딜레마라는 점에서 바흐의 현존하는 두 수난곡과 비교할 만한 당대의 정가극正歌劇이 한 작품이라도 존재하는지 의문"이라고 말했다. 음악적으로든 인간적으로든 바흐와 가디너야말로 '평생 인연'이라는 생각이 든다.

 바흐 〈마태 수난곡〉

지휘 게오르크 크리스토프 빌러

연주 크리스티나 란트샤머(소프라노), 볼프람 라트케 · 마르틴 라트케(테너), 게반
트하우스 오케스트라와 성 토마스 합창단

발매 악센투스(DVD)

Bach: St Matthew Passion

Georg Christoph Biller(Conductor), Gewandhausorchester Leipzig(Orchestra),
Thomanerchor Leipzig(Chorus), Christina Landshamer(Soprano), Wolfram
Lattke(Tenor), Martin Lattke(Tenor)
Accentus(DVD)

 1212년 설립된 라이프치히의 성 토마스 교회 합창단은 9~18세 소년
90여 명이 기숙사 생활을 하면서 함께 공부하고 합창을 연습하는 교육과
음악, 생활의 공동체다. 드레스덴의 성십자가 합창단과 함께 현존하는 독일
최고最古 합창단으로 꼽힌다. 이 교회의 칸토르였던 바흐가 주일과 축일 예

배를 위해 칸타타를 썼던 것처럼, 지금도 매주 종교음악을 노래하는 전통을 고수하고 있다. 단원들이 매주 월요일부터 칸타타를 연습해서 주말 예배에서 노래하는 모습은 바흐 당대와 크게 다르지 않다.

창단 800주년을 맞은 2012년 4월 성 토마스 교회에서 열렸던 〈마태 수난곡〉 실황 영상이다. 지휘자 게오르크 크리스토프 빌러는 12세 때인 1967년 이 합창단의 보이 소프라노로 〈마태 수난곡〉을 처음 불렀던 인연이 있다. 빌러는 1992부터 2015년까지 23년간 칸토르로 재직하기도 했다. 테너 볼프람·마르틴 라트케 형제 등 주요 독창자들도 이 합창단 출신이다. 바흐의 후배들이 바흐의 교회에서 바흐의 작품을 부르고 연주하는 모습에서 800년 전통의 무게를 실감하게 된다. 2시간 40분이 넘는 수난곡이 모두 끝난 뒤에도 신도들은 박수를 보내지 않고 조용히 정적을 지킨다. 경건한 침묵이 뜨거운 박수를 대신하는 것도 이 교회에서 느낄 수 있는 특별한 경험일 것이다.

같은 해 이 합창단의 일상을 담은 다큐멘터리가 출시되기도 했다. 영상에는 부모의 품을 떠난 아이들이 집을 그리워하며 하루에도 두 번씩 울거나 저녁 예배에서 졸음을 견디지 못해 꾸벅꾸벅 눈을 감는 모습이 모두 담겼다. 하지만 아이들은 매주 연습과 예배, 해외 연주를 거듭하면서 어엿한 단원으로 성장한다. 무대에 나가기 직전, 지휘자 빌러는 아이들을 이렇게 다독거린다. "너희는 위대함의 일부이며, 그 위대함의 편에 서는 것"이라고. 세속화와 물질 만능의 시대에 여전히 바흐의 음악을 핵심적 가치로 삼는 곳이 존재한다는 사실만으로도 따스한 위안을 안기는 영상이다.

영광과 수난,
그 충돌과 공존

요한복음과 바흐의 〈요한 수난곡〉

디에고 벨라스케스, 〈십자가에 매달린 그리스도〉, 1632, 마드리드 프라도 미술관 소장

'종교개혁의 아버지'로 불리는 마르틴 루터Martin Luther(1483~1546)가 로마 교황청을 비판하는 「95개 논제」를 작성한 건 1517년 10월 31일이었다. 루터가 직접 망치를 들고 독일 비텐베르크 성교회 정문에 「95개 논제」를 박아 걸었다고 한다. 망치로 박지 않고 그냥 얌전하게 붙였다는 이야기도 있다. 심지어 실제로 붙인 적은 없다는 주장도 있다. 지금 와서 정확한 사실 관계는 알기 힘들다. 하지만 게재 방식보다 중요한 건 이 문서에 담긴 내용이었다.

　당시 교황청은 "헌금함에 동전이 쨍그랑하고 떨어지는 순간, 영혼이 천국으로 올라간다"라는 노골적인 설교와 함께 면벌부免罰府 판매에 열을 올리고 있었다. 하지만 루터는 면벌부를 부적처럼 선전하거나 팔아서 이득을 챙기는 행위를 오히려 죄악으로 보았다. "하나님의 말씀 대신 면벌부 선전을 하도록 교회마다 명령하는 사람들이야말로 그리스도와 교황의 원수"라고 정면 비판한 것이다. 당초 루터는 「95개 논제」를 라틴어로 썼다. 이 글은

곧바로 독일어로 번역된 뒤 빠르게 퍼져나갔다. 로마 교황청의 정당함에 대한 논쟁도 걷잡을 수 없는 들불처럼 번졌다. 루터는 "이 논제가 단 2주 만에 온 독일을 휩쓸었다"라고 회상했다. 종교개혁의 폭탄을 투척한 셈이었다.

　루터가 수도사가 되기로 결심한 무렵부터 줄곧 관심을 기울였던 주제가 죄와 용서의 문제였다. 교인이 구원을 받고 의로워지는 것은 면벌부 구입이 아니라 오로지 믿음을 통해서만 가능하다는 것이 루터의 신념이었다. 모든 신앙인은 자유롭고 평등한 자기 자신의 사제司祭라는 '만인 사제주의'도 여기서 나왔다. 1520년의 논문 「그리스도인의 자유에 관하여Von der Freiheit eines Christenmenschen」에 나온 "따라서 그리스도를 믿는 우리는 모두 그리스도 안에서 제사장이요 왕이니"라는 표현은 루터의 종교관을 함축한 것이었다. 교황만이 규율과 신앙을 관할하는 절대권을 지닌다는 '교황 수위권首位權'도 위협받을 수밖에 없었다. 루터의 비판이 중세적 질서를 뒤흔드는 폭발력을 지니고 있었던 것도 이 때문이다.

　200여 년 뒤에 태어난 독일 작곡가 바흐는 묘할 정도로 루터와 공통점이 많았다. 루터가 성서를 독일어로 번역한 바르트부르크 성이 있는 아이제나흐는 바흐의 고향이다. 바흐는 1521년 루터가 설교했던 성 게오르크 교회에서 세례를 받았고, 루터가 다녔던 라틴어 학교를 다녔다. 둘의 인연은 아이제나흐로만 그치지 않는다. 1519년 라이프치히에서 루터는 로마 가톨릭을 대변하는 동료 요한 에크 잉골슈타트대 교수와 면벌부 판매의 정당성과 교황의 권위 등을 주제로 치열한 논쟁을 펼쳤다. 당시 루터를 지지하는 대학생 200여 명이 도끼와 창으로 무장하고 루터가 탄 마차와 숙소 주변을 지켰다. 대부분의 논쟁이 그렇듯 훗날 '라이프치히 논쟁'으로 불리는 이 사

건에서도 승부는 명확하게 판가름나지 않았다. 하지만 역사적 의의는 다른 데 있었다. 훗날 신교와 구교로 갈라지는 양측의 입장 차를 확연하게 드러내는 계기가 된 것이었다.

루터가 목숨 걸고 논쟁에 뛰어들었던 라이프치히는 바흐가 1723년부터 세상을 떠날 때까지 27년간 봉직했던 곳이기도 하다. 루터는 이렇듯 바흐의 삶과 죽음에 모두 연관되어 있다. 루터의 신조는 다섯 개의 '오직'으로 표현된다. "오직 성경, 오직 믿음, 오직 은혜, 오직 그리스도, 오직 신께 영광 Sola Scriptura, Sola Fide, Sola Gratia, Solus Christus, Soli Deo Gloria"이다. 바흐는 마지막 구절인 '오직 신께 영광'의 약자인 SDG를 작곡을 끝낸 악보 말미에 기입했다. 바흐의 종교곡은 루터 신앙의 음악적 표현이었던 것이다. 그 핵심에 해당하는 장르가 칸타타와 수난곡이었다. 영국 지휘자 존 엘리엇 가디너는 이렇게 말했다. "종교개혁가 루터가 감수성이 예민한 젊은 바흐에게 미쳤던 영향은 지대했다. 바흐의 세계관을 형성했고, 장인이자 음악가라는 직업관을 강화했으며, 교회를 위해서 봉사하도록 했다. 그 영향력은 텔레만, 마테존과 헨델 등 다른 동시대 독일 음악가보다 훨씬 더 깊었다."

수난곡은 십자가에 못 박힌 예수 그리스도의 고통과 희생을 묘사한 종교 곡이다. 영어로는 수난곡과 열정 모두 '패션Passion'이라고 쓴다. 가끔 둘을 혼동하는 바람에 '바흐의 수난곡'을 '바흐의 열정'으로 잘못 표기하는 경우도 생긴다. '대략 난감'이지만 충분히 그럴 수 있다는 생각이 든다. 라틴어 '파시오passio'에 고통과 열정이라는 뜻이 모두 담겨 있기 때문이다. 같은 뜻의 동사 '파티오르patior'에도 감당하고 견디고 고통을 겪는다는 의미가 들어 있다.

따지고 보면 둘은 온몸으로 견디고 겪어야 하는 감정적인 체험이라는 점에서 통하는 구석이 있다. 그래서 『마지막 일주일』의 저자인 마커스 보그와 존 도니믹 크로산은 "하나님의 나라를 향한 예수의 패션(열정)이 그를 우리가 흔히 그의 패션(수난)이라고 부르는 것, 즉 그의 고난과 죽음으로 이끌었다"라고 말했다. 실제로 남의 고통에 공감하면 '감정 이입empathy'이고, 한마음이 되면 '동정sympathy'이라고 부른다. 그런 감정으로 충만하면 '열정적passionate'이고 다른 사람의 마음에 공감하는 능력이 뛰어나면 '연민compassion'이 강하다고 할 수 있다. 그렇기에 '바흐의 수난곡'이든 '바흐의 열정'이든 굳이 오역 여부를 따지고 싶지는 않다. 다만 '열정'으로 가득한 번역이라고 할까.

〈요한 수난곡〉은 1724년 4월 성금요일에 성 니콜라이 교회에서 초연됐다. 라이프치히에 바흐가 부임한 이듬해였다. 당초 바흐는 성 토마스 교회에서 연주하려고 했다. 하지만 라이프치히 시의회의 결정에 따라 초연 나흘 전에 연주 장소가 변경됐다. 두 교회에서 해마다 번갈아 연주하는 관습 때문이었을 것으로 추정된다.

2부 40곡으로 연주 시간만 1시간 40분이 넘는 〈요한 수난곡〉은 〈마태수난곡〉 이전까지 바흐의 종교곡 가운데 가장 규모가 큰 작품이었다. 자연스럽게 바흐에게 이 수난곡은 자신의 음악적 역량을 증명할 기회이자 시험대가 됐다. 음악학자 크리스토프 볼프는 "1724년에 바흐는 〈요한 수난곡〉을 연주함으로써 처음으로 자신만의 독특한 성금요일 저녁 예배가 어떤 것인지 보여줄 기회를 얻게 되었다. 바흐는 이 행사의 성격을 새로 결정했을 뿐 아니라, 예배드리는 사람들의 감상 능력이나 잠재력 및 이들의 기대가 다음

해로 계속 이어지도록 하는 데에도 성공했다"라고 설명했다. 영국 지휘자 존 엘리엇 가디너는 바흐의 종교곡을 우주 천체에 비유하기도 했다. 〈요한 수난곡〉이 바흐에게 중요한 '행성planet'과도 같았다면, 매주 주일 예배를 위해 작곡한 칸타타들은 그 궤도를 따라서 공전하는 '위성들moons'이었다는 설명이다. 이 때문이었을까. 바흐는 1724년 초연 이듬해인 1725년과 1732년, 1749년 등 세 차례에 걸쳐 〈요한 수난곡〉의 개작을 거듭했다. 사반세기 동안 이 수난곡을 거듭해서 손질한 것이다. 1749년 4월 4월 연주한 것으로 기록된 〈요한 수난곡〉을 바흐가 생전 마지막으로 지휘한 작품으로 추정하기도 한다.

〈요한 수난곡〉은 루터가 번역한 신약성서의 요한복음에 근거를 두고 있다. 특히 예수의 체포와 재판, 죽음을 다룬 요한복음 18~19장을 핵심적인 텍스트로 삼는다. 마태와 마가, 누가 같은 다른 복음서들은 대체로 예수의 탄생과 가계, 생애를 서술적으로 전달하는 데 중점을 두고 있다. 이 때문에 세 복음서를 묶어서 공관복음서共觀福音書라고 부른다.

반면 요한복음은 예수의 설교와 대화를 통해서 빛과 어둠, 상승과 하강, 진실과 거짓, 선악 같은 신학적 주제를 강조한다. "나는 세상의 빛이니"(요한복음 8장 12절) "나는 선한 목자라"(10장 11절) "나는 부활이요 생명이니"(11장 25절) "내가 곧 길이요 진리요 생명이니"(14장 6절) 같은 예수 그리스도의 비유적인 자기규정 역시 요한복음에서 두드러지는 점이다. 데일 마틴 예일대 명예교수는 『신약 읽기』에서 "요한의 복음서는 첫머리부터 우리가 다른 세계에 들어와 있다고 느끼게 만든다. 이 복음서는 다른 공관복음서와 같은 느낌을 주지 않는다"라고 말했다. 요한복음은 루터가 특히 아꼈던 복음서이

기도 했다.

　루터의 신학에서 그리스도의 수난과 영광은 둘이 아니라 하나로 통한다. 이런 관점은 바흐의 수난곡에도 고스란히 투영되고 있다. 1부 첫 합창곡인 "오 주여, 우리의 왕이시여Herr, unser Herrscher"부터 그렇다. 바이올린을 비롯한 현악은 그리스도의 영광을 찬미하지만, 플루트와 오보에 등 목관은 비통하고 어두운 톤으로 수난의 비극을 묘사한다. 이 수난곡의 중심적 위치에 해당하는 알토 아리아 "다 이루었도다Es ist vollbracht" 역시 마찬가지다. 십자가에서 그리스도가 남긴 일곱 말씀 가운데 하나인 이 말은 고난과 영광의 복합적 의미를 고스란히 함축한 문장이다.

> 다 이루었도다. 우리를 위해 돌아가셨도다. 슬픈 이 밤, 마지막 순간이 오네. 슬픔의 밤이여, 그때가 오고 있네. 유대의 왕이 승리하셨다. 싸움은 끝났다. 다 이루었도다.
>
> _"다 이루었도다"

　음악적으로도 알토가 비올라 다 감바의 반주에 맞춰 서서히 침잠하는 하향 음계의 단조 선율을 노래한다. 가장 절망적이고 고독한 순간에 도달하는 듯싶더니 일순간 장조로 급변하면서 음악도 반전을 맞는다. 승리의 선언과 더불어 빠른 현악 합주와 환희를 상징하는 팡파르가 울려 퍼진다. 하지만 기쁨도 잠시뿐, 다시 음악은 초반부의 단조로 되돌아온다. 이처럼 그리스도의 영광과 수난은 음악적으로도 교차하거나 충돌하면서 작품 내에서 공존한다. 영국 음악학자 피터 윌리엄스는 "요한 수난곡은 라이프치히 교인

　　　　　　　　　　　　　　　　　　　　　　　　II. 신약성서

들에게 분명히 '전위적avant-garde'이었으며 교회력敎會曆에도 새로운 차원을 열어주는 데 성공했다"라고 평했다.

바흐 수난곡의 두드러진 점 가운데 하나는 주요 합창이나 아리아의 노랫말이 '나'와 '우리' 같은 1인칭 시점으로 서술되어 있다는 점이다. 1인칭의 독창 아리아가 신자 개인을 의미한다면, 복수인 '우리'는 루터교 신도들의 모임인 교회를 뜻한다. 이처럼 예수의 고난과 죽음을 되새기는 수난절 기간에 신자들은 수난곡의 가사를 들으면서 종교적 공동체의 일원이라는 사실을 상기하게 된다. 가디너는 "우리는 이야기의 재연에 참여자가 된다. 비록 친숙하기는 하지만 회한과 믿음, 궁극적으로는 구원으로 가는 구명 밧줄을 던져줘서 우리를 일으켜 세우고 자기 만족적 안주에서 벗어나게 하기 위해 들려주는 이야기 말이다"라고 풀이했다.

이렇듯 뿔뿔이 흩어져 개인화되고 파편화한 현대에도 여전히 수난곡을 듣는 행위는 음악적인 동시에 종교적인 체험이 된다. 수난곡이 울려 퍼지는 두세 시간만큼은 내 곁에 앉아 있는 이름 모를 누군가와 내가 별반 다르지 않음을 깨닫는 무척 경이로운 경험을 하게 된다. 설령 종교가 없거나 다르다고 해도 말이다. 적어도 이 순간만큼은 우리는 남이 아니며, 적이 아니다. 설령 이 시간이 지나가면 다시 불신과 적의의 발톱을 드러내고 서로 으르렁거릴지라도 말이다. 바흐의 종교곡을 연주하는 음악회에 참석하면 마음속으로 이런 상상을 하면서 듣는다. 그래서 더욱 바흐를 찾는 것일지도 모른다.

 바흐의 〈요한 수난곡〉

지휘	존 버트
연주	니콜라스 멀로이(테너), 매슈 브룩(베이스), 더니든 콘소트
발매	린 레코즈(CD)

Bach: St John Passion

John Butt(Conductor), Dunedin Consort(Orchestra&Chorus), Clare Wilkinson(Alto),
Nicholas Mulroy(Tenor), Matthew Brook(Bass)
Linn Records(Audio CD)

　영국의 바흐 연구자이자 지휘자, 건반 연주자 존 버트는 보기 드물게도 이론과 실기를 겸비한 인물이다. 바흐에 대한 굵직한 논문과 저서를 펴내면서 동시에 작곡가의 주요 작품을 녹음하는 프로젝트에도 착수했다. 음악 외

에도 앨프리드 히치콕의 영화와 마르셀 프루스트의 『잃어버린 시간을 찾아서』, 태극권 연습을 좋아한다고 말한다. 아버지인 생화학자 윌프레드 버트 역시 런던 필하모닉 합창단에서 활동했던 아마추어 음악인이다.

존 버트는 2003년 에든버러의 바로크 연주 단체 더니든 콘소트의 예술 감독으로 부임한 이후 진취적인 시도로 세계 음악계의 주목을 받았다. 2006년에는 좀처럼 연주되지 않는 더블린 초연 판본으로 헨델의 〈메시아〉를 녹음해서 평단의 격찬을 받았다. 2012년 바흐의 〈요한 수난곡〉을 녹음하면서도 독특한 시도를 했다. 단순히 작품만 녹음하는 데서 그치지 않고 오르간 전주와 찬송을 포함한 전체 예배 의식과 함께 수난곡을 연주한 것이다.

바흐와 북스테후데의 오르간 전주곡으로 시작한 뒤 〈요한 수난곡〉의 1·2부를 나눠서 연주하고, 다시 바흐의 오르간 작품으로 마무리를 짓는 방식이다. 음반에도 '바흐의 수난곡 전례의 재구성'이라는 제목을 붙였다. 이 때문에 음반을 듣고 있으면 자연스럽게 성금요일에 열리는 수난 예배에 참석한 듯한 느낌이 든다. 심지어 음반사 홈페이지를 통해서 바흐 당대의 독일어 설교도 다운받을 수 있도록 했다.

독창과 합창을 합쳐 13명의 성악가와 10여 명의 악단이라는 단출한 편성으로 실내악적 앙상블을 강조하고 있다. 화려하거나 과시적인 치장 없이 소박하고 정갈한 작품의 멋을 살리는 것이다. 작곡 당대의 악기와 연주법을 중시했던 고음악 전문 단체들의 문제의식이 연주 관습 전반으로 확장되고 있다는 걸 확인할 수 있다.

 바흐 〈요한 수난곡〉

연출	피터 셀라스
지휘	사이먼 래틀
연주	마크 패드모어(테너), 크리스티안 게르하허(바리톤), 막달레나 코체나(메조 소프라노), 베를린 필하모닉 오케스트라
발매	베를린 필(DVD)

Bach: St John Passion

Simon Rattle(Conductor), Berliner Philharmoniker(Orchestra), Rundfunkchor Berlin(Chorus), Peter Sellars(Stage Director), Mark Padmore(Tenor), Christian Gerhaher(Baritone), Magdalena Kožená(Mezzo—Soprano)

Berliner Philharmoniker(DVD)

　　종교적 불경일까, 예술적 파격일까. 피터 셀라스는 과감하다 못해 과격한 오페라 해석으로 찬반 논란을 몰고 다니는 문제적 연출가다. 2010년 3월 잘츠부르크 부활절 페스티벌과 4월 베를린 필하모니 홀에서도 바흐의 〈마태 수난곡〉에 연기를 가미한 연출로 화제와 논란을 불러일으켰다. 합창단과 독창자들은 가만히 서서 악보를 보는 통상적 연주 방식 대신에 무대에서 오케스트라 단원들 사이를 천천히 걸어 다니며 노래한다. 이들의 시선 역시 객석의 청중이 아니라 서로를 향한다. 암보暗譜를 한 덕분에 시선의 자유가

생긴 것이다. 세속적인 오페라 대신에 칸타타와 수난곡, 오라토리오 같은 종교곡에 천착했던 바흐의 삶을 생각하면 파격을 넘어서 불경의 소지로 해석될 여지도 다분했다.

〈마태 수난곡〉에 이은 2014년 〈요한 수난곡〉 실황 영상이다. 오케스트라가 정중앙이 아니라 오른편에 앉아 있고, 검은 의상의 합창단은 무대 위에 누운 채 슬픔에 잠겨 신을 갈구하는 동작으로 노래하기 시작한다. 콘서트 형식의 오페라처럼 독창자들도 모두 무대에서 연기하며 노래한다. 래틀과 함께 즐겨 연주하는 아내 막달레나 코체나도 만삭의 몸으로 독창자로 출연했다. 특히 빌라도의 앞에 선 예수 그리스도가 취조받는 듯이 검은 안대로 두 눈을 가린 채 조명 아래서 무릎 꿇은 자세로 답변하도록 한 설정은 무척 도발적이다.

바흐의 종교음악에 내재한 극적 성격을 끄집어내서 극대화한 연출이다. 물론 보여주기식의 현시적 효과에 집착하고 있다는 비판도 가능하다. 하지만 무대와 객석의 경계를 허무는 과감한 시도 덕분에 바흐 당대의 공동체적 성격이 21세기 공연장에서 되살아난 것 역시 사실이다. 모두 작곡 당대의 연주 방식에 충실하려는 정격성authenticity에 대해 고민할 때 거꾸로 파격적 재해석을 시도하는 역발상이 놀랍다. 셀라스는 이 작품에 대해 "쇼나 드라마가 아니라 기도이며 명상"이라고 말했다. 단순한 감상을 넘어서 생생한 체험이 되기를 원했다는 의미일 것이다.

3

가장 종교적이지 않은
성경 이야기

마가복음과 슈트라우스의 〈살로메〉

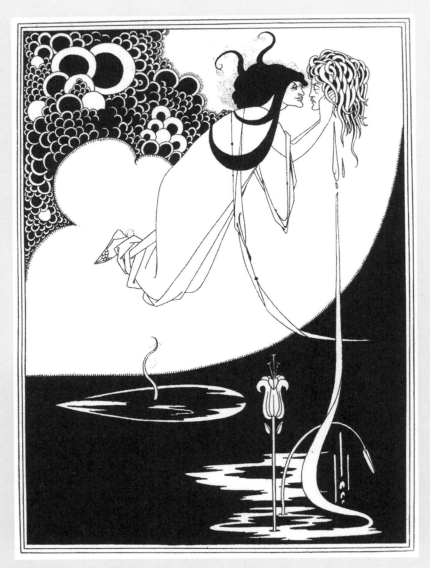

오브리 비어즐리, 〈클라이맥스〉, 1894

오페라 역사상 최악의 악녀는 누구일까. 비제의 오페라 여주인공 카르멘에게는 사랑과 자유를 갈구하는 대의명분이 있다. 알반 베르크의 룰루에게는 사회의 희생양이라는 이유라도 존재한다. 하지만 눈 씻고 보아도 마땅한 정상 참작의 근거가 떠오르지 않는 절대 악도 있다. 리하르트 슈트라우스 Richard Strauss(1864~1949)의 오페라 여주인공 살로메다. 의붓아버지 앞에서 이상야릇한 춤을 스스럼없이 추고, 처형된 세례 요한의 목에 뜨겁게 입맞춤하는 세기말의 탕녀 말이다.

　신약성서에서 살로메는 직접적인 이름 언급 없이 두 군데에서 등장한다. 우선 세례 요한의 죽음에 대해 서술한 마태복음 14장이다. 내용은 이렇다. 로마 제국에 의해 유대의 통치자로 임명된 헤롯 왕은 이복동생의 아내와 재혼했다가 부도덕하다는 세례 요한의 비판에 직면한다. 화가 치민 헤롯 왕은 세례 요한을 죽이고자 했지만 이스라엘 백성의 반발이 두려워 뜻을 이

루지 못했다. 그즈음 헤롯 왕의 생일잔치가 열린다. 초대 손님인 고위 관료와 군인, 지역 명사 앞에서 의붓딸인 살로메가 춤을 선보이자, 헤롯 왕은 기뻐서 어떤 소원이든 들어주겠다고 약속한다. 살로메는 친모인 헤로디아의 바람대로 "세례 요한의 머리를 쟁반에 담아서 달라"라고 청한다. 헤롯 왕은 오랜 망설임 끝에 세례 요한의 목을 베어서 살로메에게 건넨다.

마가복음 6장도 줄거리는 같다. 다만 헤롯 왕이 애당초 세례 요한을 죽이려고 했지만 뜻을 이루지 못했던 이유에 대해 조금 더 상세하게 기술하고 있다. "헤롯이 요한을 의롭고 거룩한 사람으로 알고 두려워하여 보호하며 또 그의 말을 들을 때에 크게 번민을 하면서도 달갑게 들음이러라"(마가복음 6장 20절)라는 것이다. 헤롯 왕은 평소에도 세례 요한을 미워했지만 입바른 소리라는 걸 알고 있었기 때문에 차마 죽일 수 없었다는 뜻이다. 잔인한 살로메가 일부러 극악무도한 부탁을 한 것이 아니라, 친모와 양부가 입 밖으로 꺼낼 수 없었던 속마음을 대신 이야기해 준 셈이 된다. 이 만행은 살로메의 '단독 범행'이 아니라, 사실상 이들 가족의 '공동 범행'인 것이다. 프랑스의 문화 인류학자 르네 지라르는 헤롯 왕의 생일을 '제의적 축제', 세례 요한의 처형을 '희생양 메커니즘'이라는 독특한 관점에서 재해석한다.

고대 유대의 타락한 사회상을 보여주는 잔인한 이야기를 세기말의 관능으로 바꿔낸 대담한 상상력의 소유자가 극작가 오스카 와일드Oscar Wilde(1854~1900)였다. 창작 과정 역시 독특했다. 1891년 와일드가 프랑스어로 먼저 극본을 썼고, 3년 뒤 앨프리드 더글러스가 거꾸로 영역하는 과정을 택했다. 더글러스는 오스카 와일드의 동성 연인이었다. 와일드는 책 표지에 "나의 친구이자 내 희곡의 번역자 앨프리드 브루스 더글러스 경에게"라는

헌사를 적었다.

살로메의 병적이고 퇴폐적인 관능미에 대한 묘사는 희곡 초반부터 두드러진다. 궁궐을 지키는 호위대장과 병사들은 달빛을 배경으로 등장하는 살로메의 모습을 보고서 "마치 은으로 된 거울에 비친 흰 장미의 그림자 같아"라며 감탄을 금하지 못한다. 아름다움과 죽음의 이미지가 여기서 포개진다.

반면 살로메는 우물 속에 갇혀 있던 요하난(세례 요한)의 모습을 보고 첫눈에 빠져든다. 욕망의 대상인 살로메가 스스로 또 다른 욕망의 주체가 되는 것이다. 하지만 이들의 소통은 처음부터 단절되어 있다. 요하난은 선악을 가르는 종교의 언어로 이야기하지만, 살로메는 오로지 미추美醜의 잣대로만 판단하기 때문이다. 그렇기에 요하난이 "내게 말을 걸지 마라. 내 그대 말을 듣지 않으리라. 나는 오직 주님의 목소리만 듣노라"라고 이야기하는데도, 살로메는 "난 당신의 몸을 사랑해요"라고 고백한다. 이 첫 장면부터 살로메와 요하난의 충돌은 예고되어 있다. 이처럼 도덕적 판단에서 벗어나 아름다움만을 최고의 가치로 여기는 예술 사조를 유미주의唯美主義라고 부른다.

신약성서와 와일드의 희곡에는 결정적 차이가 있다. 성서에서는 살로메가 어머니의 바람을 대신 실현해 주지만 와일드의 작품에서 요하난의 목을 원하는 건 사실상 살로메 자신이다. 급기야 살로메는 일곱 개의 베일을 하나씩 벗으면서 헤롯 왕을 유혹하는 '일곱 베일의 춤'을 추기에 이른다. 살아서 사랑을 이룰 수 없다면 죽어서라도 소유하겠다는 살로메의 욕망은 등장인물들을 파멸로 몰아넣을 만큼 강렬하다. 그렇기에 살로메는 "홍수로도 엄청난 물로도 내 열정을 식힐 수는 없어"라고 단언한다.

따지고 보면 이 작품에서 넘치는 것은 욕망뿐이다. 한 걸음 나아가 와일

드는 살로메가 요하난의 잘린 목에 입맞춤하는 장면을 드라마의 절정에 배치하는 대담성을 보였다. 이 문제작이 빅토리아 시대의 엄숙한 청교도주의와 갈등을 빚었던 것도 불가피했을지 모른다. 이 작품은 1892년 영국에서 연극 공연을 앞두고 리허설을 시작했지만 성서 모독이라는 이유로 상연이 금지됐고, 결국 1896년 파리에서 먼저 초연됐다.

『살로메』는 오스카 와일드의 그리 길지 않은 삶에서도 전환점이 됐다. 다만 그 전환은 비극적 추락에 가까웠다. 와일드의 동성 연인이자 『살로메』를 번역한 더글러스의 아버지인 퀸스버리 후작은 아들과 와일드의 사이를 알게 된 뒤 공공연하게 비난을 퍼부었다. 당시 영국에서 동성애는 형사 사건으로 취급됐다. 더구나 와일드는 왕실 고문이자 변호사의 딸인 콘스턴스와 결혼해서 두 아들을 둔 처지였다.

결국 와일드는 퀸스버리 후작을 명예 훼손으로 고소했다. 하지만 결과적으로는 자충수가 되고 말았다. 와일드가 재판에서 패소하고 거꾸로 동성애 혐의로 기소된 것이다. 와일드는 연극 〈살로메〉의 파리 초연도 지켜보지 못한 채, 2년간 영국에서 수감 생활을 했다. 감옥에서 더글러스에게 보내는 편지 형식으로 쓴 글이 『심연으로부터De Profundis』다. 이 책을 옮긴 번역가 박명숙 씨는 "생애 최고의 정점에서 추락의 싹이 움트고 있었으니 이보다 더한 삶의 아이러니의 반전이 또 있을까"라고 적었다.

석방 직후 와일드는 프랑스로 도망치듯 떠났다. 그 뒤에도 가난과 고독에 시달리다가 1900년 파리 호텔 방에서 뇌막염으로 쓸쓸히 세상을 떠났다. 그가 잠들어 있는 파리의 페르 라셰즈 묘지에는 세기말의 극작가를 숭배하는 참배객들의 발길이 지금도 끊이지 않는다. 팬들의 키스 자국으로 인

한 무덤 훼손을 막기 위해 2011년 2미터 높이의 투명 플라스틱 보호막을 설치했을 정도다.

　연극 〈살로메〉의 열풍은 공연 금지령과 논란 속에서도 유럽 전역으로 번졌다. 1902년 독일 베를린에서는 연출가 막스 라인하르트Max Reinhardt(1873~1943)가 〈살로메〉를 연극 무대에 올렸다. 그는 동료 작곡가 리하르트 슈트라우스를 공연에 초대했다. 그 무렵 〈살로메〉를 오페라로 작곡할 궁리를 하고 있던 슈트라우스는 이 공연을 본 뒤 결심을 굳혔다. 이 작품으로 오페라를 쓸 수 있지 않겠느냐는 동료 첼리스트 하인리히 그륀펠트의 질문에 슈트라우스는 이렇게 답했다. "이미 바쁘게 작곡하고 있어요."

　슈트라우스는 원작의 대본을 절반 가까이 덜어내고 음악적 밀도를 높이는 데 집중했다. 슈트라우스는 바그너 오페라에서 반복적으로 등장하면서 등장인물이나 사물 등을 상징하는 '유도동기leitmotiv'를 음악적으로 영민하게 활용했다. 그래서일까. 지하 감옥에 수감된 요하난이 지상으로 나오는 대목에서는 바그너의 〈니벨룽의 반지〉가 어른거리고, 살로메가 처음 등장하는 관능적인 장면에서는 슈트라우스의 후속작 〈장미의 기사〉의 전조를 엿볼 수 있다.

　1905년 드레스덴 궁정 극장에서 오페라 〈살로메〉가 초연됐을 때에도 사악하고 음란한 작품이라는 논란은 어김없이 재현됐다. 심지어 살로메 역을 맡은 소프라노가 '일곱 베일의 춤'을 추기를 거부하는 바람에 다른 무용수가 대신하기도 했다. 오페라 초연 이후에도 주역 소프라노 대신 전문 무용수가 춤추는 관행은 꽤 오랫동안 계속됐다. 하지만 노래뿐 아니라 연기력의 중요성이 커진 지금은 주역 소프라노가 춤까지 함께 추는 경우가 많다.

오스카 와일드의 연극 공연 때와는 달리 오페라 초연 당시 불거진 논란은 작품 흥행에 플러스 요인으로 작용했다. 노출 강도가 높다는 입소문을 탄 영화가 인기를 끄는 것과 같은 이치였다. 드레스덴 초연 때는 커튼콜을 38차례나 받을 정도로 대성공을 거뒀다. 그 뒤에도 2년간 유럽의 오페라 극장 50여 곳에서 잇따라 공연됐다. 1906년 오스트리아 그라츠 공연 때는 푸치니와 말러, 쇤베르크와 알반 베르크 등이 모두 객석에 앉아 있었다. 소설가 토마스 만은 『파우스트 박사』에서 주인공 아드리안 레버퀸이 그라츠에서 슈트라우스의 〈살로메〉를 관람한 뒤 작곡가에 대해 이렇게 경탄했다는 설정을 집어넣었다. "얼마나 대단한 재능을 가진 친구인가. 혁명아로군. 당돌하고 깜찍해. 전위 예술이 이렇게 확실히 성공한 적은 없었어. 청중을 모욕하는 불협화음을 실컷 들려주고, 그러고는 마음씨 좋게 속물을 달래면서 그렇게 나쁜 의도는 아니었다고 타이른단 말이야. 성공이야, 대성공!"

오페라는 살로메가 요하난의 목에 입맞춤하는 후반 장면에서 절정에 이른다는 점에서 그 구성이 와일드의 희곡과 동일했다. 살로메는 광란과 희열이 뒤범벅된 상태에서 "사랑의 수수께끼는 죽음의 수수께끼보다 더욱 크다"라고 노래한다. 드디어 숙원을 이룬 것일까, 아니면 결국 미쳐버린 것일까. 흡사 슈트라우스가 사표師表로 삼았던 바그너의 걸작 〈트리스탄과 이졸데〉에서 이졸데의 마지막 아리아 "사랑의 죽음Liebestod"을 정신분석학적으로 재구성한 것만 같았다. 여기서 슈트라우스는 불협화음을 과감하게 구사하는 음악적 승부수를 던졌다. 이전 낭만주의 오페라에서는 느낄 수 없었던 욕망과 혼돈, 공포와 관능의 심연을 모두 드러낸 것이었다. 질겁한 헤롯 왕이 "저 여자를 죽여라"라고 다급하게 외치는 다음 장면에서 음악적 질서를

되찾고자 하지만, 〈살로메〉 이후의 오페라는 결코 그 이전과 같을 수 없었다. 이 문제적 오페라는 지금도 바그너의 후기 낭만주의와 20세기 현대음악을 이어주는 가교 역할을 한다는 평가를 받는다.

따지고 보면 슈트라우스가 선사했던 충격의 절반은 오스카 와일드의 원작 덕분이었다. 남성 중심 사회에서 여성이 솔직한 욕망의 주체가 될 수 있고 나아가 도덕이나 통념과도 어긋날 수 있다는 도발적 상상력은 당대의 도덕관과 필연적으로 충돌할 수밖에 없었다. 〈살로메〉가 버지니아 울프 같은 여성 작가나 여성 참정권 운동과 동시대에 등장한 건 결코 우연이 아니었다. 그런 의미에서도 와일드는 불온하면서도 불운했던 선구자였다. 그 불온함까지 고스란히 음악으로 담아냈다는 점이야말로 슈트라우스의 성공 요인이었을 것이다.

추천! 이 음반, 이 영상

 오페라 〈살로메〉

지휘	게오르그 솔티
연주	비르기트 닐손(소프라노), 게르하르트 슈톨체(테너), 빈 필하모닉
발매	데카(CD)

Richard Strauss: Salome

Georg Solti(Conductor), Wiener Philharmoniker(Orchestra), Birgit Nilsson(Soprano), Gerhard Stolze(Tenor)

DECCA(Audio CD)

나치의 핍박을 피해서 망명한 헝가리 출신의 유대인 지휘자와 나치에 협력한 전력이 있는 독일 작곡가. 게오르그 솔티와 슈트라우스는 언뜻 어울리지 않는 조합처럼 보일지도 모른다. 하지만 솔티는 1946년 뮌헨의 바이

에른 오페라 극장의 음악 감독에 임명된 이후 말년의 작곡가와 세 차례 만났다. 뮌헨은 슈트라우스의 고향이었고, 슈트라우스는 반세기 이전에 이 극장을 지휘했던 선배 감독이었다. 바이에른 오페라 극장은 1949년 7월 작곡가의 85세 생일을 맞아 오페라 〈장미의 기사〉를 공연했다. 슈트라우스는 건강 악화로 공연에는 참석하지 못했지만, 대신 솔티의 리허설을 참관했다.

휴식 시간에 악단을 찾아온 슈트라우스는 다큐멘터리 촬영을 위해 몇 분간 지휘봉을 직접 잡았다. 슈트라우스의 군더더기 없는 지휘를 곁에서 지켜본 솔티는 "지금도 객석에 있는 작곡가 앞에서 〈장미의 기사〉를 처음으로 지휘해야 한다면 죽도록 두려울 것"이라고 고백했다. 그 직후 솔티는 슈트라우스의 생일날 오전에 열린 축하 음악회에 피아니스트로 참가해서 작곡가의 바이올린 소나타를 연주했다. 이런 인연으로 1949년 9월 세상을 떠난 작곡가의 장례식 때에도 솔티가 지휘봉을 잡았다.

솔티가 슈트라우스의 오페라 중에서 가장 좋아한다고 꼽은 작품이 〈살로메〉다. 솔티는 이 작품을 "이국적이고 비뚤어진 〈코지 판 투테〉"(모차르트 오페라)라고 비유했다. 당대 최고의 바그너 여가수로 부상하고 있던 비르기트 닐손을 살로메로 캐스팅한 1961년 녹음이다. 솔티와 닐손은 1958~65년 7년간 바그너의 4부작 오페라 〈니벨룽의 반지〉 전곡을 세계 최초로 함께 녹음하면서 클래식 음반사를 새롭게 써나간 '단짝'이었다. 솔티는 "닐손은 성악적, 음악적, 드라마적이라는 세 가지 측면에서 모두 훌륭한 유일한 소프라노"라고 높게 평가했다. 거침없고 당당한 닐손의 카리스마와 솔티 특유의 자로 잰 듯한 명징한 사운드가 최강의 조합을 이룬다. '일곱 베일의 춤'에서 오케스트라만으로 광란을 빚어내는 솔티의 솜씨도 인상적이다.

 오페라 〈살로메〉

지휘	필립 조르당
연출	데이비드 맥비카
연주	토머스 모저(테너), 나디아 미하엘(소프라노), 로열 오페라하우스 오케스트라
발매	오푸스 아르테(DVD)

Richard Strauss: Salome

Philippe Jordan(Conductor), Royal Opera House Orchestra, Thomas Moser(Tenor), Nadja Michael(Soprano)

Opus Arte(DVD)

 연출가가 횟집 주방장이라면 〈살로메〉는 복어 같은 생선이다. 작품의 노출과 폭력성은 잘 다듬으면 훌륭한 공연이 되지만, 서툰 손으로 자칫 잘못 건드리면 치명적인 맹독이 퍼질 수도 있다. 선정적이고 파격적인 설정으로 논란을 몰고 다니는 영국 연출가 데이비드 맥비카가 이 오페라를 그냥 지나쳤을 리 없다. 폭력성과 노출을 뒤로 빼는 것이 아니라 초반부터 부각

시키는 정공법을 택했다. 작품의 시대적 배경을 나치가 권력을 잡은 독일을 연상시키는 20세기 현대로 옮겨온 것이다. 2008년 영국 런던의 로열 오페라하우스 실황 영상이다.

나치 간부들이 연회를 펼치는 상층과 수용자들의 하부 세계로 공간을 수직으로 분할한 발상이 눈에 띈다. 이 때문에 막이 열리면 위층의 수용소 간부들은 향락에 젖어 있지만, 아래층의 수감자들은 차가운 콘크리트 벽 아래에서 전라全裸로 검사를 받는 모습이 동시에 눈에 들어온다. 타락과 불평등으로 가득한 세상에서 살로메는 욕망과 호기심을 억누르지 못하고 무대를 휘젓고 다니는 철부지로 묘사된다. 작곡가도 살로메에 대해 "이졸데[바그너 오페라의 여주인공]의 목소리를 지닌 16세 소녀"라고 묘사한 적이 있다.

살로메가 추는 '일곱 베일의 춤'은 단순히 노출을 보여주는 것이 아니라 칠흑 같은 어둠 속에서 벌어지는 부도덕한 범죄 행위로 해석된다. 살로메가 범죄의 피해자라는 독특한 해석이다. 결말에서 피 칠갑을 한 채 광란의 노래를 부르는 살로메는 그 자체로 강렬한 인상을 남긴다. 연출가는 이탈리아 파시즘을 배경으로 사드의 원작 소설을 재해석한 파졸리니 감독의 1975년 영화 〈살로, 소돔의 120일〉에서 영감을 받았다고 밝혔다.

이런 파격의 연속 때문에 고전 오페라에 대한 분탕질이라고 눈살을 찌푸릴 수도 있다. 하지만 제2차 세계대전이야말로 폭력과 광기가 극에 이르렀던 시기라는 사실을 감안하면 충분히 설득력이 있다. 지휘자 필립 조르당은 이듬해 프랑스 바스티유 오페라 극장의 음악 감독으로 취임한 음악적 저력을 유감없이 보여준다.

음악이 된
마지막 말씀

누가 · 요한복음과 하이든의 〈십자가 위의 일곱 말씀〉

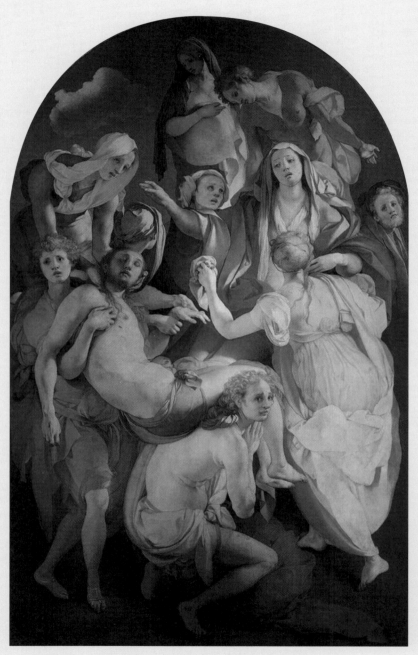

야코포 폰토르모, 〈십자가에서 내림〉, 1525~28년경, 피렌체 산타 펠리치타 성당 소장

겟세마네 동산에서 기도를 드리던 예수 그리스도는 유다의 배반으로 체포 당한다. 제자 베드로는 칼을 휘두르며 격렬하게 저항하지만 예수는 "칼로 일어선 자, 칼로 망하는 법"이라는 말씀으로 베드로를 만류한다. 배우 출신 의 감독 멜 깁슨이 2004년 연출한 영화 〈패션 오브 크라이스트The Passion of the Christ〉의 첫 장면이다. 영화는 제목처럼 예수가 지상에서 겪었던 최후의 수난을 그리고 있다.

영화는 로마 병사들의 회초리와 채찍에 예수의 살이 찢기고 피가 튀는 과정을 가감 없이 카메라에 담는다. 예수가 겪어야 했던 육체적 고통을 있 는 그대로 보여주는 데 초점을 맞춘 것이다. 가시 면류관을 쓴 채 십자가를 지고 골고다 언덕을 오르던 피투성이 예수가 로마 병사의 매질을 견디지 못 하고 쓰러지는 장면은 정신적 고통 이전에 차라리 물리적 고통으로 다가온 다. 언덕 위의 십자가에 매달기 위해 예수의 손발에 못을 박는 장면에서 고

통도 정점에 이른다. 2016년 전쟁 영화 〈핵소 고지〉에서도 두드러졌지만, 멜 깁슨은 때로는 지나칠 만큼 믿음의 현현顯現을 강조하는 경향이 있다.

〈패션 오브 크라이스트〉는 믿음의 깊이가 반드시 표현의 강도와 비례하는가 하는 의문을 남긴다. 눈에 보이지 않는 신앙의 세계를 눈에 보이는 영화라는 방식으로 전달할 수 있다는 확신 자체에 독선의 위험이 내재한다. 하지만 영화는 예수의 수난이 지닌 이중적 의미에 대해 곰곰이 생각할 기회가 된다. 예수의 수난은 인간적으로는 차마 견디기 힘든 고난의 길이지만, 신의 뜻을 완성한다는 의미에서는 영광의 길이기도 하다.

이 세상에서 예수가 마지막으로 남긴 말씀을 '가상칠언架上七言'이라고 부른다. '십자가에 매달린 예수 그리스도의 일곱 말씀'이라는 뜻이다. 이는 누가와 요한, 마태와 마가 등 네 개 복음서에 나뉘어 기술되어 있다. 그렇기에 신약성서에서 일곱 말씀을 찾아서 읽는 것은 예수 그리스도의 마지막 모습을 마음속으로 되새기는 종교적 행위가 된다. 이처럼 여러 복음서에 적힌 구절들을 묶어서 통합적으로 살피는 접근 방식을 '복음서 조화Gospel Harmony'라고 부른다.

> 아버지 저들을 사하여 주옵소서 자기들이 하는 것을 알지 못함이니이다.
>
> _누가복음 23장 34절

가상칠언은 무엇보다 '용서의 말씀'에서 출발한다. 십자가에 못 박힌 예수는 박해하는 로마 군인들과 조롱을 쏟아내는 군중을 모두 용서해 달라고 간청한다. 이 말이 심금을 울리는 이유는 죄를 저지른 자들의 무지無知 때문

이다. 불과 며칠 전 예루살렘에 입성하는 예수를 향해 종려나무 가지를 흔들면서 '호산나'라고 환호하던 군중은 이제 돌을 던지고 저주를 퍼붓는다. 자신이 저지른 죄를 끝내 깨닫지 못한다는 점에서 인류의 죄는 사악함보다는 어리석음에 가까운 것일지도 모른다.

> 내가 진실로 네게 이르노니 오늘 네가 나와 함께 낙원에 있으리라.
>
> _누가복음 23장 43절

예수의 양옆에는 십자가에 함께 매달린 두 죄수가 있었다. 한 죄수는 군중과 마찬가지로 예수를 향해 비난과 조롱을 퍼부었다. 반면 다른 죄수는 "예수님께서 왕이 되어 오실 때 저를 꼭 기억하여 주시옵소서"라고 간청했다. 예수를 끝까지 모독한 죄수는 게스타스, 회개한 죄수는 성聖 디스마스라고도 한다. 디스마스의 간청에 대한 예수의 응답이다. 그래서 '구원의 말씀'으로 불린다. 진실로 구원받기 위해서는 간절한 뉘우침이 필요하다는 의미일 것이다.

> 어머니께 말씀하시되 여자여 보소서 아들이니이다 하시고 또 그 제자에게 이르시되 보라 네 어머니라 하신대 그때부터 그 제자가 자기 집에 모시니라.
>
> _요한복음 19장 26~27절

예수가 못 박힌 십자가 아래에는 어머니 마리아와 막달라 마리아, 사랑

하는 제자가 있었다. 제자의 이름은 명시되어 있지 않지만, 요한일 것으로 추정한다. 예수 그리스도는 이 제자에게 "이 분이 네 어머니시다"라고 말씀하셨다. 이 말씀으로 제자들은 세상에 홀로 남겨진 고아가 아니며, 성모 마리아는 우리 모두의 어머니가 된다. 그래서 '친교의 말씀'이나 '형제애의 말씀'으로 불린다. 애덤 해밀턴 목사는 『세상을 바꾼 24시간』에서 "이것은 예수의 인간애와 그의 어머니, 그리고 어머니를 부탁한 제자에 대한 깊은 사랑과 신뢰를 보여주는 아름다운 장면"이라고 말했다. 십자가에 못 박힌 예수를 바라보아야 하는 성모 마리아의 애끓는 심경을 노래한 종교음악이 "스타바트 마테르Stabat Mater"다. 슬픔의 성모라는 뜻으로 '성모애상聖母哀傷'으로도 번역된다.

나의 하나님, 나의 하나님, 어찌하여 나를 버리셨나이까?

_마태복음 27장 46절, 마가복음 15장 34절

정오 무렵부터 온 땅을 덮은 어둠은 오후 3시까지 계속됐다. 이때 예수께서 "엘리 엘리 라마 사박타니"라고 외쳤다. 누군가는 말 그대로 고독과 절망 속에서 터뜨리는 탄식으로 해석한다. 다른 한편으로는 인류의 죄를 짊어진 예수가 죄인의 편에서 신의 심판을 받는 것으로 보기도 한다. 어느 쪽이든 감히 범접하기 힘든 절망의 심연이 느껴진다.

내가 목마르다.

_요한복음 19장 28절

'고통의 말씀'으로 불린다. "이 말씀으로 예언이 이루어졌다"라는 의미심장한 구절이 뒤따른다. 이 때문에 극한적인 육체적 고통뿐 아니라 영원한 갈증에 시달리는 인류를 상징하는 것으로 풀이하기도 한다.

다 이루었다.

_요한복음 19장 30절

예수의 출생과 죽음, 부활에 이르는 과정이 이 짧은 한 문장에 압축되어 있다. 그렇기에 체념이나 절망이 아니라 '승리의 말씀'으로 인식된다. 도미니코회 총장을 지낸 티머시 래드클리프 옥스퍼드대 라스 카사스 연구소장은 "그것은 승리의 외침으로 완성을 의미한다. 사실상 예수님이 말씀하신 것은 '완전하다'는 의미"라고 해석했다.

아버지, 내 영혼을 아버지 손에 부탁하나이다!

_누가복음 23장 46절

예수의 죽음은 끝이 아니며 찬연한 부활로 이어진다. 그래서 '결합의 말씀'으로 불린다. 래드클리프는 예수의 일곱 말씀에 숨어 있는 치밀한 구조에 주목한다. "이 말씀들은 성부께 드리는 말씀으로 시작되어, 중간에서 성부의 부재不在에 부르짖다가, 끝에서 성부께 다시 돌아오는 구조로 되어 있다"라는 해석이다. 그렇기에 일곱 말씀은 개별적인 구절이 아니라 예수의 부활을 통해서 완성되는 통일적 메시지로 이해할 수 있다.

1780년대에 작곡가 하이든은 유럽 전역에서 명성을 떨치고 있었다. 그 무렵 스페인 남부의 항구 도시 카디스 성당에서 독특한 작품 위촉이 들어왔다. 예수가 십자가에 못 박혀 돌아가신 날을 기리는 성금요일에 지하 성당에서 연주할 수 있도록 일곱 말씀을 바탕으로 하는 관현악곡을 써달라는 요청이었다. 17세기 독일 작곡가 하인리히 쉬츠를 비롯해 적지 않은 작곡가들이 이 일곱 말씀을 주제로 종교음악을 작곡했다. 카디스는 탐험가 크리스토퍼 콜럼버스가 2차와 4차 항해를 떠났던 출발점으로 신대륙의 금과 은이 유입되는 관문 역할을 하고 있었다. 특히 18세기 초 신대륙과의 무역을 관할하는 상무국이 세비야에서 카디스로 이전한 뒤에는 국제 무역 도시로 자리매김했다.

하이든 역시 일곱 말씀을 상징하는 소나타 일곱 개와 느린 서주, 종결부인 "지진In Terremoto" 등 아홉 개 악장으로 구성된 작품을 구상했다. "지진"은 예수가 숨을 거둔 직후 땅이 흔들리고 바위가 갈라지는 장면을 묘사한 신약성서에 근거를 두고 있다. 하이든은 1801년 악보 출판 당시 상세한 서문을 남겼는데, 연주 전후의 사정을 파악하는 데도 톡톡히 도움이 된다.

15년 전에 나는 카디스의 성당으로부터 십자가의 예수가 남긴 마지막 일곱 말씀을 바탕으로 하는 기악곡을 써달라는 위촉을 받았다. 이 성당에서는 매년 사순절 기간에 오라토리오를 연주하는 것이 전통이었다. 성당의 분위기는 공연 효과를 강화하는 데 톡톡히 도움을 주었다. 벽과 창, 기둥에는 모두 검은 천을 드리웠다. 지붕 한가운데에 내려진 커다란 등불만이 짙은 어둠을 밝히고 있었다.

한낮에 모든 문이 닫히고 예배가 시작됐다. 짧은 의식 뒤에 주교가 설교 대에 올라 일곱 말씀 가운데 첫 번째 말씀을 읽고 강론을 했다. 말씀이 끝 나고 그는 설교대를 내려와 제단에 무릎을 꿇었다. 그 사이에 음악이 연 주됐다. 주교는 같은 방식으로 두 번째 말씀을, 이어서 세 번째 말씀을 계 속해서 들려주었다. 강론이 끝날 때마다 오케스트라 연주가 뒤따랐다. 각각 10분에 이르는 일곱 개의 아다지오를 쓰면서 청중을 지치지 않게 하는 일도 쉽지 않았다.

서문에서도 드러나듯이 작품은 여러모로 독특했다. 우선 주교가 예수 의 일곱 말씀을 하나씩 읽고 강론을 하면, 강론이 끝난 뒤에 한 곡씩 들려주 는 연주 방식이었다. 수난곡처럼 전례의 일부로 연주하는 종교음악인 셈이 었다. 빠른 악장이 사실상 존재하지 않는다는 점도 음악적 특징이다. 마지 막 "지진"을 제외하면 서주와 일곱 말씀은 모두 느린 악장이다. 당시 작곡 가가 썼던 통상적 교향곡 길이의 두 배에 이르는 60~70분의 대곡이기도 하 다. 하이든에게도 무척 까다로운 도전이었지만, 그렇기에 전례를 찾기 힘든 걸작이 탄생할 수 있었다.

놀라운 건 당대 청중의 반응이었다. 1787년 하이든은 빈과 카디스에서 연주한 관현악 버전이 성공을 거두자 출판사의 요청으로 현악 4중주 편곡 에 착수했다. 실내악으로 편곡했다는 건, 살롱 같은 일상적 공간에서도 즐 겨 연주했다는 의미다. 지금도 가장 자주 들을 수 있는 버전이기도 하다. 같 은 해에는 작곡가가 직접 편곡하지는 않았지만 출판을 승인해 준 건반 독주 곡 버전도 악보로 출간됐다.

하이든은 1796년에는 합창과 독창을 추가해서 오라토리오 판으로 펴내기에 이르렀다. 한 해 전인 1795년 8월 작곡가는 런던에서 돌아오는 길에 독일 파사우에서 자신의 관현악곡에 독일어 가사를 붙여서 부르는 합창곡을 들었다. 이 합창 버전에 흥미를 느낀 작곡가가 직접 편곡에 나선 것이다. 이렇듯 관현악과 실내악, 오라토리오와 건반 독주곡까지 하나의 작품이 다양한 판본으로 존재하는 곡도 흔치 않다. 1803년 빈에서 열린 연주회에서 하이든이 마지막으로 지휘한 작품도 〈십자가 위의 일곱 말씀〉이었다.

이 곡은 유럽 전역에서 하이든의 명성을 드높이는 데 톡톡히 효자 노릇을 했다. 하지만 작곡가가 미처 예견할 수 없었던 미학적 논쟁의 불씨를 남긴 것도 사실이다. 관현악곡이든 현악 4중주든 이미 기악곡으로 완성됐다면, 구태여 성악용 가사를 붙일 필요가 있었을까. 단순히 흥행만 염두에 둔 불필요한 가필이나 첨언은 아니었을까. '기악곡으로 쓴 오라토리오'라는 작품의 본래 취지가 퇴색하는 것 아닐까? 아니면 기악곡은 그저 미완성 토르소에 불과했던 것일까.

작곡가의 의도와는 무관하게 〈십자가 위의 일곱 말씀〉은 음악과 가사의 관계를 둘러싼 오랜 논쟁을 함축한 작품이 되고 말았다. 그렇기에 지금도 이 곡을 들을 적마다 나도 모르게 엷은 미소를 짓게 된다. 설령 '교향곡의 아버지'이자 '현악 4중주의 아버지'로 불리는 하이든이라고 해도, 짐작하지 못했던 문제는 언제나 생기게 마련이다. 인생과 마찬가지로 판본에도 정답은 없다. 그런 의미에서는 우리 인생사와 조금은 닮은 작품이 아닐까.

II. 신약성서

 하이든 〈십자가 위의 일곱 말씀〉(오라토리오 버전)

지휘 로랑스 에킬베
연주 상드린 피오(소프라노), 하리 판 데어 캄프(베이스), 베를린 고음악 아카데미, 합창단 악상튀스
발매 나이브(CD)

Haydn: The Seven Last Words of Christ

Laurence Equilbey(Conductor), Akademie für Alte Musik Berlin(Orchestra), Accentus(Chorus), Sandrine Piau(Soprano), Harry van der Kamp(Bass)
Naive(Audio CD)

최근 바로크와 현대음악 전문 악단과 합창단에서 진취적인 여성 지휘자들이 쏟아져 나오고 있다. 프랑스 출신의 1962년생 로랑스 에킬베는 합창 분야에서 두각을 나타내는 여성 지휘자다. 스웨덴과 핀란드 등에서 지휘를 공부한 그는 1991년 악상튀스 합창단을 창단한 뒤 나이브 음반사를 통해서 브람스와 드보르자크, 포레의 종교음악 등을 의욕적으로 녹음했다. 최근에는 베를린 고음악 아카데미나 계몽시대 오케스트라 같은 바로크 전문 악단뿐 아니라 프랑스의 오페라 극장과도 꾸준하게 협업하면서 활동 분야를 넓히고 있다. 합창을 통해서 바로크와 현대음악, 종교음악과 오페라 등 시기와 장르를 자유롭게 넘나드는 유연성도 강점으로 꼽힌다.

2005년 에킬베가 자신이 이끄는 악상튀스 합창단과 함께 하이든의 〈십자가 위의 일곱 말씀〉을 녹음한 음반이다. 합창 지휘자답게 여러 판본 가운데 오라토리오 버전을 택했다. 음악과 가사의 관계를 대립이 아니라 확장으로 이해하는 해석이 신선하다. '주연 배우'를 전면에 내세워 성악을 부각하기보다는 기악의 '동반자'로 바라보는 것이다. 합창 지휘자로서 최대한 자의식을 절제한 해석 덕분에 모나거나 넘치는 구석 없이 전체적인 앙상블의 밀도가 균질하고 담백하다. 영국 음반 전문지 『그라모폰』은 "지휘자 니콜라우스 아르농쿠르가 고통과 절망까지 감정적 깊이를 드러낸다면, 에킬베는 깨끗하고 투명한 객관적 해석이기에 상호 보완적"이라고 평했다. 이 음반사 특유의 깨끗하고 명징한 사운드도 플러스 요인이다.

 〈십자가 위의 일곱 말씀〉(관현악 버전)

지휘 조르디 사발
연주 르 콩세르 데 나시옹
발매 알리아 복스(DVD · CD)
Haydn: The Last Seven Words of Christ
Jordi Savall(Conductor), Le Concert Des Nations(Orchestra)
ALIA VOX(Audio CD, DVD)

　　스페인 카탈루냐 출신의 지휘자이자 연주자 조르디 사발은 바로크는
물론, 그 이전의 시기까지 거슬러 올라가는 '고음악의 시간 여행자'다. 하이
든의 걸작이 초연된 스페인 카디스의 성당에서 2006년 〈십자가 위의 일곱
말씀〉을 녹음하면서도 흥미로운 실험을 덧붙였다. 동향同鄕인 카탈루냐 출
신의 가톨릭 신부이자 신학자인 라이몬 파니카Raimon Panikkar(1918~2010)와
포르투갈의 노벨문학상 수상작가 주제 사라마구José Saramago(1922~2010)의

해설을 가미한 것이다. 실제 영상도 파니카와 사라마구의 해설을 먼저 본 뒤에 악단의 연주를 들을 수 있도록 구성했다.

파니카는 힌두교 신자인 인도계 아버지와 가톨릭 신자인 스페인계 어머니 사이에서 태어났다. 철학과 화학, 신학을 전공했고 토마스 아퀴나스와 힌두교 철학의 비교 연구가 박사 논문 주제였다. 가톨릭 신부로 서품을 받았지만 종교 간 대화와 상호 이해를 강조해서 종교 다원주의자로 분류된다. 그는 영상 해설에서도 용서와 구원, 사랑의 의미를 하나씩 차분하게 되짚는다. 특히 십자가 위의 예수가 느꼈을 절망감과 고통까지 따스하게 껴안는 해석이 인상적이다. 반면 성경에 대한 도발적 해석으로 논쟁을 불러일으켰던 사라마구는 해설에서도 독신瀆神에 가까운 질문을 던진다. 예수의 죽음은 반드시 필요했는가, 혹시 구원의 약속은 오만과 독선의 산물은 아니었는가, 왜 신은 인류의 고통에 눈을 감는가. 평생 무신론자이자 공산당원이었던 그는 일말의 주저함도 없이 되묻는다.

사라마구와 파니카의 해설, 사발의 지휘까지 3중의 해석 덕분에 가치를 더하는 영상이다. 이들은 현재적 관점에서 고전을 해석하는 행위의 의미에 대해 질문한다는 공통점이 있다. 그렇기에 지휘를 해석interpretation이라고 부르는 것일지도 모른다. 이 영상과 음반은 21세기의 관점에서 18세기의 종교음악을 돌아볼 수 있는 흔치 않은 기회가 된다.

박해자에서 전도자로, 회심의 노래

사도행전과 멘델스존의 〈성 바울〉

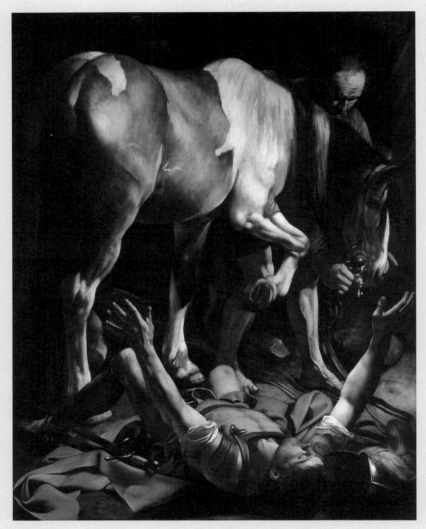

카라바조, 〈다마스쿠스로 가는 길의 회심〉, 1601, 로마 산타 마리아 델 포폴로 소장

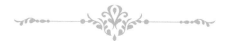

11세가 됐을 때 아버지는 조지 허스트가 지휘하는 말러 교향곡 2번 연주회에 나를 데리고 갔다. 바로 그것이었다. 다마스쿠스로 향하는 길에 사도 바울이 예수를 만난 것처럼 거룩한 경험이었다. 며칠 동안 그 인상은 마음속에서 지워지지 않았다. 진지하게 말해서 그때 씨앗이 뿌려진 것 같다.

베를린 필하모닉에 이어 런던 심포니를 이끌고 있는 명지휘자 사이먼 래틀의 전기를 번역하던 중 그가 유년 시절을 회상하는 대목에서 잠시 멈칫했다. 래틀은 말러 교향곡 2번 〈부활〉을 처음 들었을 때의 감동을 사도 바울의 회심回心에 비유했다. 이처럼 인생에 중대한 영향을 미치는 경험을 영어로는 '다마스쿠스로 가는 길the road to Damascus'이라고 부른다. 직역하자니 사도 바울에 대한 추가 설명이 필요할 것 같았고, 의역하자니 마땅히 다른

표현이 떠오르질 않았다. 고심 끝에 다마스쿠스라는 비유는 살리되 '사도 바울이 예수를 만난 것처럼'이라는 설명을 넣는 절충안을 택했다. 고심했기 때문인지 번역서가 출간된 뒤에도 이 구절이 오랫동안 기억에 남았다.

사도 바울은 신약성서 사도행전에 나오는 인물이다. 또 다른 이름은 사울이다. 사울은 기독교로 개종하기 이전의 이름으로 보는 것이 대체적인 견해다. 하지만 처음부터 두 이름을 함께 사용했을 것으로 보기도 한다. 그는 처음에는 신도가 아니라 박해자였다. 당시의 악행을 신약성서는 이렇게 서술한다.

사울이 교회를 잔멸할새 각 집에 들어가 남녀를 끌어다가 옥에 넘기니라.

_사도행전 8장 3절

사울이 다마스쿠스로 향했던 것도 실은 교인들을 붙잡아 예루살렘으로 끌고 가기 위해서였다. 하지만 신약성서는 사울이 다마스쿠스 근처에 당도했을 때 갑자기 하늘에서 빛이 번쩍이며 그의 둘레를 환히 비추었다고 묘사한다. 깜짝 놀란 사울이 땅에 엎드리자 하늘에서 음성이 들려왔다.

"사울아 사울아 네가 어찌하여 나를 박해하느냐?"
"주여 누구시니이까"
"나는 네가 박해하는 예수라. 너는 일어나 시내로 들어가라. 네가 행할 것을 네게 이를 자가 있느니라."

_사도행전 9장 4~6절

그 뒤 사흘간 앞을 못 보고 먹지도 마시지도 못하던 사울은 개종한 뒤 독실한 신도가 된다. 탄압받는 기독교인이라는 위험을 자청한 것이었다. 사도 바울 자신도 훗날 이런 고백을 하게 될 줄은 몰랐을 것이다.

> 내가 수고를 넘치도록 하고 옥에 갇히기도 더 많이 하고 매도 수없이 맞고 여러 번 죽을 뻔하였으니 유대인들에게 사십에서 하나 감한 매를 다섯 번 맞았으며 세 번 태장으로 맞고 한 번 돌로 맞고 세 번 파선하고 일주야를 깊은 바다에서 지냈으며.
>
> _고린도후서 11장 23~25절

이처럼 '박해자 사울'이 '전도자 사도 바울'로 거듭난 것은 기독교 역사에서도 중요한 전환점으로 꼽힌다. 세 차례에 걸친 바울의 전도 여행은 초기 기독교의 확산 과정이기도 했다. 프랑스 철학자 알랭 바디우는 "바울의 텍스트들이 없었다면 그리스도교의 메시지는 모호한 상태로 남은 채 당시 사방에 넘쳐흐르고 있던 예언적이고 묵시론적인 문학들과 거의 구분되지 않았을 것"이라고 말했다.

멘델스존이 사도 바울을 주인공으로 하는 오라토리오 〈성 바울Paulus〉의 작곡에 들어간 것은 1834년쯤이었다. 멘델스존은 약관 스무 살에 바흐의 〈마태 수난곡〉을 지휘했고, 니더라인 음악 축제에서는 헨델의 종교음악을 집중 조명했다. 그에게 오라토리오 작곡은 지극히 자연스러운 귀결이었지만 작업 과정은 순탄하지 않았다.

당시 뒤셀도르프 음악 감독을 맡고 있던 멘델스존은 성악가 선발부터

리허설 일정 조정, 무대 장치와 의상 변경, 팬들의 비난까지 갖가지 스트레스에 시달렸다. 쏟아지는 행정 업무 때문에 작곡은 뒷전으로 밀리기 일쑤였다. 멘델스존은 바흐의 〈마태 수난곡〉 연주회를 함께 준비했던 성악가이자 배우 에두아르트 데브리엔트에게 보낸 편지에서 이렇게 괴로움을 토로했다. "아무짝에도 쓸모없는 자들에게 고분고분하게 굴어야만 하고, 아무도 믿지 않는 권위를 지키느라 허세 부리고, 아무렇지도 않은데 화난 척하는 일, 이런 모든 일들을 나는 할 수 없고, 설령 할 수 있다 하더라도 하지 않을 거야."

결국 1835년 뒤셀도르프 감독직을 사임한 그는 라이프치히 게반트하우스 감독으로 자리를 옮겼다. 작곡에 다시 속도가 붙은 것도 이때부터다. 같은 해 11월 아버지 아브라함이 세상을 떠난 뒤 멘델스존은 더욱 〈성 바울〉에 매달렸다. 사도 바울과 마찬가지로, 멘델스존의 가족 역시 유대교에서 기독교로 개종했다. 그렇기에 사도 바울은 멘델스존에게 남다른 의미로 다가왔을 것이다. 1836년 4월 18일 작곡을 마친 그는 악보에 완성 날짜까지 기록했다.

다음 달 22일 뒤셀도르프 초연에는 오케스트라 172명, 합창단 364명 등 536명의 연주자가 참여했다. 초연부터 격찬이 쏟아졌다. 영국은 물론, 러시아와 미국에서도 공연될 정도였다. 멘델스존이 서른도 되기 전에 세계적 명성을 얻은 것도 이 작품 덕분이었다. 네 살 연하의 독일 작곡가 리하르트 바그너도 멘델스존을 만난 뒤 노골적인 아첨의 편지를 보냈다. "당신과 당신의 〈성 바울〉을 낳은 나라에 속한다는 점이 자랑스럽습니다." 멘델스존이 세상을 떠나고 불과 3년 뒤인 1850년 바그너가 발표했던 악명 높은 글 「음

악에서의 유대주의」를 생각하면 뻔뻔스럽기 그지없는 구절이었다. 「음악에서의 유대주의」에서 바그너는 멘델스존의 음악에 대해 위대한 독일 예술이 갖춰야 할 미덕을 결여하고 있다고 비난을 퍼부었다. 이미 세상을 떠난 자의 뒤통수를 때린 격이었다.

2부 45곡으로 구성된 〈성 바울〉을 작곡할 당시 멘델스존이 고심했던 대목이 있었다. 예수 그리스도의 목소리를 음악으로 표현하는 문제였다. 사도 바울이 다마스쿠스로 향하는 도중에 예수의 음성을 들은 뒤 개종을 결심한다는 점에서 오라토리오에서도 중요한 의미를 지닌 대목이었다. 대본 작업은 멘델스존과 절친한 목사 율리우스 슈브링Julius Schubring(1806~89)이 맡았다. 슈브링의 1866년 회고에 따르면, 처음에 멘델스존은 예수의 목소리를 소프라노 독창으로 표현하려고 했다. 남성의 최저 음역인 베이스가 바울 역을 부르기 때문에 음악적으로도 뚜렷한 대비를 빚어낼 수 있는 장점이 있었다. 하지만 슈브링은 "지나치게 얇게 들릴 것"이라고 반대한 뒤 4부 합창으로 부르도록 하는 방법을 제안했다. 다른 종교음악에서는 예수의 역할을 남성 테너나 베이스가 맡는 것과는 달리, 이 작품은 여성 4부 합창으로 노래한다는 점이 독특하다.

사도 바울이 다마스쿠스에서 예수의 음성을 듣는 레치타티보와 합창(1부 14~15번)은 오라토리오 전반부의 극적인 절정에 해당한다. 이 장면 직후의 16번 합창곡에서 멘델스존은 바흐의 칸타타 "깨어라, 부르는 소리 있어 Wachet auf, ruft uns die Stimme"(BWV 140)에 나오는 선율을 인용한다. 바흐의 이 칸타타 역시 독일의 루터교 목사였던 필립 니콜라이Philipp Nicolai(1556~1608)의 동명同名 찬송가에 바탕을 두고 있다. 멘델스존은 이 선율을 〈성 바울〉의

서곡에 이어서 합창곡에서도 인용하면서 작품을 떠받치는 든든한 중심 기둥으로 삼았다.

라이프치히 시절에 바흐가 종교음악 작곡가라는 정체성을 확고하게 다진 것처럼, 멘델스존 역시 라이프치히에서 '바흐의 음악적 후계자'라는 분명한 인식을 갖게 됐다. 멘델스존의 전기 작가인 래리 토드 듀크대 교수는 19세기 음악계에서 〈성 바울〉이 차지했던 위치를 이렇게 설명했다. "영국에서 〈성 바울〉은 헨델 오라토리오의 정당한 계승자로 인식됐다. 또 1829년 멘델스존이 〈마태 수난곡〉을 지휘해서 현대 바흐 부활에 불을 붙였던 독일에서 〈성 바울〉은 고도로 화려하고 복잡한 바흐 종교음악에 적절한 현대적 의상을 입혀서 리뉴얼 작업을 한 것으로 보였다."

작곡가이자 비평가였던 로베르트 슈만은 멘델스존을 '19세기의 모차르트'라고 불렀다. 이 별명 때문에 멘델스존은 청산유수이자 일사천리로 작곡했을 것이라고 미루어 짐작하기 쉽다. 하지만 실은 정반대에 가까웠다. 바이마르 궁정 악단의 단원이자 작곡가였던 요한 크리스티안 로베Johann Christian Lobe(1797~1881)는 멘델스존과 나눴던 대화를 꼼꼼하게 기록했다. 이 대화록에 따르면 멘델스존은 "모든 작품을 쓸 때마다 버린 분량이 남아 있는 분량만큼 많다. 비슷한 운명을 겪었던 위대한 거장들을 보면서 위로를 찾는다"라고 고백했다. 〈성 바울〉에 대해서도 작곡가는 "원래 3분의 1에 이르는 분량의 곡이 더 있었지만, 빛을 보지 못했다"라고 말했다.

이처럼 멘델스존은 혹독할 만큼 자신의 작품을 가차 없이 비판했다. 내다 버릴 때에도 주저하지 않았다. 오늘날 우리가 듣고 즐기는 그의 작품들은 엄격한 자기 검열의 체로 걸러서 나온 결과물이다. 로베는 "많은 사람은

당신이 내다 버린 것을 작곡해서 출판할 수만 있어도 행운이라고 생각할 것"이라고 말했다. 하지만 멘델스존은 자신의 음악적 신조인 '한 줄도 쓰지 않은 날이 없다nulla dies sine linea'라는 라틴어 경구를 인용한 뒤 이렇게 답했다. 지금 읽어도 정신이 번쩍 드는 말이다.

단 하루도 뭔가 쓰지 않고 그냥 흘려보내지 않습니다. 어떤 예술가가 뮤즈의 영감을 매일 만끽할 수 있겠습니까. 아무리 명연주자라고 해도 오랫동안 악기를 내버려 두면 기량과 자신감을 잃는 것처럼, 정신적 영감 역시 방치되면 명민함과 자유로움을 잃게 마련입니다. 정신을 바짝 차리기 위해서 계속 작곡하지만, 저도 언제나 마음이 내키는 건 아닙니다. 그러니 제가 출판된 모든 작품에 만족한다고 생각하시면 안 됩니다. 통과한 상당수의 작품도 별 기쁨을 주지 못하고, 특별할 것이 없다는 것을 곧바로 깨닫게 됩니다.

추천! 이 음반, 이 영상

 멘델스존 〈성 바울〉

지휘 헬무트 릴링

연주 율리아네 반제(소프라노), 잉게보르크 단츠(메조소프라노), 마이클 샤데(테너), 안드레아스 슈미트(베이스바리톤), 게힝어 칸토라이 합창단, 체코 필하모닉 오케스트라

발매 헨슬러(CD)

Mendelssohn: Paulus

Helmuth Rilling(Conductor), Czech Philharmonic Orchestra, Gächinger Kantorei (Chorus), Juliane Banse(Soprano), Ingeborg Danz(Mezzo–Soprano), Michael Schade(Tenor), Andreas Schmidt(Bass–Baritone)

Hänssler Classic(Audio CD)

지휘자 헬무트 릴링이 합창단 게힝어 칸토라이를 결성한 것은 1954년

의 일이다. 당시 릴링은 독일 슈투트가르트 음악원에서 합창 지휘와 오르간을 전공하는 21세의 대학생이었다. 그는 "독일 슈투트가르트 근처의 작은 마을인 게힝엔에 있는 친구의 시골집에서 동료 학생들과 함께 노래한 것이 출발점이었다"라고 회고했다.

출발은 미약했지만 결과는 창대했다. 1965년에는 바흐 콜레기움 슈투트가르트 악단을 결성했다. 릴링은 이 두 단체를 이끌고 1972년 바흐의 칸타타 전곡을 모두 녹음하는 대장정에 나섰다. 바흐 탄생 300주년이었던 1985년엔 작곡가의 교회 칸타타 전곡을 최초로 녹음했고, 바흐 서거 250주기이자 새로운 밀레니엄을 알렸던 2000년에는 바흐의 작품 대부분을 음반 172장으로 완성하는 위업을 달성했다. 릴링은 "오랜 시간이 걸렸지만, 바흐 자신이 평생 종교음악에 매달렸다는 점을 감안하면 충분히 도전할 만한 가치가 있었다"라고 말했다.

릴링이 1994년 체코 프라하에서 녹음한 멘델스존의 〈성 바울〉 음반이다. 릴링은 "음악사에서 바흐만큼 중요한 스승은 없었다. 모차르트와 멘델스존, 브람스와 슈만이 모두 바흐에게 영향을 받았으며, 나 역시 같은 길을 따라서 걷고 있을 뿐"이라고 말했다. 작곡 당대의 시대 악기를 사용하는 최근 추세와 달리, 릴링은 현대식 악기를 주로 사용한다. 하지만 진중하고 경건하게 접근하다가도 중간중간 드라마틱한 효과를 극대화하는 그의 연주를 듣고 있으면 소소한 차이는 잊게 된다. 그의 홈페이지에는 이런 구절이 적혀 있다. "음악은 편안해서는 안 되며, 박물관에 갇혀 있거나 위로해서도 안 된다. 사람을 뒤흔들고 직접 닿고 생각하도록 만들어야 한다." 올곧은 원칙과 개방적 자세가 서로 충돌하는 말이 아니라는 걸 그의 음악 인생이 보여준다.

 멘델스존 〈한여름 밤의 꿈〉 서곡, "시편 114편",
교향곡 2번 〈찬송의 노래〉 등

지휘 리카르도 샤이
연주 라이프치히 게반트하우스 오케스트라와 합창단
발매 유로아츠(DVD)
Riccardo Chailly conducts Mendelssohn
Riccardo Chailly(Conductor), Gewandhausorchester(Orchestra)
EuroArts(DVD)

　리카르도 샤이는 베르디와 푸치니의 이탈리아 오페라와 베토벤과 브루크너의 독일 교향악에 두루 능한 이탈리아 출신의 명지휘자다. 2005년 독일 라이프치히 게반트하우스 오케스트라의 음악 감독이 된 그는 멘델스존의 작품 위주로 취임 연주회를 꾸몄다. 1847년 세상을 떠날 때까지 이 악단을 이끌었던 멘델스존의 음악적 전통을 계승한다는 역사적 의미를 뚜렷하

게 부각시킨 것이다. 샤이는 "라이프치히의 정체성은 바흐와 슈만, 멘델스존과 바그너라는 '작곡가들의 도시'로서의 역사를 통해서 확립되어 왔다"라고 말했다.

1781년 창단한 라이프치히 게반트하우스 오케스트라는 왕족이나 귀족이 아니라 시민 계층이 설립을 주도한 최초의 근대적 악단으로 꼽힌다. 창단 연주회도 궁정이 아니라 직물 상인들이 사용했던 건물인 게반트하우스 Gewandhaus에서 열렸다. 그 인연으로 게반트하우스라는 명칭을 사용한다. 음악 감독 역시 카펠마이스터kapellmeister라는 예스러운 명칭으로 부른다.

2005년 9월 2일 샤이의 취임 연주회 실황이다. 멘델스존이 구텐베르크의 인쇄술 발명 400주년을 기념하기 위해 작곡한 교향곡 2번 〈찬송의 노래〉도 사후 출판된 판본이 아니라 1840년 라이프치히 초연 당시의 버전을 사용해서 역사성을 강조했다. 10악장 형식의 이 곡은 시편과 이사야서 등 구약성서에서 가져온 노랫말을 합창단이 부르기 때문에 '칸타타 교향곡'으로도 불린다. 멘델스존의 또 다른 합창곡인 "시편 114편"까지 들어 있어 라이프치히에 보내는 음악적 경배와도 같은 실황 영상이다. 동독 시절이나 통독 직후 다소 정체에 접어든 듯했던 악단은 샤이와 호흡을 맞추면서 유럽 명문 악단의 명성을 되찾았다. 이들은 2016년까지 11년간 계속 호흡을 맞췄다.

시간의 끝에서 흐르는
구원의 선율

요한계시록과 메시앙의 〈시간의 종말을 위한 4중주〉

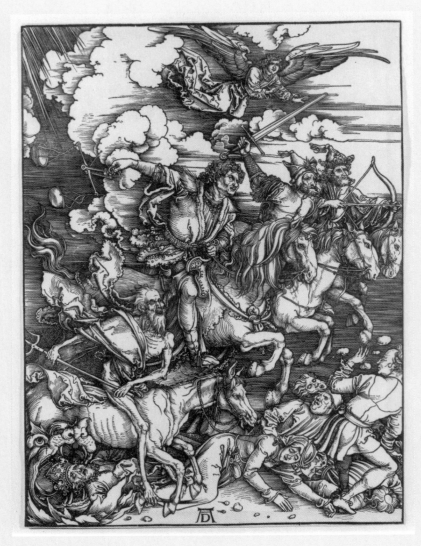

알브레히트 뒤러, 〈묵시록의 네 기사〉, 1498

1940년 5월 독일 나치가 프랑스 침공에 나섰다. 5월 10일 룩셈부르크 점령, 15일 네덜란드 항복, 28일 벨기에 항복까지 파죽지세의 전격전電擊戰이었다. 독일이 서부 유럽 침공에 나선 5월 10일, 윈스턴 처칠이 영국 총리에 취임한 사실은 여러모로 의미심장했다. 히틀러의 야욕을 간파하고 있던 처칠은 훗날 회고록에 이렇게 기록했다. "서서히 응집되어 오랫동안 과포화 상태에 있던 맹렬한 폭풍우가 마침내 우리 머리 위에 쏟아졌다. 400만~500만의 인간이 역사에 기록될 모든 전쟁 가운데 가장 혹독한 전장에서 서로 마주쳤다."

당시 프랑스군은 독일과의 국경 지대에 설치한 방어벽인 마지노선에 의존하고 있었다. 하지만 네덜란드와 벨기에를 우회한 독일의 속전속결에 프랑스는 속수무책이었다. 그나마 33만 명의 영불 연합군이 무사히 철수한 됭케르크 작전이 유일한 위안이었다. 6월 14일에는 파리마저 함락되고 말았다.

전쟁이 일어나자 프랑스 작곡가 올리비에 메시앙Olivier Messiaen(1908~92)도 징집됐다. 나쁜 시력 때문에 전투병이 아니라 의무병으로 분류됐지만 베르됭 인근에서 독일군의 포로가 되고 말았다. 결국 독일 드레스덴 동쪽의 괴를리츠 수용소로 이송됐다. 이송 도중 이질에 걸리는 바람에 한 달간 병원 신세를 지기도 했다. 바흐의 브란덴부르크 협주곡부터 알반 베르크의 〈서정적 모음곡〉까지 미니 악보를 소지할 수 있었던 것이 그나마 다행이었다. 훗날 메시앙은 "독일군과 마찬가지로 나 역시 추위와 굶주림으로 고통받았을 때, 악보가 위안이 됐다"라고 회고했다.

행운은 또 있었다. 변호사 출신의 독일 수용소 장교였던 카를 알베르트 브륄Carl-Albert Brüll(1902~89)이 음악 애호가였던 것이다. 독일인 아버지와 벨기에인 어머니 사이에서 태어난 브륄은 불어를 유창하게 구사했다. 그는 메시앙에게 악보와 연필, 지우개를 건네줘서 작업을 마치고 나면 군목 막사에서 〈시간의 종말을 위한 4중주Quatuor pour la fin du Temps〉를 작곡할 수 있도록 배려했다. 초연 직후에 메시앙과 동료 연주자들이 석방될 수 있도록 발 벗고 나선 것도 브륄이었다. 심지어 메시앙의 동료들을 위해서 감자로 만든 도장으로 위조 서류를 만들어 주기도 했다.

브륄은 전쟁이 끝난 뒤 메시앙을 만나러 갔지만, 작곡가가 만남을 원하지 않았다는 다소 씁쓸한 후일담도 전한다. 사유는 확실하지 않다. 어쩌면 브륄을 기억하지 못했을 수도 있고, 끔찍한 전쟁의 악몽이 되살아나는 것이 그리 달갑지 않았을지도 모른다. 세월이 흐른 뒤 메시앙은 마음을 돌려서 브륄을 만나고자 했지만 이미 때는 늦고 말았다. 브륄이 교통사고로 세상을 떠난 후였기 때문이다.

당시 괴를리츠 수용소에는 클라리넷 연주자 앙리 아코카Henri Akoka(1912~76), 첼리스트 에티엔 파스키에Étienne Pasquier(1905~97), 바이올리니스트 장르 불레르Jean le Boulaire(1913~99) 등 세 명의 연주자가 있었다. 알제리계 유대인이자 트로츠키주의자였던 아코카는 파리 국립 라디오 교향악단 단원 출신이다. 그는 전쟁이 일어나자 베르됭의 군악대에서 연주하다가 포로가 됐다. 1940년 첫 탈출 시도는 실패로 끝나고 말았다. 하지만 이듬해 그는 포로 이송 도중 달리는 열차에 올라타는 모험 끝에 탈출에 성공해서 마르세유에 있던 악단으로 복귀했다. 에티엔 파스키에는 형인 비올리스트 피에르, 바이올리니스트 장과 함께 '파스키에 3중주단'으로 유명했다.

장 르 불레르는 전후 '장 라니에'라는 예명으로 프랑스 누벨바그 영화배우로 활동했다. 프랑수아 트뤼포 감독의 1964년 영화 〈부드러운 살결〉이나 알랭 레네의 1961년 베네치아 영화제 황금사자상 수상작인 〈지난해 마리앙바드에서〉에도 출연했다. 전후 그는 바이올린 대신 연기 활동에 전념했지만, 메시앙의 4중주에 대해서는 "다른 누구에게도 양도할 수 없는 내 보석"이라고 회고했다.

당시 수용소에서 메시앙이 짧은 3중주를 쓰자, 이들은 세면장에서 호흡을 맞춰 작곡가에게 연주를 들려줬다. 용기를 얻은 메시앙은 이 곡을 '간주곡'이라고 부른 뒤, 여기에 일곱 개의 악장을 추가했다. 3악장의 클라리넷 독주인 "새의 심연Abîme des oiseaux"은 포로로 붙잡히기 전인 베르됭 시절에 아코카를 위해 써 준 곡이다. 5악장의 "예수의 영원성에 대한 송가Louange à l'Éternité de Jésus"와 마지막 8악장 "예수의 불멸성을 위한 송가Louange à l'Immortalité de Jésus"는 전쟁 발발 이전에 썼던 작품을 편곡한 것이다. 이처럼

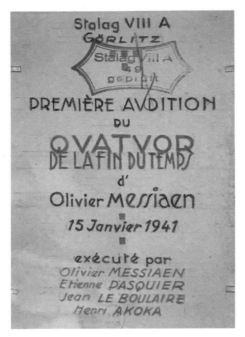

〈시간의 종말을 위한 4중주〉 초연 공연 안내문

우여곡절을 통해 완성된 곡이 〈시간의 종말을 위한 4중주〉다. 전체 8악장 구조를 택한 이유에 대해 메시앙은 이렇게 말했다. "7은 완벽한 숫자이며 엿새간의 창조가 끝난 뒤 신성한 안식일을 통해서 완성된다. 일곱 번째 날인 안식일은 영원으로 이어지고, 무한한 불빛과 불변의 평화를 의미하는 여덟 번째 날이 된다."

이 작품은 1941년 1월 15일 괴를리츠 수용소에서 초연됐다. 연주를 앞두고 이들이 매일 저녁 6시에 모여서 연습을 하면 독일군 장교들도 다가와서 음악에 귀 기울였다고 한다. 수용소의 동료 수감자가 아르누보 양식으로

만들어준 공연 안내문에는 독일 당국의 승인 도장이 찍혔다. 작곡가도 조율 조차 제대로 안 된 낡은 업라이트 피아노를 직접 연주했다. 한겨울의 수용 소에서 수백 명이 이 공연을 지켜보았다고 한다. 이날 기온은 영하 25도까 지 내려갔다. 수용소의 지붕과 땅은 눈으로 덮여 있었다. 초연 당일의 정확 한 청중 숫자나 풍경에 대해서는 기억이 조금씩 엇갈린다. 참석자가 5,000 여 명에 이른다거나 심지어 첼로는 줄이 하나 없어서 세 줄뿐이었다는 전설 같은 이야기도 있다. 메시앙 자신의 기억이 정확하지 않아서 혼동을 초래한 측면도 있다.

하지만 클라리넷 연주자인 리베카 리신 미 오하이오대 교수의 저서 『시 간의 종말을 위하여 - 메시앙 4중주에 얽힌 이야기For the End of Time: The Story of the Messiaen Quartet』 덕분에 많은 오해와 오류가 바로잡혔다. 리신은 초연 에 참여했던 동료 연주자를 포함한 관련자 인터뷰를 통해서 사실 관계를 꼼 꼼하게 검증했다. 그의 저서에 따르면 당시 악기들은 낡긴 했어도 정상적 인 연주는 가능했다. 초연은 야외가 아니라 임시 극장으로 사용하던 막사에 서 열렸다. 청중도 300~400명이 근사치에 가까웠다. 어쨌든 수용소에서 적 군의 감시 아래 동료 포로들과 함께 실내악을 초연하는 광경 자체가 너무나 20세기적이었다. 메시앙은 훗날 관객이 "이렇게 놀라운 집중력과 관심을 갖고 지켜보는 광경을 본 적이 없었다"라고 술회했다.

무엇보다 4중주는 악전고투 끝에 탄생한 작품이었다. 메시앙이 연주한 피아노까지 네 개 악기를 모두 사용한 건 1·2·6·7악장 등 네 개 악장이 전 부였다. 3악장은 클라리넷 독주, 4악장은 피아노를 제외한 3중주, 5악장은 첼로와 피아노, 8악장은 바이올린과 피아노의 이중주다. 그나마 연습 초반

엔 피아노가 없어서 실제 소리를 들어볼 수도 없었다. 작곡가는 4중주의 악보에 요한계시록 10장에서 발췌한 구절들을 적었다.

> 내가 또 보니 힘 센 다른 천사가 구름을 입고 하늘에서 내려오는데 그 머리 위에 무지개가 있고 그 얼굴은 해 같고 그 발은 불기둥 같으며 그 손에는 펴 놓인 작은 두루마리를 들고 그 오른발은 바다를 밟고 왼발은 땅을 밟고 사자가 부르짖는 것 같이 큰 소리로 외치니 그가 외칠 때에 일곱 우레가 그 소리를 내어 말하더라. 일곱 우레가 말을 할 때에 내가 기록하려고 하다가 곧 들으니 하늘에서 소리가 나서 말하기를 일곱 우레가 말한 것을 인봉하고 기록하지 말라 하더라.
>
> _요한계시록 10장 1~4절

그리고 작곡가는 "'시간이 더 이상 존재하지 않는' 천국을 향해서 손을 내미는 종말의 천사를 위해서"라고 악보에 썼다. 이 구절 역시 요한계시록 10장에서 가져온 것이다. 평소 원죄와 심판 같은 무거운 주제 대신에 신의 사랑과 속죄에 관심을 쏟았던 작곡가가 요한계시록의 묵시론에 근거한 작품을 썼다는 사실이 의미심장하다. 하지만 작곡가에게 요한계시록은 분노로 이글거리는 파국적 재앙의 시나리오라기보다는 구원에 대한 간절한 염원을 담은 따스한 복음서에 가까웠다. 이 작품은 고통과 절망의 수용소에서도 한 가닥 희망을 찾고자 하는 강렬한 열망의 결과물이었던 것이다. 작곡가는 8악장에도 각각 악장의 제목과 함께 해설을 붙여서 작품의 이해를 도왔다.

II. 신약성서

1악장의 제목은 "수정체의 전례Liturgie de cristal"다. 작곡가는 "오전 3~4 시, 새의 깨어남. 소리의 일렁임과 높은 나무들 사이에서 사라지는 트릴의 광채에 둘러싸여 독주자는 찌르레기와 꾀꼬리의 소리를 즉흥 연주한다"라고 적었다. 실제 클라리넷과 바이올린이 새의 노래를 묘사하면서 악장이 시작된다. 작곡가는 말미에 "종교적 경지에 다다르면, 천상의 조화로운 침묵을 느끼게 된다"라고 설명했다.

2악장은 "시간의 종말을 알리는 천사를 위한 보칼리즈Vocalise, pour l'Ange qui annonce la fin du Temps"다. 보칼리즈는 음이나 계 이름 대신 모음으로 부르는 발성 연습을 뜻한다. 메시앙은 "첫 번째와 세 번째 부분은 강력한 천사의 힘을 연상시킨다. 그 천사의 머리에는 무지개가 있고 몸은 구름으로 싸여서 한쪽 발은 바다, 다른 한쪽 발은 땅을 밟고 있다"라고 묘사했다. 요한계시록 10장의 내용 그대로다. 작곡가의 해설처럼 중반부에서는 멀리서 들리는 종소리처럼 은은한 피아노가 성가풍의 바이올린과 첼로 선율을 부드럽게 감싼다.

"새의 심연"이라는 제목의 3악장은 무반주 클라리넷 독주다. 작곡가의 해설처럼 "심연은 슬픔과 피로의 시간"이고 "새들이야말로 이런 시간과 대립되는 존재이며 빛과 별, 무지개와 환희의 노래를 향한 우리의 갈망"을 의미한다. 지극히 느린 템포로 9분 이상 클라리넷 홀로 연주해야 하기 때문에 연주자들에게도 까다로운 도전 대상이다. 4악장인 "간주곡Intermède"은 비교적 짧고 격정적인 스케르초다.

5악장 "예수의 영원성에 대한 송가"는 첼로와 피아노의 2중주다. 메시앙은 이 악장에서 예수를 '말씀'으로 인식한다. "한없이 느린 첼로의 장대한

프레이즈는 사랑과 경건함으로 말씀의 영원성을 확장시킨다"라는 설명처럼, 첼로는 유한한 시간을 뛰어넘어 영원으로 향하는 듯한 경건한 분위기를 빚어낸다. 6악장 "7개의 나팔을 위한 분노의 춤Danse de la fureur, pour les sept trompettes"에서 네 악기는 같은 선율을 연주하면서 공포와 분노를 상징하는 트럼펫의 울림을 표현한다.

"시간의 종말을 알리는 천사들을 위한 무지개의 뒤얽힘Fouillis d'arcs-en-ciel, pour l'Ange qui annonce la fin du Temps"이라는 제목의 7악장에서는 2악장의 일부가 반복된다. 평화와 지혜, 빛과 소리의 울림을 상징하는 무지개에 둘러싸인 천사가 다시 등장하는 것이다. 마지막 8악장 "예수의 불멸성에 대한 송가"에서는 5악장의 첼로 독주와 마찬가지로 바이올린이 경건한 송가의 분위기를 빚어낸다. 작곡가는 "정점을 향한 느린 상승은 인간이 신에게, 신의 아들이 아버지에게, 피조물이 천국으로 향하는 상승"이라고 설명했다. 한없이 느린 종결부에서 침묵과 소리, 영원과 찰나, 차안과 피안의 구분은 무의미해진다. 어쩌면 모든 것이 침묵에 빠지고 멈추는 순간, 신은 구원의 손길을 내미는 것일지도 모른다. 적어도 이 악장을 듣는 순간만큼은 그렇게 느끼게 된다.

작품의 제목인 '시간의 종말'에 대해서 많은 의문이 따라다녔다. 음악적으로는 모든 것이 엄격하게 구분되는 전통적 박자와 시간 관념에서 탈피하는 것으로 해석된다. 전쟁이라는 현실의 악몽에서 벗어나 천상으로 향하는 구원의 과정을 뜻하는 것일 수도 있다. 시간의 예술인 음악이 시간의 제약에서 벗어날 수 있다고 이야기한다는 점만으로도 이 작품은 충분히 걸작의 자격을 지니고 있다. 사실 관계에 대한 사소한 착오나 혼동과는 별개로, 〈시

간의 종말을 위한 4중주〉의 초연은 20세기 음악사에서도 가장 숭고한 순간으로 꼽힌다. 인간은 참혹한 순간에도 숭고함과 성스러움을 꿈꿀 수 있는 존재라는 사실을 일깨우기 때문이다.

추천! 이 음반, 이 영상

 메시앙 〈시간의 종말〉

연주 양성원(첼로), 채재일(클라리넷), 올리비에 샤를리에(바이올린), 엠마뉘엘 슈
트로세(피아노)

발매 데카(CD)

Messiaen : Quartet for the End of Time

Sung-won Yang(Cello), Olivier Charlier(Violin), Emmanuel Strosser(Piano), Jerry
Chae(Clarinet)

DECCA(Audio CD)

 첼리스트 양성원은 2015년 5월 명동성당에서 하이든의 〈십자가 위의
일곱 말씀〉을 연주할 당시 주임 신부에게 성당 건립에 얽힌 이야기를 들었
다. 명동성당을 건립할 때 사용한 벽돌이 19세기 조선의 천주교 박해로 프

랑스 파리 외방전교회 소속 신부들이 순교했던 새남터의 흙으로 구운 것이라는 내용이었다. 이 이야기를 접한 양성원은 이듬해인 2016년 한불 수교 130주년을 맞아서 프랑스 신부들의 순교를 기리는 헌정 다큐멘터리와 음반을 만들기로 했다. 독실한 가톨릭 신자였던 메시앙의 〈시간의 종말을 위한 4중주〉보다 여기에 어울리는 작품은 없었다.

2016년 6월 명동성당에서 녹음한 메시앙의 4중주 음반이다. '트리오 오원'과 클라리네티스트 채재일의 협연을 통해서 한불 합작의 의미를 살렸다. '트리오 오원'은 양성원과 올리비에 샤를리에, 엠마뉘엘 슈트로세 등 파리 음악원 출신의 한국과 프랑스 연주자들로 구성된 실내악단이다. 파리 외방전교회의 합창 지휘자이자 오르가니스트로 재직했던 샤를 구노가 외방전교회 소속 선교사들을 위해 작곡한 종교곡도 함께 실었다. 구노의 "선교사의 출발을 위한 찬가Chant pour le départ des missionnaires"는 종교적 선교의 희망과 이별의 아쉬움을 담고 있다. "무궁무진세에"는 "순교자를 기념하여 L'anniversaire des martyrs"라는 원제처럼 순교가 단지 육신의 죽음이 아니라 새로운 탄생이자 평화를 의미한다는 믿음을 드러낸다. 이처럼 구노의 작품에도 종교적 기쁨과 인간적 슬픔이 교차한다. 구노의 노래는 소프라노 정승원과 가톨릭합창단이 불렀다.

전쟁과 죽음의 공포 속에서도 신앙심을 잃지 않았던 프랑스 신부와 작곡가의 정신이 맞닿고 있기에 잔잔한 감동을 안긴다. 음반을 듣고 있으면 자유롭고 도전적인 음악적 해석이야말로 걸작에 새로운 숨결을 불어넣는 행위와 같다는 생각이 든다.

 ## 다큐멘터리 〈수정체의 전례〉

연출　올리비에 밀
발매　이데알 오디앙스(DVD)

La Liturgie de Cristal(The Crystal Liturgy)
Olivier Mille(Director)
Ideale Audience International(DVD)

　　미국 유타 협곡에는 작곡가의 이름을 따서 만든 '메시앙산Mount Messiaen'
이라는 동판이 있다. 1972년 메시앙은 유타 협곡을 둘러본 뒤 광활한 자연
에서 영감을 받은 90여 분짜리 관현악곡 〈협곡에서 별들로Des Canyons aux
Étoiles〉를 작곡했다. 메시앙은 수십 년간 프랑스뿐 아니라 전 세계 방방곡곡
에서 새의 소리를 채집하고 악보로 기록했다. 작곡가는 스스로를 '조류학
자'라고 소개하기도 했다. 이처럼 난해한 현대음악과 독실한 신앙심, 자연

에 대한 애착 등 서로 무관하게 보이는 요소들이 공존한다는 점이야말로 메시앙 작품의 특징이다.

프랑스 파리 소르본대에서 철학박사 학위를 받고 다큐멘터리 감독으로 활동하는 올리비에 밀의 2002년 연출작이다. 다큐멘터리 제목은 작곡가의 〈시간의 종말을 위한 4중주〉의 첫 악장에서 가져왔다. 작곡가가 숲속을 누비면서 입으로는 새의 노래를 흉내 내고, 손으로는 악보에 그 소리를 옮기는 장면에서 다큐멘터리는 출발한다. 그 뒤 제2차 세계대전 당시 포로 생활과 파리 음악원 수업 장면, 오르가니스트로 재직했던 트리니테 성당의 연주 모습 등을 차례로 보여준다.

음악원 수업 장면에서는 메시앙이 청각적인 소리와 시각적인 색채를 연관 지어서 이해하고 있다는 걸 확인할 수 있다. 다른 작곡가에게 음색音色은 비유적인 표현이었을지 모르지만, 메시앙에게는 실제적이고 직접적인 의미를 지니고 있었다. 훗날 아내가 된 이본 로리오와 제자인 피에르 로랑 에마르의 피아노 연주, 피에르 불레즈와 켄트 나가노의 지휘 장면까지 넣어서 입체적으로 다큐멘터리를 구성했다. 1시간에 이르는 이 영상을 보고 있으면 신과 자연, 음악이 떨어진 것이 아니라 어우러져 있다는 점에서 메시앙이야말로 '현대음악의 스피노자'라는 생각이 든다. 그에게 음악은 신과 자연이 하나라는 범신론적汎神論的 세계관을 표현하기 위한 최적의 도구였을지도 모른다.

참고문헌

I. 구약성서

1. 창세기와 하이든의 〈천지창조〉

데이비드 비커스, 김병화 옮김, 『하이든, 그 삶과 음악』, 포노넷, 2010

존 밀턴, 조신권 옮김, 『실낙원』, 문학동네, 2010

스티븐 그린블랫, 정영목 옮김, 『아담과 이브의 모든 것』, 까치, 2019

키아라 데 카포아, 김숙 옮김, 『구약성서, 명화를 만나다』, 예경, 2006

Karl Geiringer, *Haydn: A Creative Life in Music*, University of California Press, 1982

Nicholas Temperley, *Haydn: The Creation*, Cambridge University Press, 1994

2. 출애굽기와 쇤베르크의 〈모세와 아론〉

노명우, 『계몽의 변증법을 넘어서―아도르노와 쇤베르크』, 문학과지성사, 2002

플라비우스 요세푸스, 김지찬 옮김, 『유대 고대사』, 생명의말씀사, 1987

지그문트 프로이트, 이윤기 옮김, 『종교의 기원』, 열린책들, 2003

얀 아스만, 변학수 옮김, 『이집트인 모세』, 그린비, 2010

테오도르 헤르츨, 이신철 옮김, 『유대 국가』, 도서출판b, 2012

Bojan Bujic, *Arnold Schoenberg*, Phaidon Press, 2011

3. 여호수아서와 헨델의 〈여호수아〉

홍성표, 『스코틀랜드 분리 독립운동의 역사적 기원』, 충북대 출판부, 2010

김중락, 『스코틀랜드 종교개혁사』, 흑곰북스, 2017

이영석, 『지식인과 사회』, 아카넷, 2014

김호동, 『한 역사학자가 쓴 성경 이야기 – 구약편』, 까치, 2016

Winton Dean, *Handel's Dramatic Oratorios and Masques*, Oxford University
 Press, 1990

Winton Dean, *Handel*, W. W. Norton & Company, 1980

4. 사사기와 생상스의 〈삼손과 델릴라〉

롤랑 마뉘엘, 이세진 옮김, 『음악의 기쁨』, 북노마드, 2014

Jann Pasler(ed.), *Camille Saint-Saens and His World*, Princeton University Press,
 2012

Steven Huebner, *French Opera at the Fin De Siècle*, Oxford University Press,
 1999

5. 사무엘상과 헨델의 〈사울〉

존 브라이트, 박문재 옮김, 『이스라엘 역사』, 크리스천다이제스트, 1993

허영한, 『헨델의 성경 이야기』, 심설당, 2010

Christopher Hogwood, *Handel*, Thames & Hudson, 2007

Donald Burrows, *Handel*, Oxford University Press, 2012

6. 사무엘하와 오네게르의 〈다윗 왕〉

알렉스 로스, 김병화 옮김, 『나머지는 소음이다』, 21세기북스, 2010

Jean Cocteau, *Le coq et l'arlequin*, Stock, 2009

Robert Shapiro(ed.), *Les Six, Peter Owen Publishers*, 2011

Harry Halbreich, *Arthur Honegger*, Trans. Roger Nichols, Amadeus Press, 1999

7. 열왕기상과 헨델의 〈솔로몬〉

빅터 해밀턴, 강성열 옮김, 『역사서 개론』, 크리스천다이제스트, 2005

박지향, 『클래식 영국사』, 김영사, 2012

로맹 롤랑, 임희근 옮김, 『헨델』, 포노, 2019

Paul Henry Lang, *George Frideric Handel*, Dover Publications Inc., 1996

Ruth Smith, *Handel's Oratorios and Eighteenth-Century Thought*, Cambridge
 University Press, 2005

8. 열왕기하와 멘델스존의 〈엘리야〉

닐 웬본, 김병화 옮김, 『멘델스존, 그 삶과 음악』, 포노, 2010

민은기·심은섭·오지희·이미배·이보경·이서현·이재용·홍청의, 『펠릭스 멘델
 스존 - 전통과 진보의 경계』, 음악세계, 2009

오한진, 『유럽문화 속의 독일인과 유대인, 그 비극적 이중주』, 한울림, 2006

미리엄 레너드, 이정아 옮김, 『소크라테스와 유대인』, 생각과 사람들, 2014

하인리히 하이네, 태경섭 옮김, 『독일의 종교와 철학의 역사에 대하여』, 회화나무,
 2019

고트홀트 레싱, 윤도중 옮김, 『현자 나탄』, 지식을만드는지식, 2011

R. Larry Todd(ed.), *Mendelssohn and His World*, Princeton University Press,
 1991

9. 유디트서와 비발디의 〈유디트의 승리〉

장 자크 루소, 박아르마 옮김, 『고백』, 책세상, 2015

전원경, 『클림트』, 아르테, 2018

로저 크롤리, 우태영 옮김, 『부의 도시 베네치아』, 다른세상, 2012

시오노 나나미, 정도영 옮김, 『바다의 도시 이야기』, 한길사, 1996

Michael Talbot, *Vivaldi*, Oxford University Press, 2000

Karl Heller, *Antonio Vivaldi: The Red Priest of Venice*, Amadeus Press, 1997

H. C. Robbins Landon, *Vivaldi: Voice of the Baroque*, The University of Chicago
 Press, 1996

10. 시편과 스트라빈스키의 〈시편 교향곡〉

데이비드 나이스, 이석호 옮김, 『스트라빈스키, 그 삶과 음악』, 포노, 2014

정준호, 『스트라빈스키 – 현대 음악의 차르』, 을유문화사, 2008

브뤼노 몽생종, 임희근 옮김, 『음악가의 음악가 나디아 불랑제』, 포노, 2013

스트라빈스키, 박문정 옮김, 『스트라빈스키 – 나의 생애와 음악』, 지문사, 1990

디트리히 본회퍼, 최진경 옮김, 『본회퍼의 시편 이해』, 홍성사, 2007

Michael Oliver, *Igor Stravinsky*, Phaidon Press Limited, 2008

11. 이사야서와 헨델의 〈메시아〉

토머스 포리스트 켈리, 김병화 옮김, 『음악의 첫날밤』, 황금가지, 2005

박지향, 『슬픈 아일랜드』, 기파랑, 2008

Donald Burrows, *Handel: Messiah*, Cambridge University Press, 1991

Jonathan Keates, *Messiah*, Head of Zeus, 2016

Jonathan Keates, *Handel: The Man and His Music*, Pimlico, 2009

12. 예레미야서와 베르디의 〈나부코〉

전수연,『베르디 오페라, 이탈리아를 노래하다』, 책세상, 2013

루이지 살바토렐리, 곽차섭 옮김,『이탈리아 민족부흥운동사』, 한길사, 1997

크리스토퍼 듀건, 김정하 옮김,『미완의 통일 이탈리아사』, 개마고원, 2001

Mary Jane Phillips-Matz, *Verdi: A Biography*, Oxford University Press, 1993

Charles Osborne, *The Complete Operas of Verdi*, Da Capo Press, 1969

Julian Budden, *Verdi*, Oxford University Press, 2008

William Berger, *Verdi with a Vengeance*, Vintage Books, 2000

13. 예레미야 애가와 번스타인의 〈예레미야 교향곡〉

레너드 번스타인, 김형석 오윤성 옮김,『레너드 번스타인의 음악의 즐거움』, 느낌
 · 이있는책, 2014

배리 셀즈, 함규진 옮김,『레너드 번스타인』, 심산, 2010

이광수,『이광수 전집 7』, 삼중당, 1971

권보드래,『3월 1일의 밤』, 돌베개, 2019

Leonard Bernstein, *The Unanswered Question: Six Talks at Havard*, Havard
 University Press, 1976

Paul Myers, *Leonard Bernstein*, Phaidon Press, 1998

14. 다니엘서와 월턴의 〈벨사살의 향연〉

폴 그리피스, 신금선 옮김,『현대음악사』, 이화여대출판부, 1994

Michael Kennedy, *Portrait of Walton*, Oxford University Press, 1989

Michael Olivier, *Benjamin Britten*, Phaidon Press, 1996

1. 마태복음과 바흐의 〈마태 수난곡〉

크리스토프 볼프, 변혜련·이경분 옮김, 『요한 세바스찬 바흐』, 한양대 출판부, 2007

요한 니콜라우스 포르켈, 강해근 옮김, 『바흐의 생애와 예술 그리고 작품』, 한양대 출판부, 2005

강해근·나주리 책임편집, 『바흐를 바라보는 새로운 시선들』, 음악세계, 2007

강해근·권송택·나주리 책임편집, 『역사주의 연주의 이론과 실제』, 음악세계, 2006

마르틴 게크, 안인희 옮김, 『J. S. 바흐』, 한길사, 1997

조르주 리에베르, 이세진 옮김, 『니체와 음악』, 북노마드, 2016

한국서양음악학회 편, 『음악이론과 분석 – J. S. 바흐』, 심설당, 2005

조르조 아감벤, 조효원 옮김, 『빌라도와 예수』, 꾸리에, 2015

John Eliot Gardiner, *Bach: Music in the Castle of Heaven*, Vintage Books, 2015

John Butt(ed.), *The Cambridge Companion to Bach*, Cambridge University Press, 1997

Malcolm Boyd, *Bach*, Oxford University Press, 2000

2. 요한복음과 바흐의 〈요한 수난곡〉

마르틴 루터, 최주훈 옮김, 『마르틴 루터 95개 논제』, 감은사, 2019

마르틴 루터, 황정욱 옮김, 『독일 민족의 그리스도인 귀족에게 고함 외』, 길, 2017

마커스 보그·도미니크 크로산, 오희천 옮김, 『마지막 일주일』, 다산초당, 2012

파이트 야코부스 디터리히, 박흥식 옮김, 『마르틴 루터와 그의 시대』, 홍성사, 2017

린들 로퍼, 박규태 옮김, 『마르틴 루터 – 인간, 예언자, 변절자』, 복있는사람, 2019

장수한, 『종교개혁, 길 위에서 길을 묻다』, 한울, 2016

Daniel R. Melamed, *Hearing Bach's Passions*, Oxford University Press, 2016

Markus Rathey, *Bach's Major Vocal Works*, Yale University Press, 2016

John Butt, *Bach's Dialogue with Modernity*, Cambridge University Press, 2010

Peter Williams, *Bach: A Musical Biography*, Cambridge University Press, 2016

3. 마가복음과 슈트라우스의 〈살로메〉

오스카 와일드, 권오숙 옮김, 『살로메』, 한국외국어대 지식출판콘텐츠원(HUINE), 2019

오스카 와일드, 정영목 옮김, 『오스카 와일드 작품선』, 민음사, 2009

오스카 와일드, 박명숙 옮김, 『심연으로부터』, 문학동네, 2015

토마스 만, 임홍배·박병덕 옮김, 『파우스트 박사』, 민음사, 2010

르네 지라르, 김진식 옮김, 『희생양』, 민음사, 1998

랄프 게오르크 로이트, 김태희 옮김, 『괴벨스, 대중 선동의 심리학』, 교양인, 2006

Michael Kennedy, *Richard Strauss: Man, Musician, Enigma*, Cambridge University Press, 1999

Derrick Puffett(ed.), *Richard Strauss: Salome*, Cambridge University Press, 1989

Charles Youmans(ed.), *The Cambridge Companion to Richard Strauss*, Cambridge University Press, 2010

4. 누가·요한복음과 하이든의 〈십자가 위의 일곱 말씀〉

제임스 던, 차정식 옮김, 『예수와 기독교의 기원』, 새물결플러스, 2012

티모시 래드클리프, 박정애 옮김, 『새롭게 보는 예수님의 마지막 일곱 말씀』, 가톨릭출판사, 2016

아담 해밀턴, 유성준 옮김, 『세상을 바꾼 24시간』, 도서출판 kmc, 2011

정준호, 『이젠하임 가는 길』, 삼우반, 2009

5. 사도행전과 멘델스존의 〈성 바울〉

데일 마틴, 권루시안 옮김, 『신약 읽기』, 문학동네, 2019

E. P. 샌더스, 전경훈 옮김, 『사도 바오로』, 뿌리와이파리, 2016

존 폴락, 홍종락 옮김, 『사도 바울』, 홍성사, 2009

톰 라이트, 최현만 옮김, 『바울 논쟁』, 에클레시아북스, 2017

알랭 바디우, 현성환 옮김, 『사도 바울』, 새물결, 2008

제임스 D. G. 던, 이상목 옮김, 『예수, 바울, 복음』, 새물결플러스, 2019

Peter Mercer-Taylor, *The Life of Mendelssohn*, Cambridge University Press, 2000

R. Larry Todd, *Mendelssohn: A Life in Music*, Oxford University Press, 2003

6. 요한계시록과 메시앙의 〈시간의 종말을 위한 4중주〉

윈스턴 처칠, 차병직 옮김, 『제2차 세계대전』, 까치, 2016

전상직, 『메시앙 작곡기법』, 음악춘추사, 2005

마이클 고먼, 박규태 옮김, 『요한계시록 바르게 읽기』, 새물결플러스, 2014

Anthony Pople, *Messiaen: Quatour pour la fin du Temps*, Cambridge University Press, 1998

Christopher Dingle, *The Life of Messiaen*, Cambridge University Press, 2007

Rebecca Rischin, *For the End of Time: The Story of the Messiaen Quartet*, Cornell University Press, 2003

바이블 클래식
작곡가들에게 영감을 준 단 한 권의 책

1판 1쇄 펴냄 | 2020년 9월 11일

지은이 | 김성현
발행인 | 김병준
편 집 | 손희경
디자인 | this-cover.com · 이순연
마케팅 | 정현우
발행처 | 생각의힘

등록 | 2011. 10. 27. 제406-2011-000127호
주소 | 서울시 마포구 양화로7안길 10, 2층
전화 | 02-6925-4184(편집), 02-6925-4188(영업)
팩스 | 02-6925-4182
전자우편 | tpbook1@tpbook.co.kr
홈페이지 | www.tpbook.co.kr

ISBN 979-11-90955-01-0 03600

이 도서의 국립중앙도서관 출판예정도서목록(CIP)은
서지정보유통지원시스템 홈페이지(http://seoji.nl.go.kr)와
국가자료종합목록시스템(http://kolis-net.nl.go.kr)에서
이용하실 수 있습니다.(CIP제어번호: CIP2020036155)